三度

图标设计

全球创意图标设计及跨媒介应用

王绍强　编著

北京出版集团公司

北京美术摄影出版社

图书在版编目（CIP）数据

图标设计：全球创意图标设计及跨媒介应用 / 王绍
强编著 . — 北京：北京美术摄影出版社，2017.8
ISBN 978-7-5592-0026-6

Ⅰ . ①图… Ⅱ . ①王… Ⅲ . ①标志—设计 Ⅳ .
① J524.4

中国版本图书馆 CIP 数据核字（2017）第 144895 号

责 任 编 辑　董维东
执 行 编 辑　杨　洁
责 任 印 制　彭军芳

图标设计
全球创意图标设计及跨媒介应用
TUBIAO SHEJI
王绍强　编著

出　　　　版　北京出版集团公司
　　　　　　　北京美术摄影出版社
地　　　　址　北京北三环中路 6 号
邮　　　　编　100120
网　　　　址　www.bph.com.cn
总 发 行　北京出版集团公司
发　　　行　京版北美（北京）文化艺术传媒有限公司
经　　　销　新华书店
印　　　刷　北京汇瑞嘉合文化发展有限公司
版 印 次　2017 年 8 月第 1 版第 1 次印刷
开　　　本　787 毫米 × 1092 毫米　1/16
字　　　数　100 千字
印　　　张　14
书　　　号　ISBN 978-7-5592-0026-6
定　　　价　99.00 元

如有印装质量问题，由本社负责调换
质量监督电话　010-58572393

序 1 —————————————— 1

序 2 —————————————— 3

图标集 —————————————— 001

案例集 —————————————— 017

索引 —————————————— 207

致谢 —————————————— 216

最近几年，图标设计成为市场的一个新趋势。作为一个从事平面设计和视觉传达设计的工作室，我们也迎合市场潮流逐渐进入图标设计的奇妙世界里。我们的作品一直秉承这些价值：融合、本质、概念、纯粹、基本、简约、功能性、系统性、经济、严谨、清晰、直接。

什么是图标？图标是将合成的符号、真实的对象以及想法表现出来的视觉语言。因此，图标设计必须简单易懂。它的主要功能是清晰直观地传达某个概念。此外，在同一个图标库中，所有图标都必须系统地进行设计，但是单个图标也要有自身的个性特点。

图标设计与文字设计有许多相似之处：图标也需要被"阅读"；它们的尺寸变化很大——有时应用在印刷品上，尺寸非常小，而有的时候又会放到移动端上进行显示；设计时，我们会选择不同的厚度，使用环境的对比度也会影响呈现效果。如今，图标已经变得非常普遍。有趣的是，我们可以根据不同的需求创建特定的图标库，并赋予它们个性，以便在市场上脱颖而出。

为客户进行设计时，必须让他们明白，单个图标本身毫无意义，但一个完整、系统的图标库以及其中每个图标的相互呼应才是最有价值的。正如一个交响乐团里的每件乐器必须完美配合，图标库本身是一个严谨的视觉系统，保持外形和概念上的一致性非常重要。之后我们就能像设计字体一样，将单个图标视为独立的字母，并通过不同的组合来形成句子和文章。

那么，我们如何创作图标呢？

首先，我们必须认识到图标的功能性。在设计图标时要考虑很多因素，其中最重要的是它的使用方式和使用场合。此外，面对的消费者是谁，图标库的大小如何，是否需要建立层级，是否需要以动画的形式呈现，最小尺寸是多大，创作的风格等。一旦有了这些认识，我们就可以根据品牌或项目的差异来确定设计的思路，然后通过网格系统设计出满足需求的图标。

可能接下来我们又会问，为什么市场上有如此强烈的图标需求呢？

近年来，市场上对图标的需求不断增长。过去导视系统的设计也常常需要涉及图标设计，但最近出现很多新的网站、应用程序和新设备，促使了这种需求不断急升。同时，图标也改变了人类实现信息交流与通信的方式和速度，当然，还有极具力量和普遍性的表情符号。这就意味着品牌需要有自己的图标作为沟通的元素。还有些场合，图标需要替代书面信息或照片，尽管图标有时不如文字或照片这样直观，但却可以更快更好地被人理解。

为什么图标设计这件事会让人充满激情？

我认为是差异化。要将一些类似云朵或太阳这样深入人心的形状，重新进行可视化是非常困难的事情。我们设计过很多图标，也常常需要使用图标表示相同的想法或事物，其中最大的挑战是创建独特的图标，让它具有自己的"DNA"和唯一性。当我们有一个设计巧妙的系统，我们可以构建独一无二的图标。这些图标的系统性和唯一性确保了它们只能用于这一个图标库之中。

最后，在图标设计的过程中，我们如何知道它是否是一个合适的方案呢？

我觉得这很简单。设计完成后，你有冲动想要用这些图标来设计一张海报，那么这些图标就是绝妙的设计。

约尔·洛萨诺（Joel Lozano）
形式设计工作室创始人

图标无疑是最有趣的沟通形式之一。我完全同意"一张图片等同1000字这种说法"。企业做营销活动时，特别强调品牌形象，那么我们可以通过简单、移动的标志，即图标来进行传达。当我们旅行、购物时经常能看到图标，在浴室或通往机场的路上也会有导视标识，发送短信或电子邮件时我们也会使用图标（表情符号）作为一种更快捷的方式来表达我们的情绪。现实世界处处都有视觉传达。

除了严格的信息传达功能之外，图标也可以是装饰性的，而这种功能对于观看者和创作者（包括我）来说是有吸引力的。这可能也是为什么我决定投身在这个领域锻炼自己的原因。如何通过设计的过程创作简单、有意义和引人注目的视觉形象？这些问题从未让我觉得这份工作无聊平庸。精心设计的图标可以表现问题的本质特点及其特征，它们清晰明了，并能超越语言、文化和地域的局限。正因为图标是由一些简单明了、大众皆懂的符号组合而成，才使它极具吸引力。因此，我认为这份工作最有趣的地方在于，是将不同符号组合成独特新颖的形式，赋予它们更广泛的意义和风格，塑造出一个新的形象。

虽然我作为一名专业设计师不过10年时间，但我的设计生涯从很早就已经开始了。起初，我学习传统绘画和现代绘画，后来学习了修复古董，然后在大学最后两年的时间主修平面设计。这些经历让我有机会学习到关于设计的模式和创作的灵感应该如何获取，也让我更懂得如何思考和自省——如何创作，舍去什么。创作风格的多样性让我不断探索自己，并通过多个项目提升了创造力。

现在我主要为桌面出版（DTP）、移动应用程序或互联网网站创造矢量图形。目前的趋势以及短时间完成项目的能力是我专注于简单、平面或线性图像的原因之一。其中，图标设计占我工作的绝大多数。它主要根据客户的需求和新技术的发展而进行创作，同时，创作的核心要求是做出能简单快速地与受众进行沟通的设计。我想这就是图标受欢迎的根

本原因。它们与传统发送消息的方式（通常是复杂的）相比更具优势，这主要是因为符号比文本或大纲更清晰和简单。具备一定经验后，完成一套图标设计可以很快（虽然可能并不适用于所有情况）。

成功无法通过三言两语说清楚，它需要投入大量的时间和努力。有时我们需要头悬梁、锥刺股地学习；有时该委托本身就是艰难的工作，特别是创作图标库，需要投入很多耐心来进行设计。作为一个文字设计领域的专家，我觉得这个过程与文字设计很相似，两者有很多共同点。在图标设计中，需要像设计字体一样，凭借耐心和坚持来设计一套好的符号。有时，为某套特定的图标创作时辛辛苦苦构思的理念和心得，却无法完全应用在新的项目中，甚至需要全部推翻重新构思。

我深信一些美学的标准是经典永恒的，也是进行其他设计实践的基础。假如没有这个基础，最终的结果只是单纯的艺术表达，而它在美感上肯定会存在诸多问题。单纯的艺术表达只需要自然和原始的冲动，但设计需要不断累积经验，以便更系统性地工作。创作好的图标，需要充分了解工艺，并投入大量的时间。这些都是我在自己早期的实践中总结出的经验教训。

马切伊·斯维尔切克
爵士创新工作室（Jazzy Innovations）平面设计师

图标集

ICON SETS

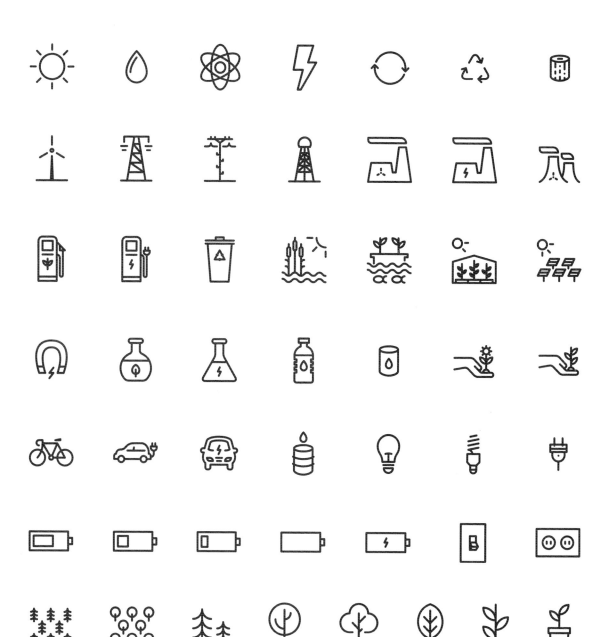

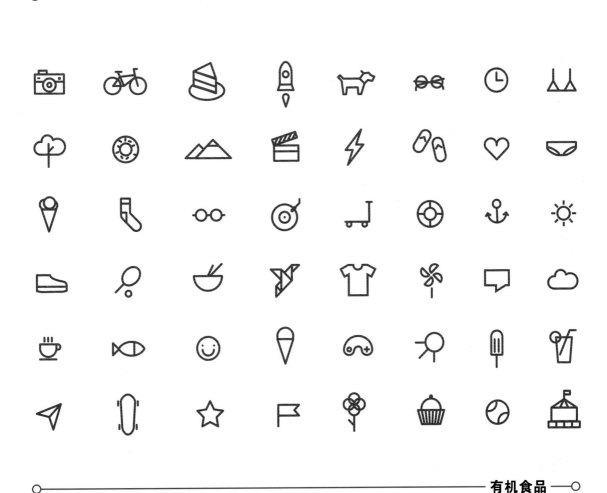

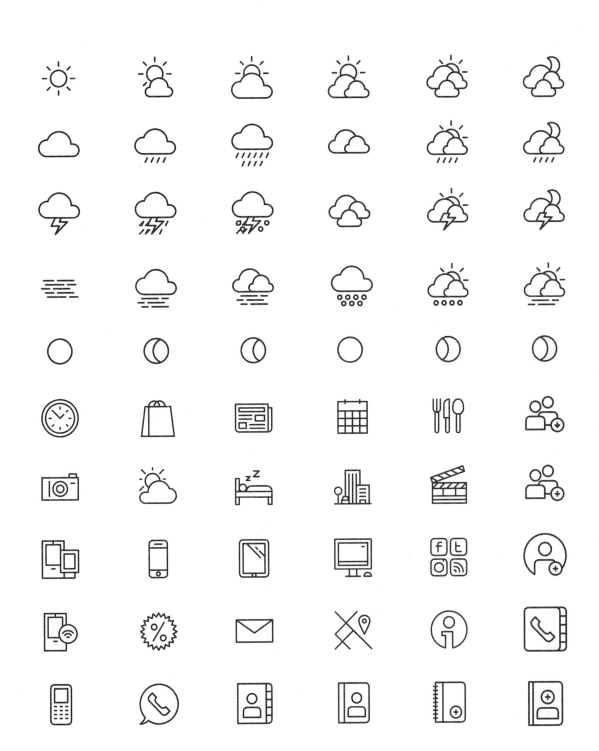

 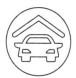

PITNEY BOWES 电子商务图标

设计公司：形式设计工作室

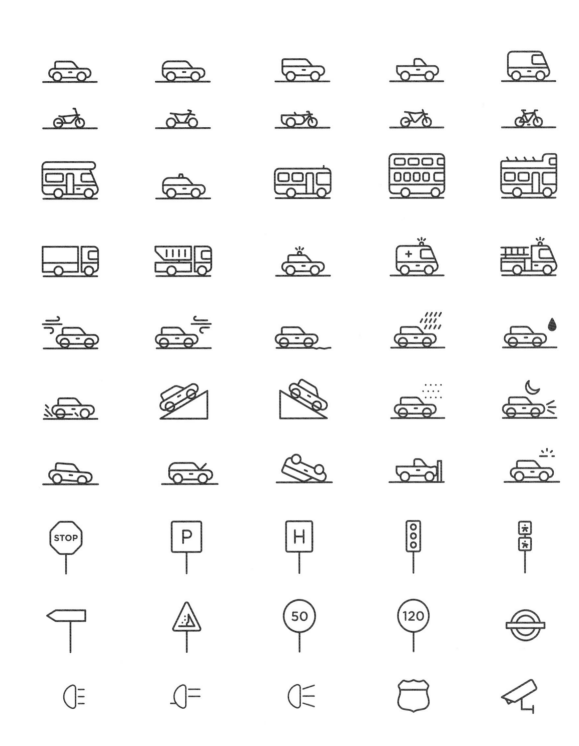

乔布斯理念视觉可视化
设计公司： 形式设计工作室

设计师： 达里奥·费尔南多（Dario Ferrando）━○

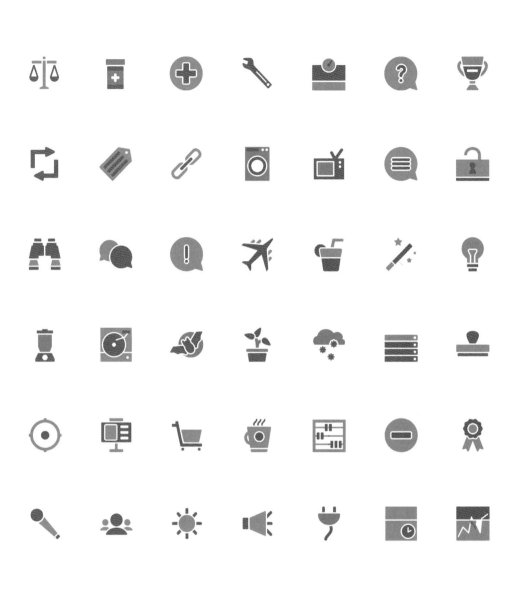

案例集

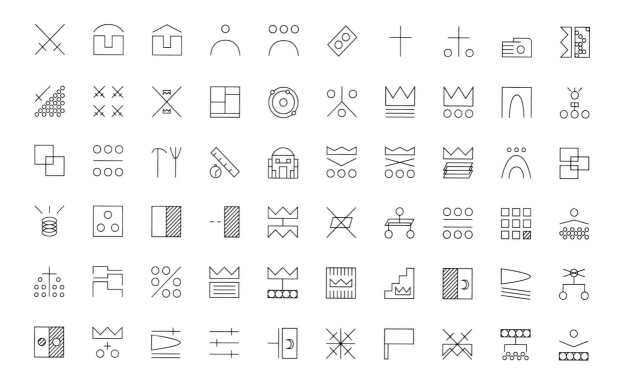

学习视觉智能系统

设计师：克劳迪亚·盖尔（Klaudia Gal） ——— **客户：**学习视觉智能系统（Learn Visual Learning System）

呈现信息的方式决定了创作的过程，它影响人们对某一主题的记忆、逻辑和基本态度。学习视觉智能系统试图寻找书籍设计中视觉上一致的、有逻辑的编排方法，并在教科书中应用，以便创作一个更新、更快、更好、更简单的学习体验。设计师利用了一本历史教科书，其中使用了视觉设计手法，包括数百个单独设计的图标来表现这个系统。

Visual System Elements

colours

The colours play a main role in the system, subconsciously stored in the memory help recalling and differentiating.

patterns

The patterns play a similar role as the colours on a different structural level

icons
/examples

The icons are simple images, leading the readers attention throughout the text, pointing out significant events and data.
These elements together create a visual aid which helps the reader in processing and recollecting information.

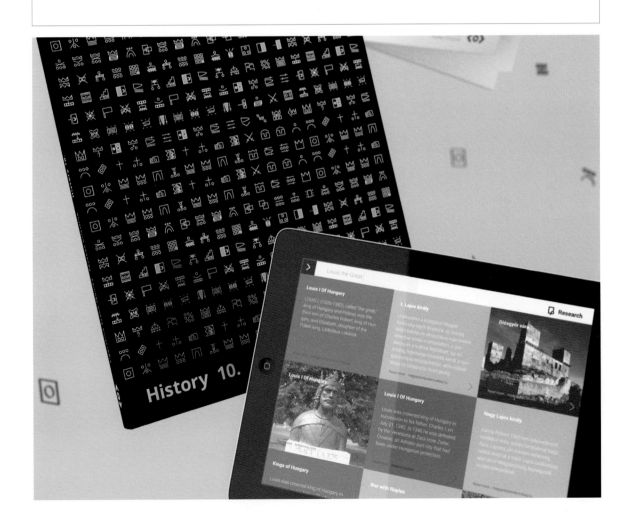

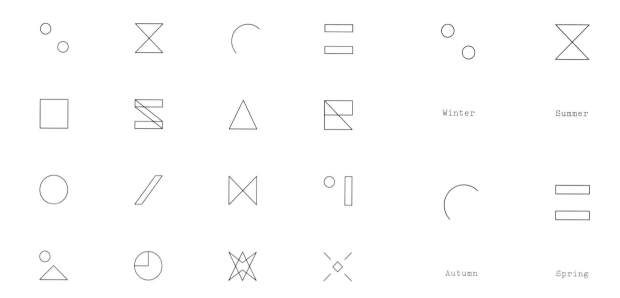

Winter Summer

Autumn Spring

失落的季节

设计师: 迪伦·麦克唐纳 (Dylan McDonough) ——— **客户:** 四季零售时尚概念店 (Seasons)

迪伦·麦克唐纳为南墨尔本的四季零售时尚概念店定制设计了一套春、夏、秋、冬的图标。

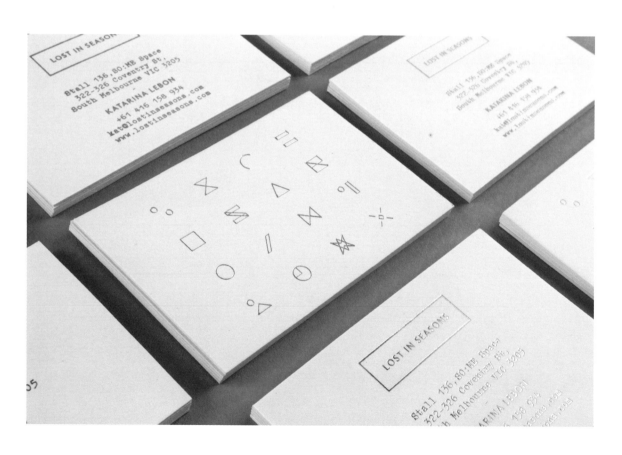

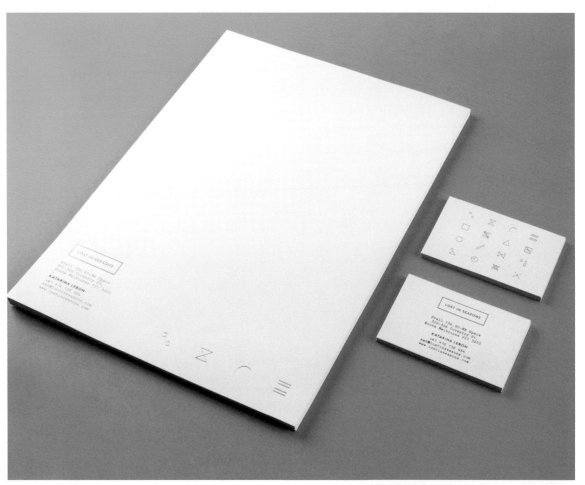

瓶装梅斯卡尔酒

设计公司： 未来设计工作室（Futura） —— **客户：** 瓶装梅斯卡尔酒（Mezcal de Bateo）

梅斯卡尔酒是墨西哥人日常饮用的啤酒，饮用时无须带有情感或举行夸张的仪式。这款酒专为爱酒人而酿造。设计师以"日常"作为设计的概念，品牌设计方案的重点是完全实现功能性、一致性和信息可读性，他们的目标是塑造一款简约的作品。

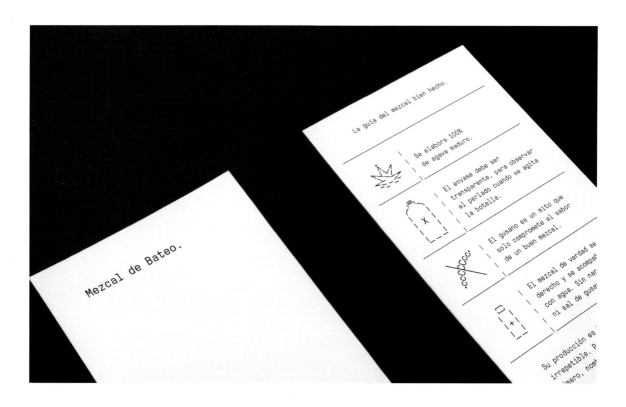

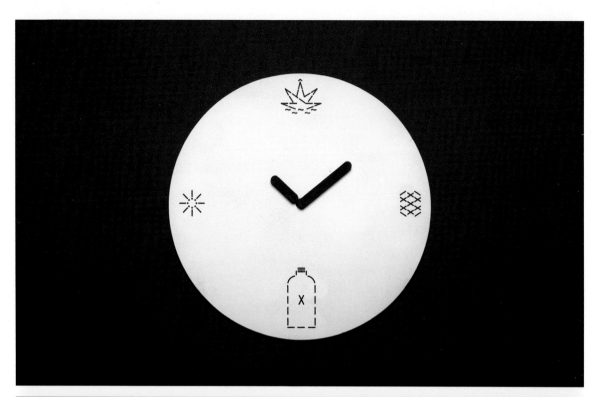

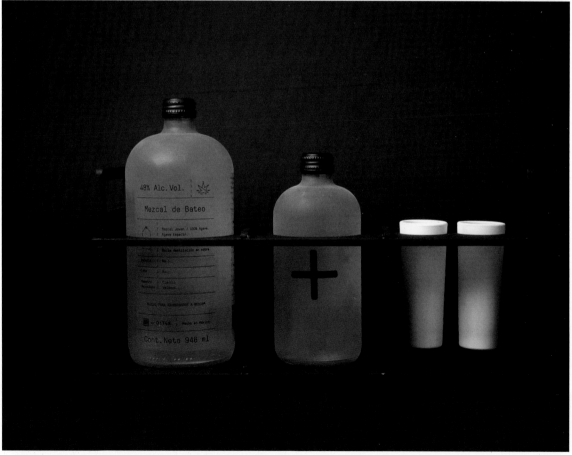

中性

设计公司： 赫尔斯滕设计师事务所（Hellsten）
设计师： 珊娜·赫尔斯滕（Saana Hellsten）

当前的社会正在性别观念上进行激烈而深远的革命，人们试图提出新的分类，以消除过时的、二元的性别观念。比如，Facebook 现在允许用户从几十个性别选项中进行选择。尽管有这些趋势，但许多广告和包装仍然严重依赖过时的性别观念。为了研究这个问题，珊娜·赫尔斯滕设计了一套以"中性"为理念的产品进行探索，品牌名称"Basik"即是指中性。

设计师深入了解了不同产品的本质，她发现针对男性或女性的产品，其实只有功能性上的差异。于是在这个项目中，她省略了多余的元素，比如让人联想到性别特征的视觉语言，而只单纯强调产品的功能性；同时，她使用图标这种图形性的视觉语言作为每个产品的标记。该项目旨在表明无性别特征的解决方案同样可以构建出一个强大的品牌系统。

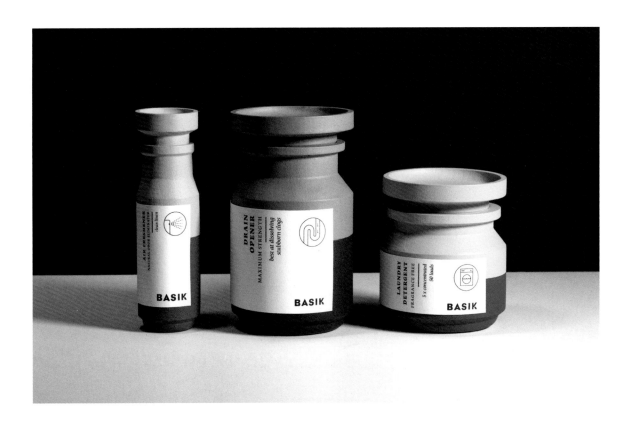

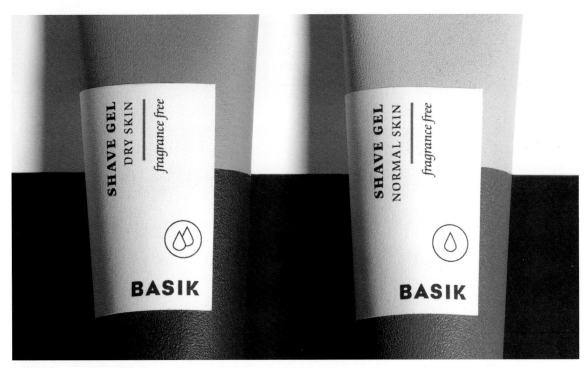

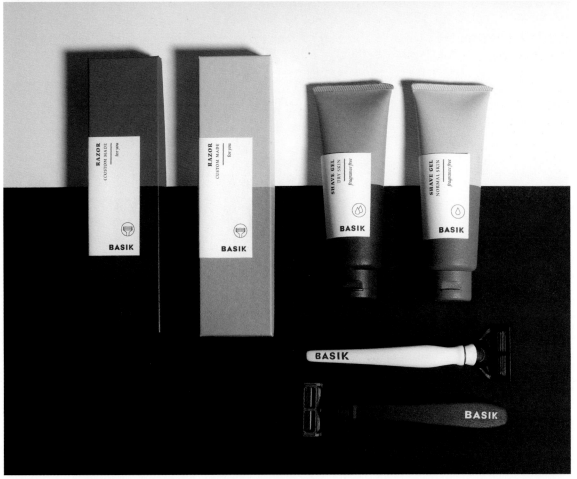

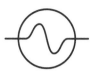

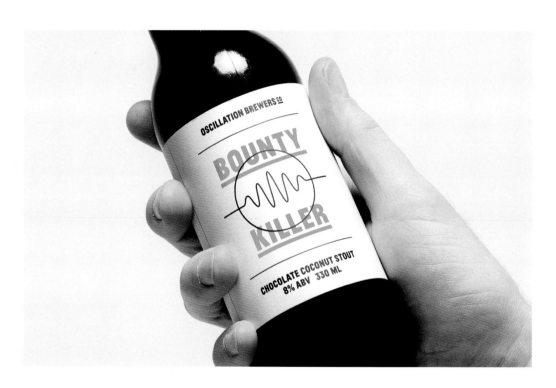

○── 激荡啤酒公司 ─────────────

○── **设计公司:** POST 设计公司 ─── **客户:** 激荡啤酒公司 (Oscillation Brewers Co.) ──

激荡啤酒公司以纯粹的激情和诚实酿造啤酒。他们这种未过滤、未精制和未经巴氏杀菌的产品需要
一个突出的视觉形象,可以让它在市场上击败那些"大规模生产的毫无特点、毫无口感、毫无颜色"的
啤酒。由于创始人热爱 DIY 音响系统和锐舞文化,因此设计师们使用明亮的原色、大胆的字体和简洁的
语言来表达品牌的态度和理念。此外,设计师们在每个瓶子的包装上设计了不同的图标,通过不同振荡
波形代表不同的烈度和风味,表明这 9 款啤酒中的每一款都有自己的品尝建议和个性特点。

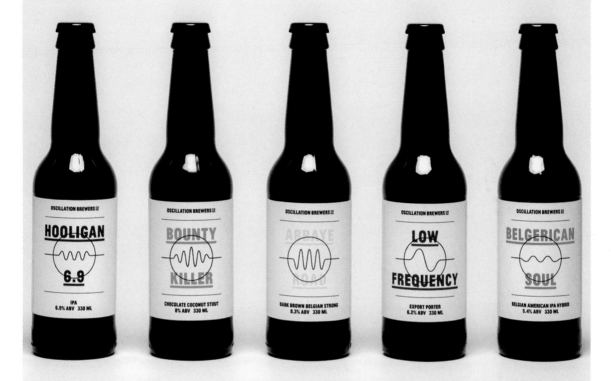

工匠餐厅

设计公司： POST 设计公司
客户： 工匠餐厅（Artigiano）

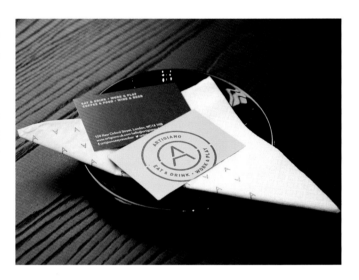

工匠餐厅提供精致咖啡、手工食品、上好的葡萄酒和手工啤酒。设计师为该公司创作了视觉形象及品牌设计，反映了这家餐厅是一家既会在早上提供浓咖啡，也会在晚上提供葡萄酒的混合餐厅。设计师为这家餐厅创作了一个完全定制的字体、导视系统、室内的平面设计、图标设计、图案设计、食品和饮料包装设计，同时还有店内海报和宣传明信片等。

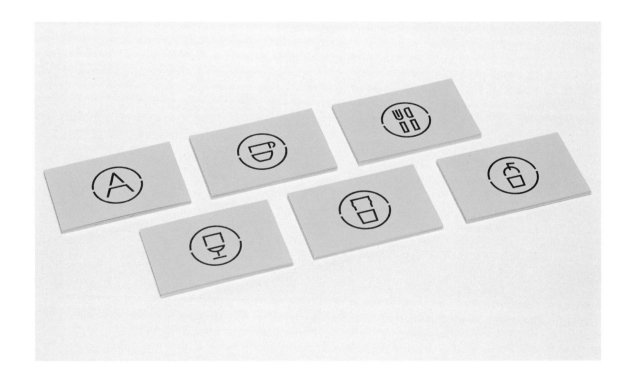

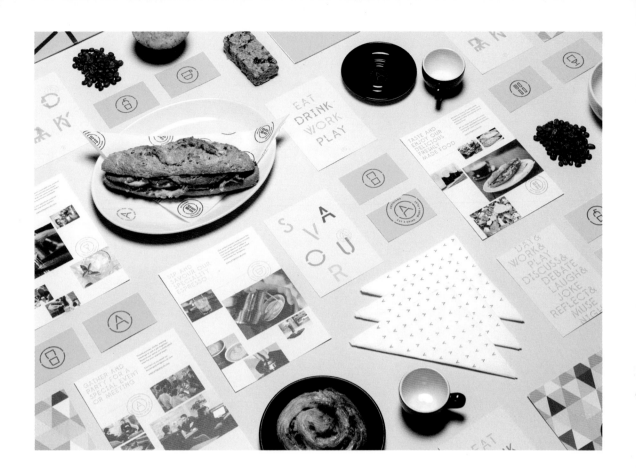

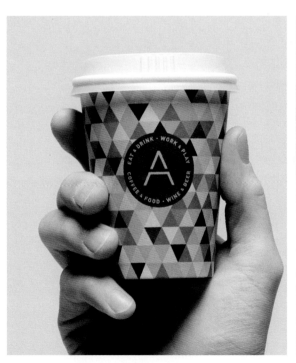

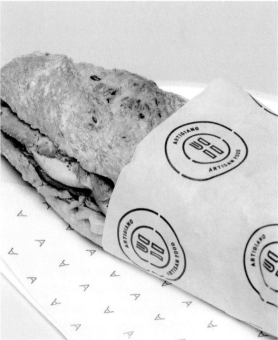

设计师： 肖恩·特拉维斯（Sean Travis）━━━━
客户： 成熟果汁（Ripe Juicery）

　　成熟果汁是肖恩·特拉维斯的一个学生项目。这是他为一个假想的成熟而新鲜的果汁品牌和概念店进行的品牌设计。他通过图标设计努力塑造出"健康而美味"的形象。

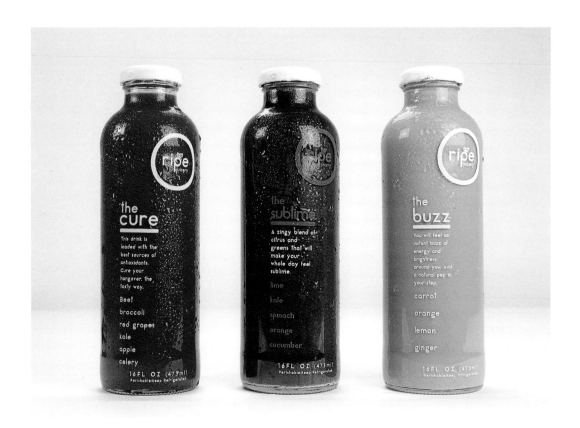

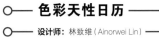
设计师： 林致维（Ainorwei Lin）
摄影师： 林致维

传说，吉卜赛人之间流传着一种"人与生俱来拥有'色彩天性'"的说法——人依照出生的季节、自然环境的不同，带有不同的色彩天性。本月历根据每月所代表的含义，以符号转化，搭配颜色作为主要传达的手法。以笔记本书写方式，试着改良桌历的使用价值与美感。

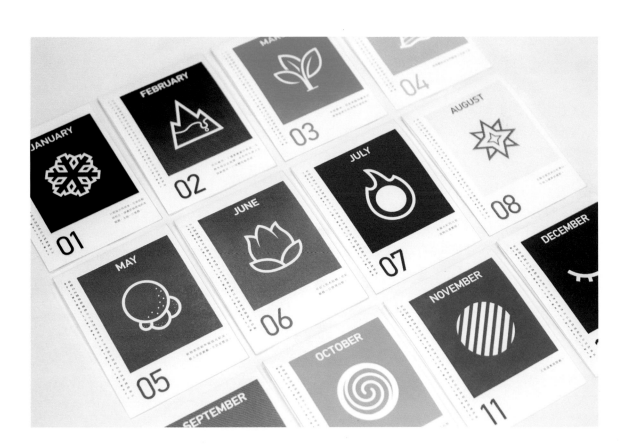

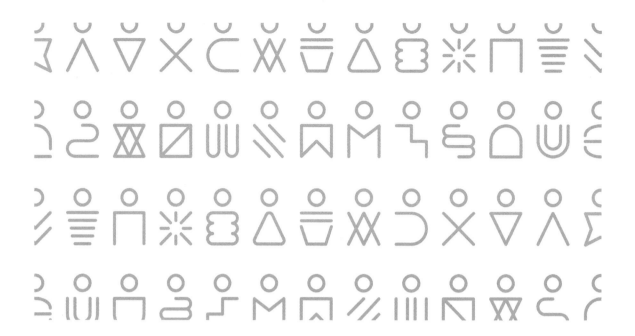

咖啡杯品牌公司

设计师： 张奇成（Kisung Jang） ── **设计公司：** 三角设计工作室（TRIANGLE—STUDIO）
客户： 咖啡杯品牌公司（Cafeware）

　　咖啡杯品牌公司是一家专门从事咖啡馆用具的品牌和分销公司。设计师使用金属银作为主色，同时在各种媒介上使用了亲切的图标，表达了"以人为本"的公司精神。

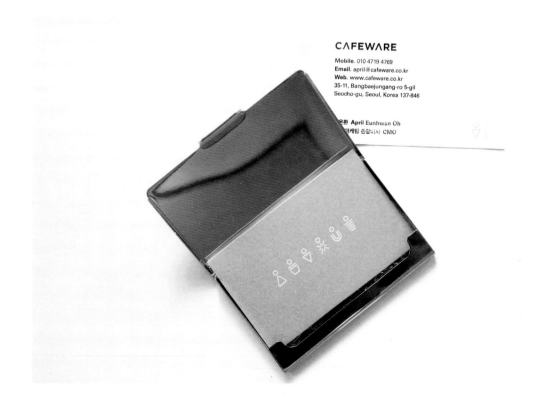

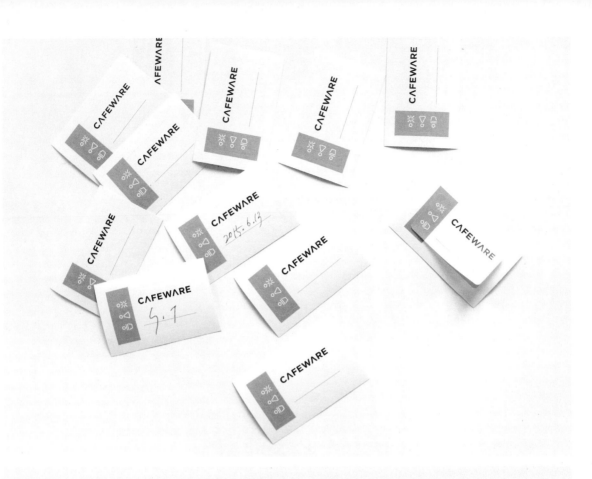

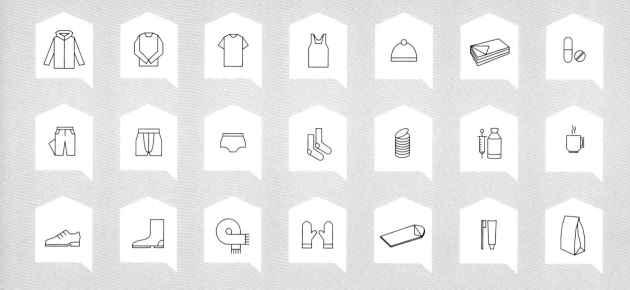

房子

设计师： 特里希·费勒（Trixi Feller），米莉亚姆·舒马伦（Miriam Schmalen）

"Ház"在匈牙利语中的意思为"房子"。这个项目是特里希·费勒和米莉亚姆·舒马伦在布达佩斯莫霍利由纳吉艺术与设计大学做交换生时创作的项目。这两位攻读社会和传播设计专业的学生为布达佩斯市无家可归的人构思了概念并进行了设计。他们通过本地、在线和采访三种形式进行了研究后，创作了一个低预算的信息小册子，上面以易于理解的方式展示了重要信息和联系方式，以便无家可归的人或外地游客使用。

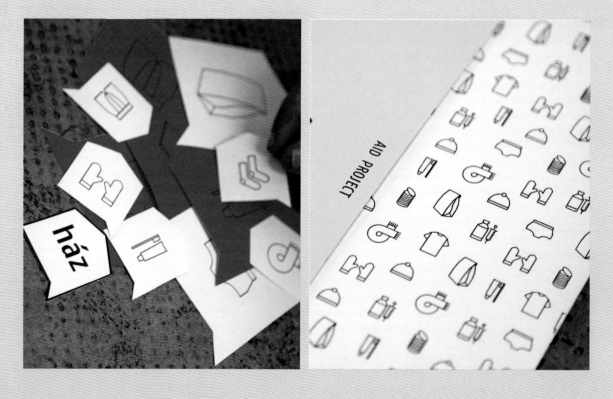

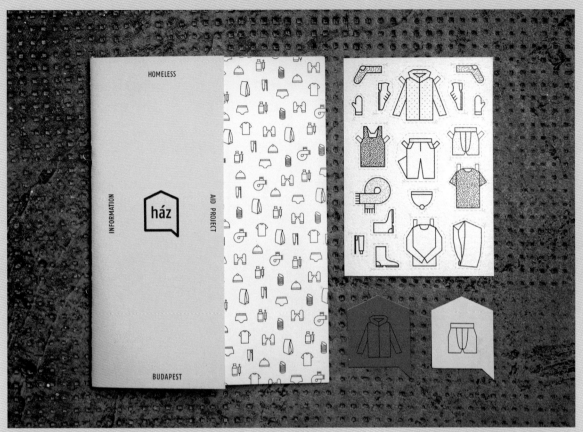

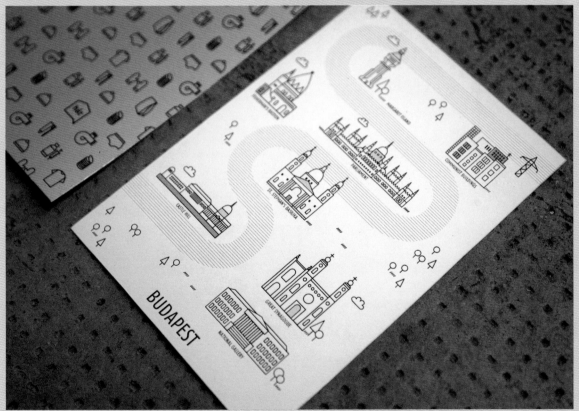

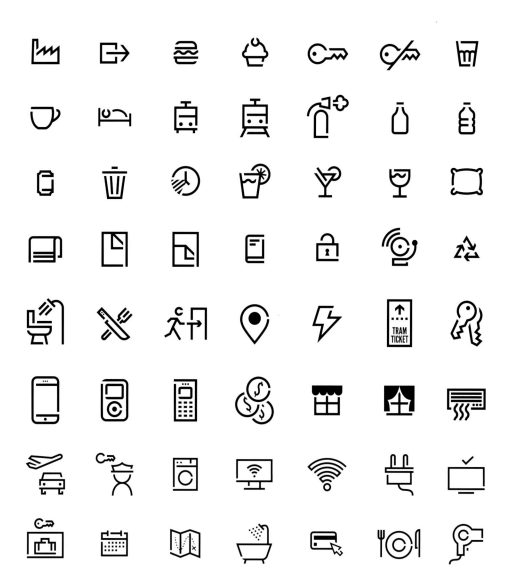

斯旺基薄荷旅馆

设计师：菲利普·波密卡罗（Filip Pomykalo），
玛丽塔·博纳西奇（Marita Bonačić），
内格拉·尼戈维奇（Negra Nigoević）
客户：斯旺基薄荷旅馆（The Swanky Mint）

　　斯旺基薄荷旅馆由一家经过翻新的干洗和纺织染料厂改建而来，其历史可追溯至 19 世纪。旅馆的内部设计保持了工业时代的氛围，设计师以此作为灵感创作了视觉形象，并以当代手法创作了现代复古风格。现代的字体和图标系统让品牌形象拥有现代的风格，又呼应了复古的室内空间。

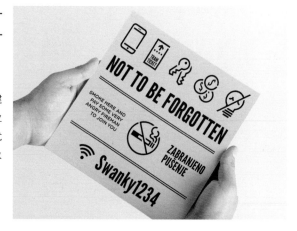

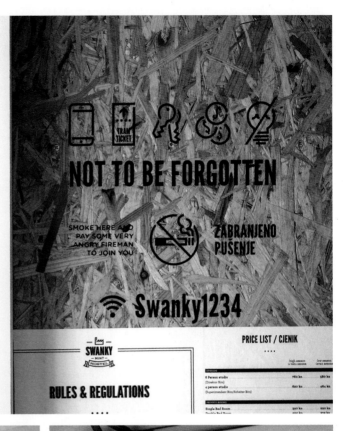

NOT TO BE FORGOTTEN

SMOKE HERE AND
PAY SOME VERY
ANGRY FIREMAN
TO JOIN YOU

**ZABRANJENO
PUŠENJE**

📶 **Swanky1234**

SWANKY
— MINT —
HOSTEL

RULES & REGULATIONS
· · · ·

PRICE LIST / CJENIK
· · · ·

	high season & reek season	low season (low) season
STUDIOS		
6 Person studio (Direktor Biro)	780 kn.	580 kn.
4 person studio (Superintendent Biro/Arbeiter Biro)	620 kn.	484 kn.
PRIVATE ROOMS		
Single Bed Room	380 kn.	320 kn.
Double Bed Room	320 kn.	270 kn.

= **P2** =
**KEMIŠ
ZIMMER**
· · · ·
DOUBLE

= 🧁 🥤 =
MENZA / BAR
· · · ·
ENTER

○━━ **秘密组合** ━━━━━━━━━━━━━━━━━━━━━━━━━━━

○━━ **设计师：**吉列尔莫·卡斯特拉诺斯·弗洛雷斯（Guillermo Castellanos Flores）━━━━
艺术指导：摩赛斯·吉连·罗梅罗（Moisés Guillén Romero）
设计公司：Para Todo Hay Fans ® 设计工作室

　　秘密组合是一家制作 100% 意大利冰激凌、甜点、糖果和特色咖啡的企业。这个名字由意大利语
"miscela"和"segreto"组成，其英文意思是"秘密组合"。设计师在标志设计中，在钥匙柄上设计
了一个心形，不但暗示了企业的名字，还代表了这家企业的热情——爱和意大利传统是秘密组合产品的
主要理念。

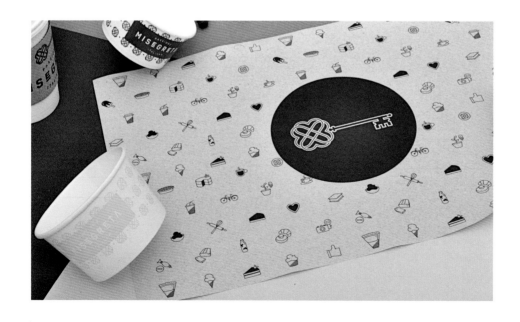

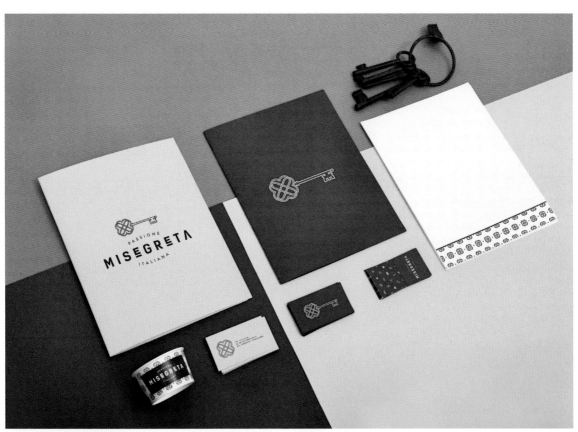

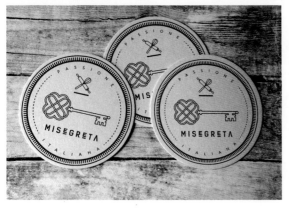

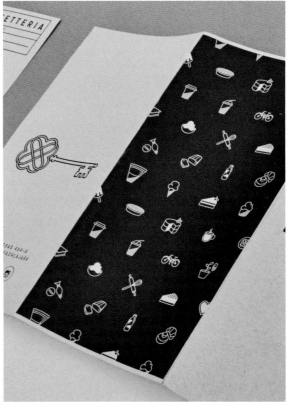

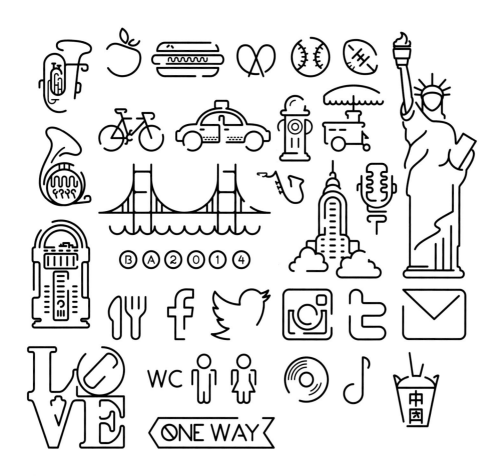

大苹果咖啡店

设计师: 斯尔维斯特里·蒂埃里 (Silvestri Thierry)
客户: 大苹果咖啡店 (The Big Apple)

　　大苹果咖啡店源自纽约,是突尼斯首都突尼斯市一家舒适而温馨的咖啡店和面包店,这家独特的商店努力让客户体会到宾至如归的感觉。品牌标志坚持简约的风格:形状简单,外形简单,设计细腻,旨在提醒客户纽约市的灵魂。

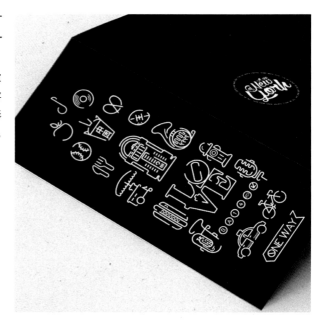

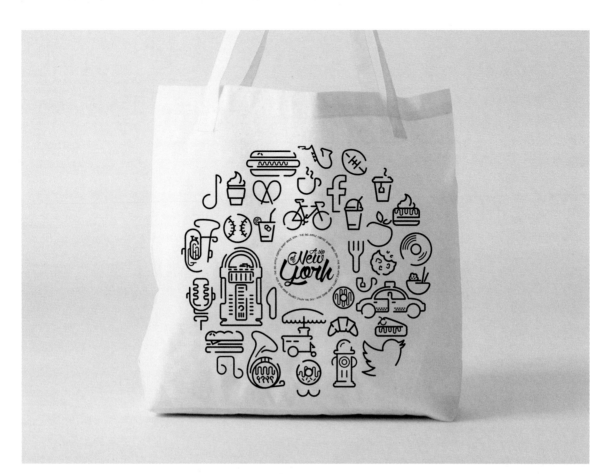

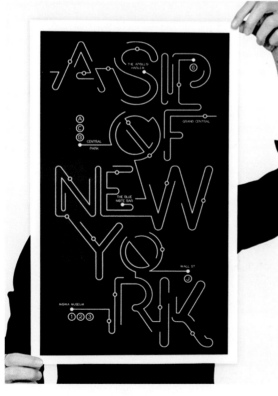

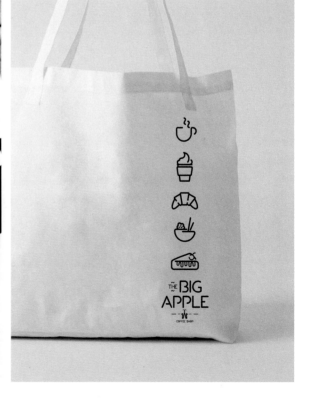

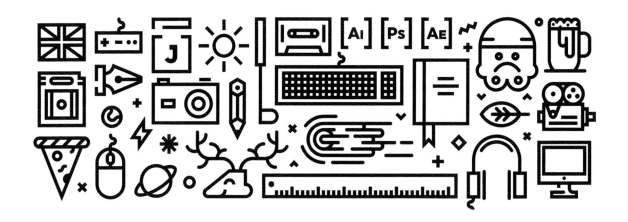

○─ **詹姆斯·斯本塞个人形象** ───────────────

○─ **设计师：** 詹姆斯·斯本塞·卡拉克（James Spencer Clarke）─────

　　詹姆斯·斯本塞希望为自己创作一个清新干净的新形象。设计师本人认为，图标集是展现品牌和个性的最佳方式。在这个设计中，他以清晰、连贯的方式表达了自己的兴趣和激情。

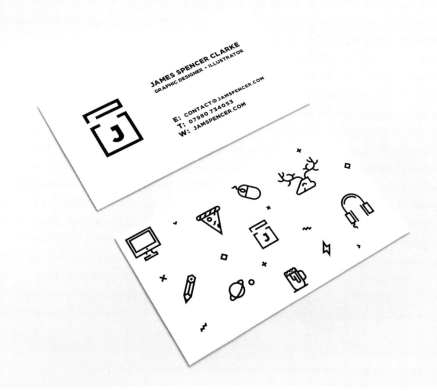

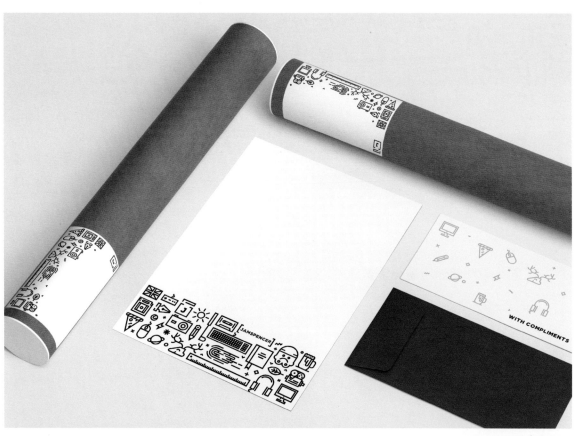

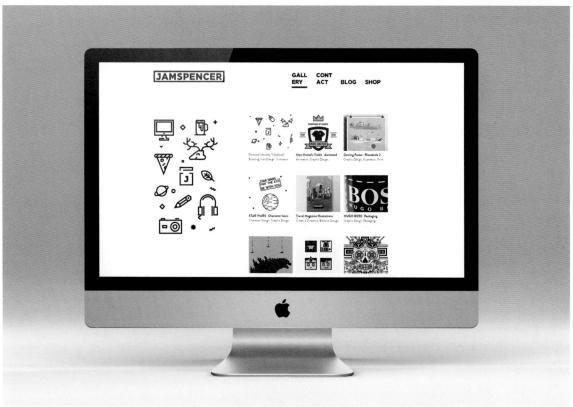

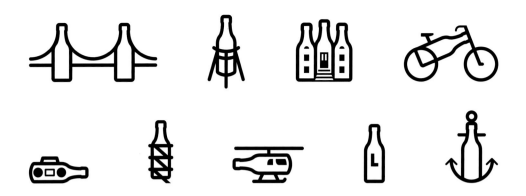

贝德 – 斯图啤酒店品牌重塑

设计师： 古斯塔夫·卡尔森（Gustav Karlsson）　　**摄影师：** 古斯塔夫·卡尔森
客户： 贝德 – 斯图啤酒店（Bed-Stuy Beer）

　　这个是设计师古斯塔夫·卡尔森为布鲁克林的贝德 – 斯图啤酒店完成的品牌重塑。这家啤酒店销售瓶装、罐装、杯装和桶装的啤酒。设计师为这个品牌设计了 9 种不同的标志和一种定制字体，而颜色的灵感则来自不同色调的啤酒和布鲁克林周边社区的砖房。这个标志设计和包装设计可以让人在饮用贝德 – 斯图啤酒时，联想到布鲁克林这个地方。

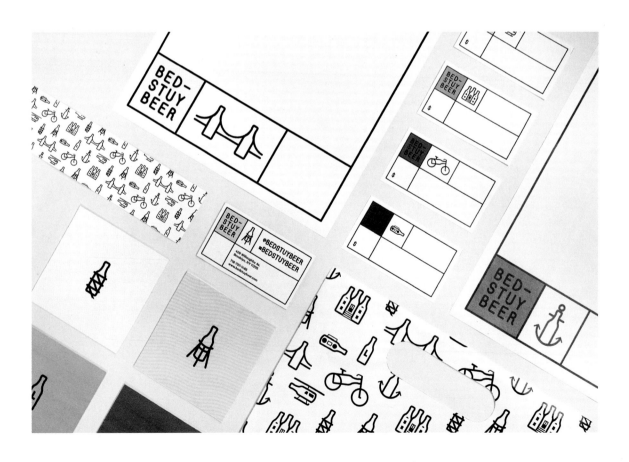

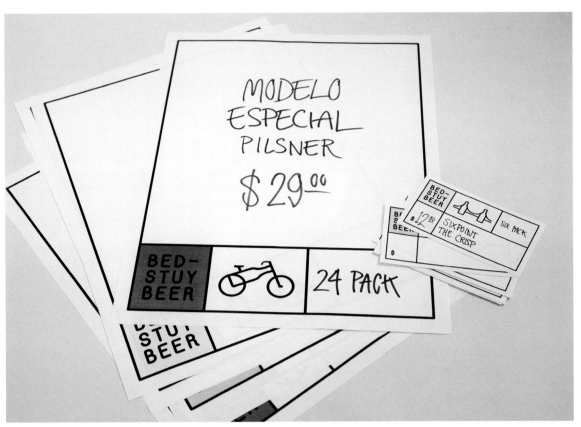

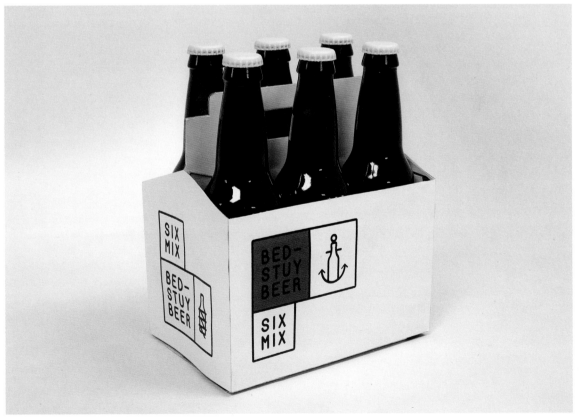

◇──《咖啡店系列》─────────────────────────

○── **设计师：** 卡罗琳娜·佩雷斯（Carolina Peres）──────────────

　　《咖啡店系列》是一个小故事，主角是一位名叫卡罗尔的小姐，她以丰富的创意来解决咖啡店里的异常情况。视觉形象体现了书中令人兴奋的新世界，并将主角复杂的身份和价值作为设计的核心元素，以图标的方式进行可视化设计。然后她把这些图标用作谜语，让读者代入新的场景，想象故事中主人公的情绪变化。

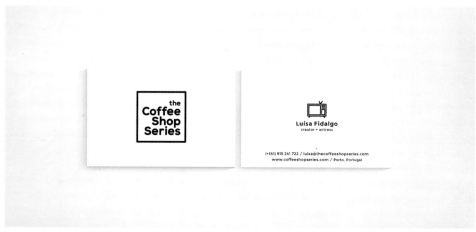

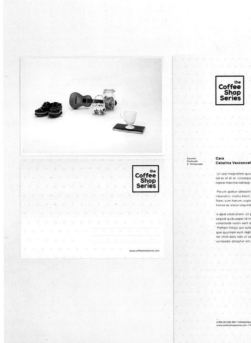

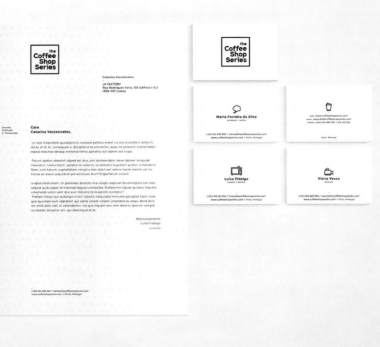

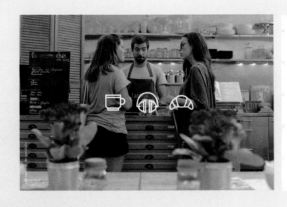

 Homeopatia
 Kukkaterapia
 Antroposofia
 Ayurveda
 Fytoterapia
 Kädet & Jalat

 Tee
 Tee
 PUR Bar
 Vitamiinit
 Hivenaineet
 Suu

 Elintarvikkeet
 Luomu ruoka
 Vauva
 Eläintuotteet
 Kirjallisuus
 Silmät

 Kosmetiikka
 Ihonhoito
 Hygienia
 Hiukset
 Seksuaaliterveys
 Aromaterapia

PÜR 健康商店

设计公司： Bond 创意公司（Bond Creative）

设计师： 阿莱克西·豪塔马基（Aleksi Hautamäki），托尼·赫尔梅（Toni Hurme），詹恩·诺凯托（Janne Norokytö）
安妮卡·佩尔拓涅米（Annika Peltoniemi），加斯帕·班格（Jesper Bange），劳伦斯·多宁顿（Lawrence Dorrington）

摄影师： 奥斯莫·普尔佩拉（Osmo Puuperä），All About Everything 传媒公司　　**客户：** PÜR 健康商店

　　PÜR 健康商店是赫尔辛基的新一代健康商店，将健康生活的各个方面融合在一起。Bond 创意公司
创建了一个完整的品牌概念，涵盖从品牌标识到商店设计、网站设计、摄影、广告和营销方面的一切。
所有这一切都有助于 PÜR 健康商店以吸引人的、有趣的和翔实的方式传达其整体的信息。

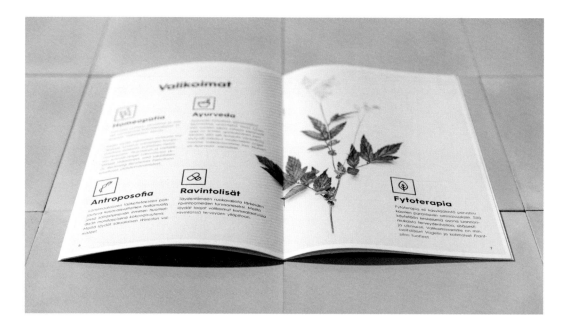

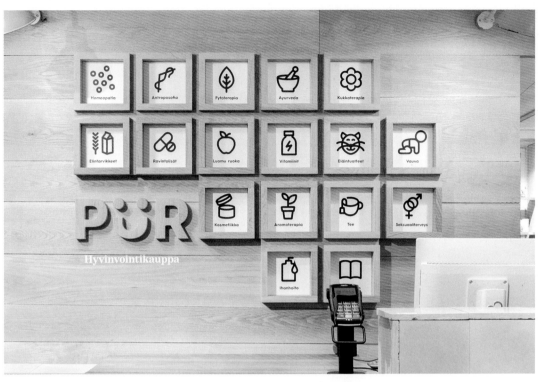

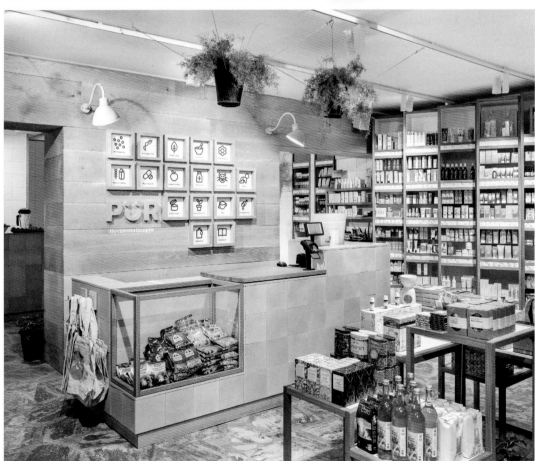

○── **蔬菜** ─────────────────────────────────

○── **设计师:** 罗德里戈·维埃拉(Rodrigo Vieira),萨米埃尔·福塔多(Samuel Furtado),小爱德森(Edson Jr)──
设计公司: 维布里品牌设计工作室(Vibri Design & Branding)
客户: 蔬菜(Hortalícia)

　　蔬菜品牌力图将健康饮食与实用性相结合。设计师努力将生命力的概念引入创作中,为其设计了
视觉形象和包装。

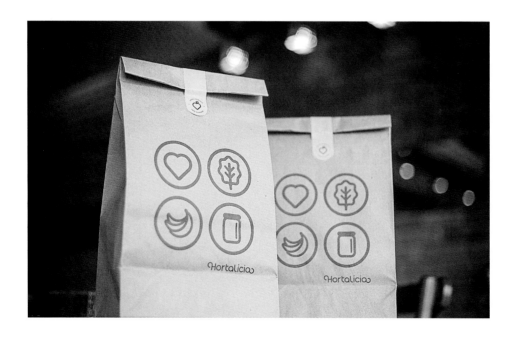

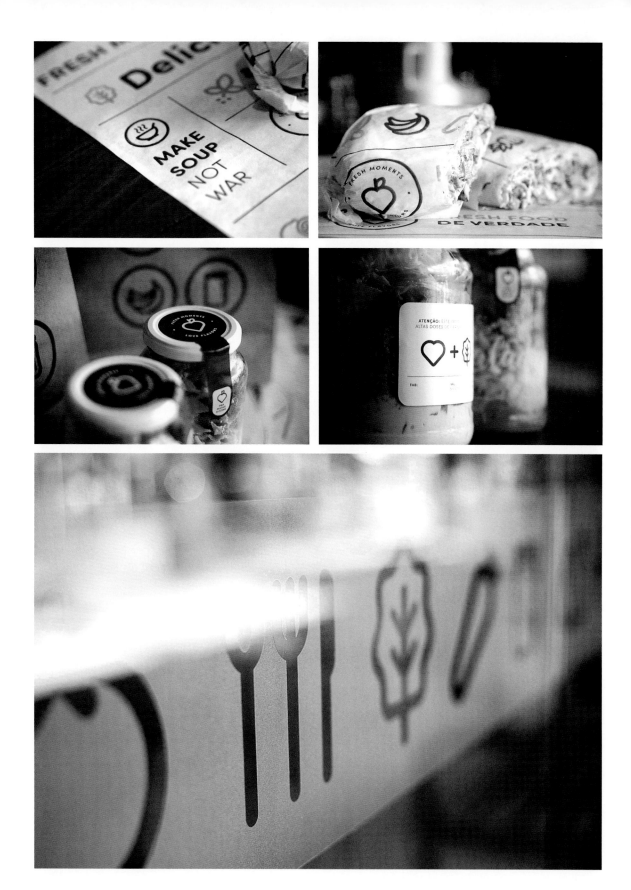

Mission 餐厅

设计师: 彼得·科米耶夫斯基 (Peter Komierowski)
客户: Mission 餐厅

　　这个项目的任务是在温哥华的基斯兰奴地区为一家新的餐厅进行品牌设计、印刷设计和网站设计。他们的目标十分明确 这个品牌要给人难忘、简约和独特的印象。设计师在大门和用餐区之间,用平面设计为分隔墙进行装饰,让墙壁作为隔离空间的设计,既可以保障客人的隐私,又不用完全关闭它们。同时,他们创作了 10 个与菜单相关的图标,让客人在进入餐厅前就可以了解到餐厅的菜式和理念。

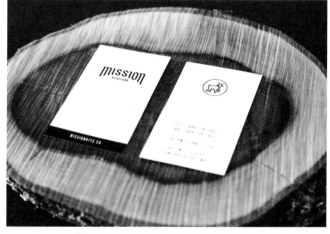

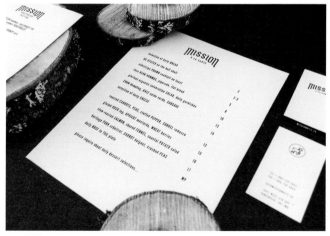

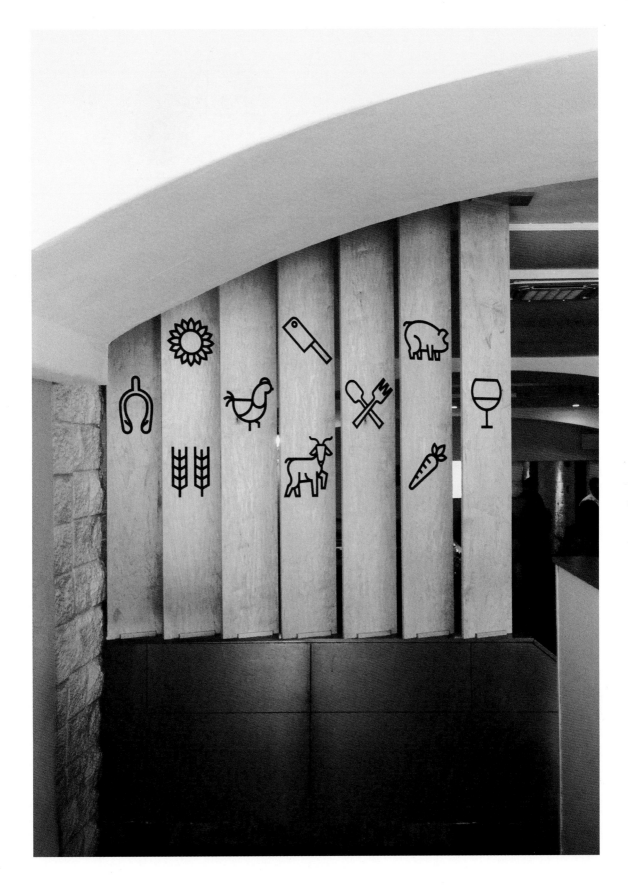

○── Look So Fine 天气应用 ───────

设计师： 姜秀英（Su Young Kang）──────
指导： 哈里·杰伊（Harry Jay）
客户： Look So Fine 天气应用

　　Look So Fine 天气应用是一个界面十分现代、时尚的天气预报应用程序。设计师觉得人们的日常行动常常取决于当天的天气，但天气应用程序每天都以图标的形式向我们显示数字和信息。Look So Fine 天气应用不但显示天气，还推荐当天搭配的服饰。设计师使用传统时尚媒体和杂志的视觉图案设计应用程序的界面。几乎所有的时尚杂志都倾向简约、清晰的排版，以突出主要内容和图片，设计师将这种低调的排版和强调摄影的美学风格应用在 Look So Fine 天气应用的用户界面中。

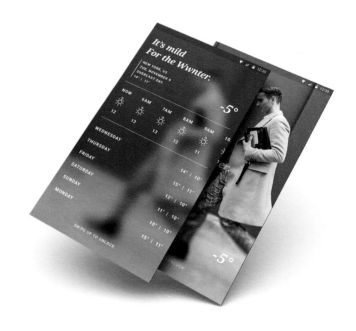

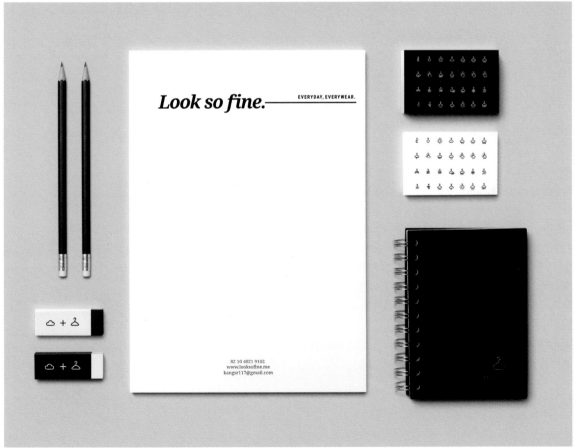

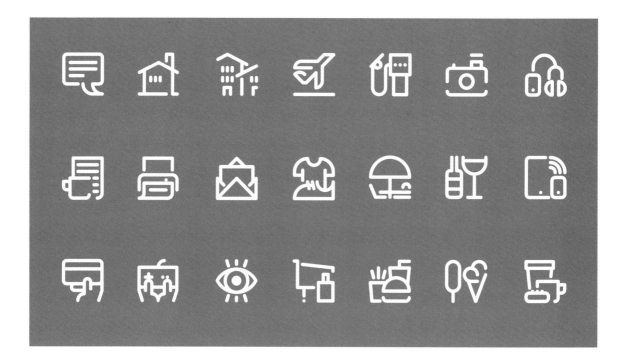

○── Penglot 服务 ───────────

○── **设计师:** 古斯塔夫·雅拉德斯 (Gustav Jerlardtz) ───
　　创意指导: 托马斯·科帕 (Thomas Kurppa)
　　设计公司: 科帕与霍思克设计师事务所 (Kurppa Hosk)
　　客户: Poidem 银行

　　Poidem 银行是一家提供全方位服务的俄罗斯银行，他们通过新的商业模式进入瑞典银行市场以节省开支。科帕与霍思克设计师事务所受邀为其创建一个全新的品牌，使其能够迅速获得客户信任，并进入过度拥挤的市场。作为任务的一部分，科帕与霍思克设计师事务所也被要求将 Poidem 银行的这个想法转化为具体的业务战略，并帮助开发可将商业模式与新品牌联系起来的数字储蓄产品，于是便产生了 Penglot 服务。

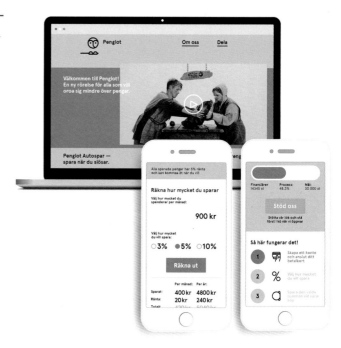

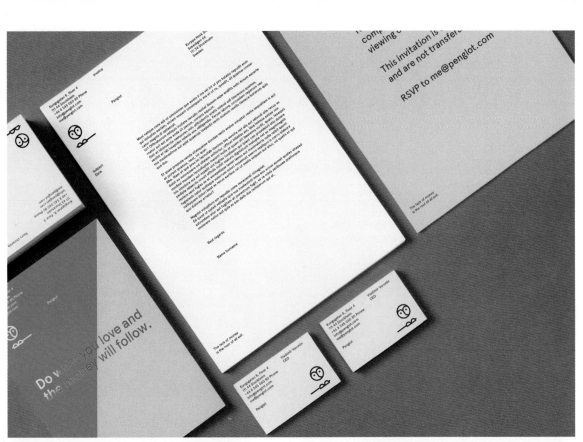

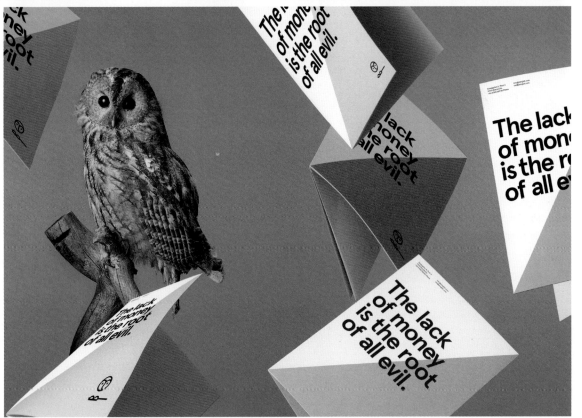

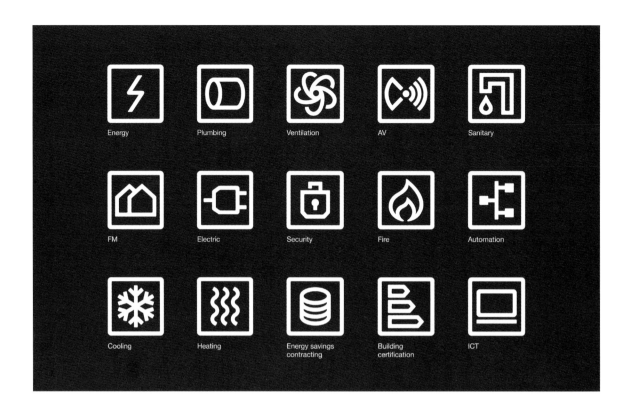

Energy	Plumbing	Ventilation	AV	Sanitary
FM	Electric	Security	Fire	Automation
Cooling	Heating	Energy savings contracting	Building certification	ICT

○— 卡维李恩建筑公司 ——————

○— **设计公司：** Bond 创意公司 ——————
设计师： 马尔科·萨洛宁（Marko Salonen）
波米丽娜·普马拉（Pomeliina Puumala）
阿莱克斯·豪塔马基（Aleksi Hautamäki）
摄影师： 安琪·吉尔（Angel Gil）
客户： 卡维李恩建筑公司（Caverion）

　　卡维李恩建筑公司是通过将欧洲领先的建筑公司 YIT 集团内部的建筑服务和工业服务业务分拆而成立的新公司，Bond 创意公司为卡维李恩建筑公司提供了完整的企业品牌形象。该标志传达了该公司在建筑物整个生命周期中的作用和改造能力。定制设计的图标有助于简洁有力地传递公司的无形服务对客户的意义。

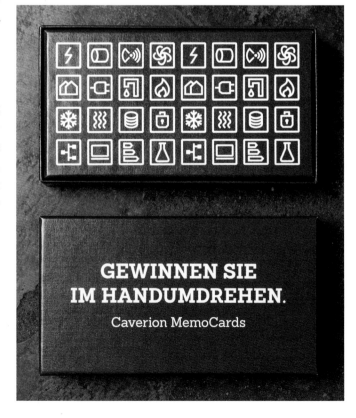

GEWINNEN SIE
IM HANDUMDREHEN.
Caverion MemoCards

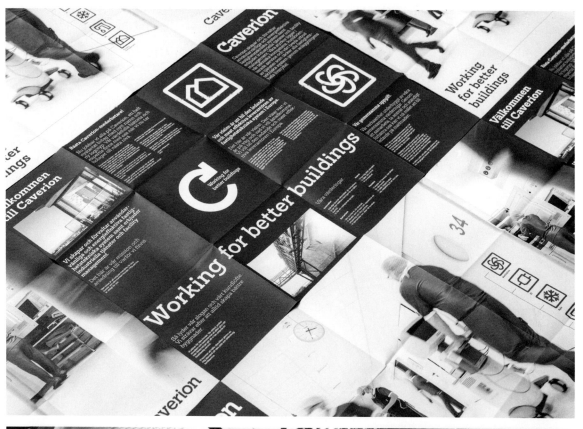

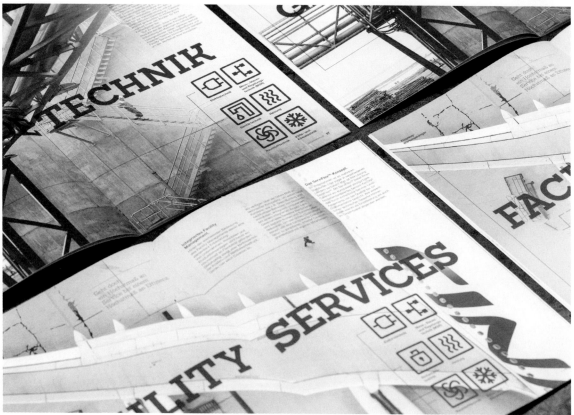

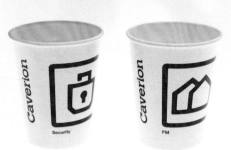

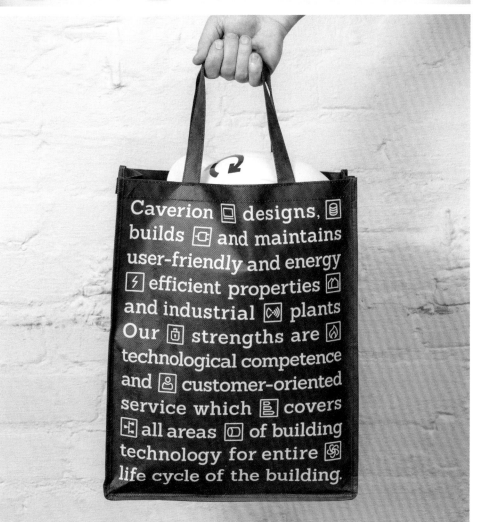

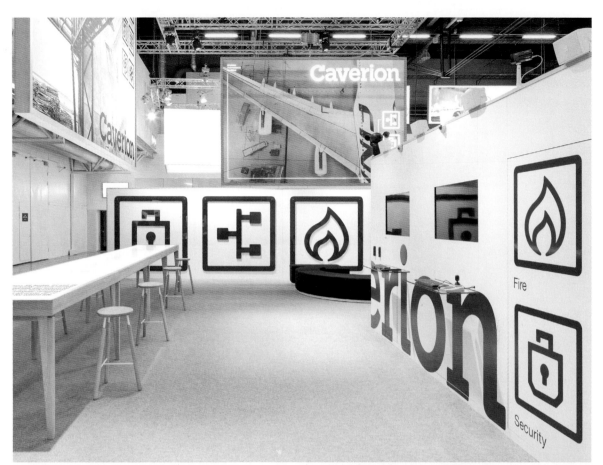

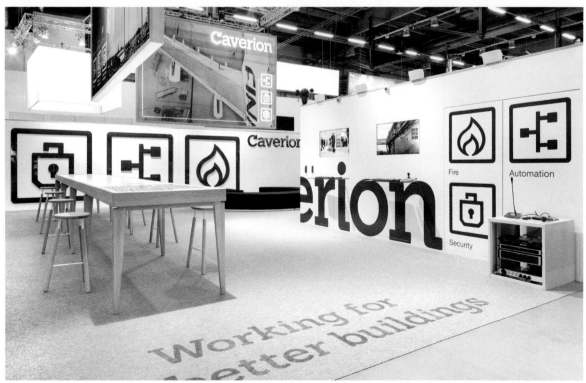

维塔莱别墅

设计师: 阿克塞尔·埃夫雷莫夫（Axek Efremov） —— **客户**: 维塔莱别墅（Villa Vitele）

　　阿克塞尔·埃夫雷莫夫为这个位于卡累利阿的综合了别墅、酒店、餐厅为一体的休闲区设计了标志和视觉形象。维塔莱别墅提供了卡累利阿地区独特的自然风景和欧洲最高水平的客户服务。这个整洁舒适的地方，让客户可以从混凝土丛林中逃脱出来，深吸一口新鲜的空气。

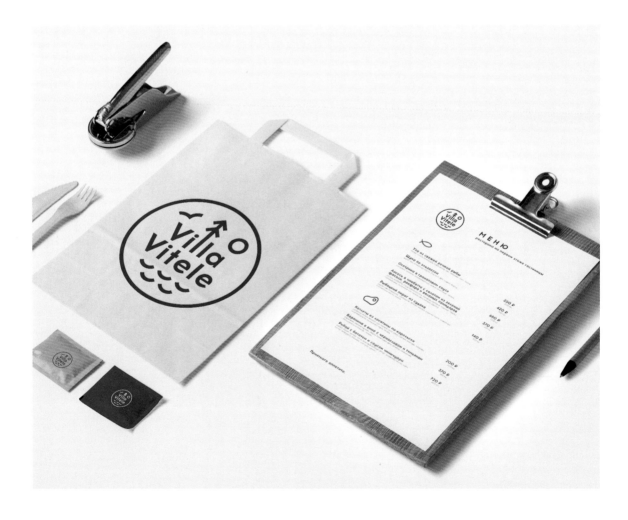

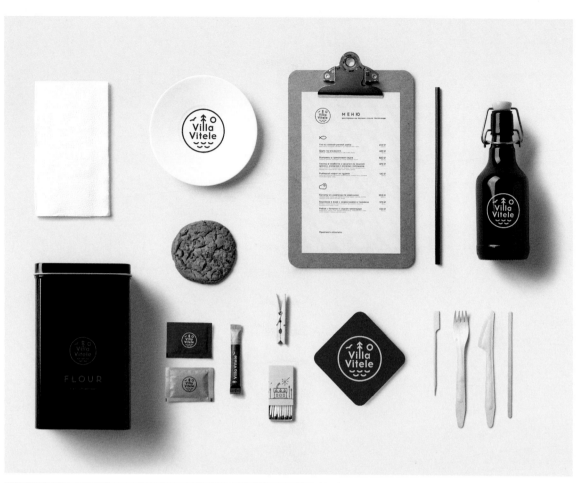

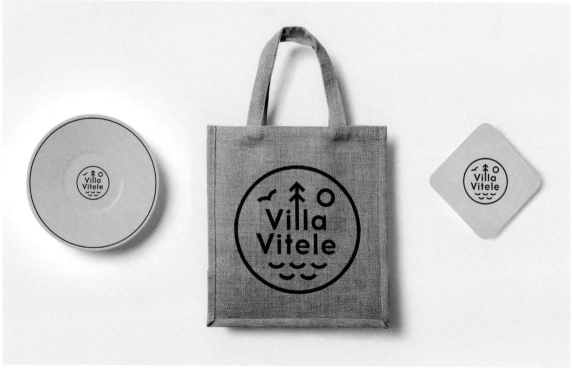

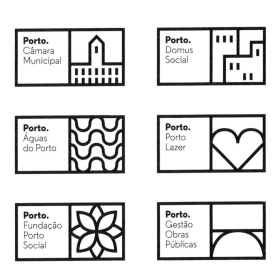

○── **设计公司**: 白色设计工作室（White Studio）──────

设计师: 拉奎尔·雷（Raquel Rei），
安娜·西蒙斯（Ana Simões），
露西尔·奎瑞德（Lucille Queriaud），
琼娜·门德斯（Joana Mendes），
玛利亚·索萨（Maria Sousa），
达里奥·卡纳塔（Dário Cannatà），

艺术指导: 爱德华多·艾里斯（Eduardo Aires）

摄影师: 亚历山大·德尔马（Alexandre Delmar）

　　白色设计工作室受葡萄牙波尔图市的邀请，为这座城市及其市政厅设计新的视觉形象。他们受到的挑战非常明确：城市需要一个崭新的视觉系统和视觉形象，借以推动并简化市民之间的沟通，同时提供一个清晰的层次结构来表现城市和市政厅。设计师希望通过这个设计让波尔图成为一个真正的国际化城市。

　　创作的基础是城市——波尔图本身。设计师认为本地市民所拥有的想法非常重要，波尔图是由全城的市民来组成的城市。考虑到这一点，设计师们开始了解人们如何看待这个城市，以及从这些观察中了解彼此的关系。设计师选用了标志性的建筑和地点，如教士教堂、波尔图音乐厅、利贝拉旧市区、塞拉维斯公园和杜罗河等来进行设计。

　　视觉形象的灵感来自城市的瓷砖，设计师创作了 70 多个几何图标来代表城市及其市民。图标基于一个互相连接的网格进行设计，成为一个连续的墙面。这些图标表现了令人垂涎三尺的美食、葡萄牙的北部口音、港口、葡萄酒、圣约翰节、传统和现代的人物，以及当地地标等耳熟能详的波尔图特色。

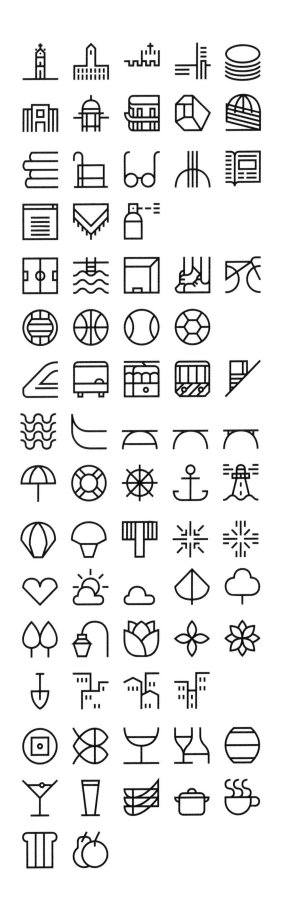

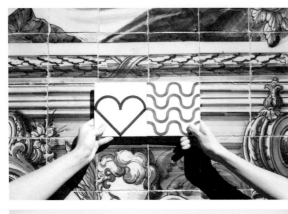

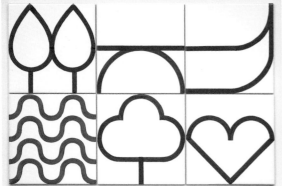

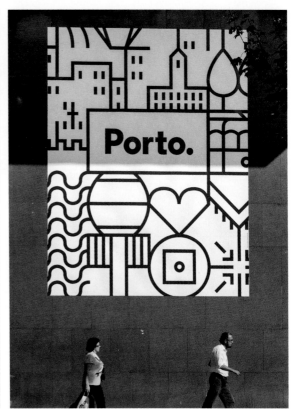

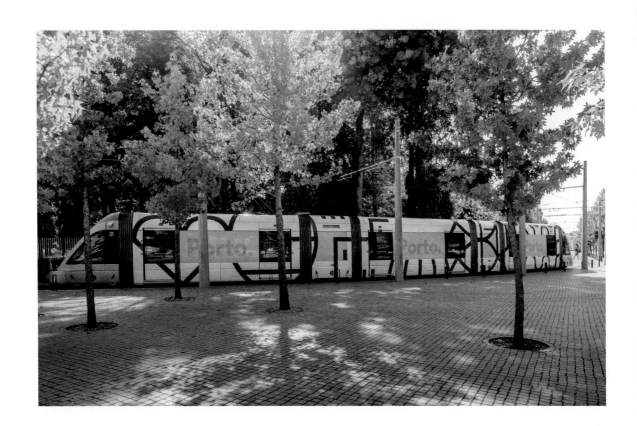

低空飞行公司

设计公司： 爵士创新工作室（Jazzy Innovations）

设计师： 马切伊·斯维尔切克（Maciej Świerczek），
爱丽丝·魏德曼斯卡（Alicja Wydmańska），
帕维尔·皮拉特（Paweł Piłat）

客户： 低空飞行公司（Гlyovor）

　　这是为一个热门的飞行平台创作的全套品牌设计、图标设计和网页设计。

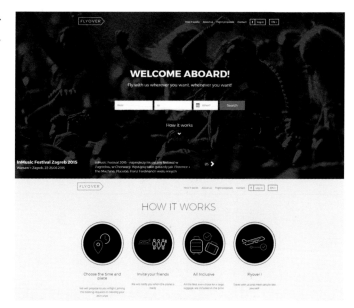

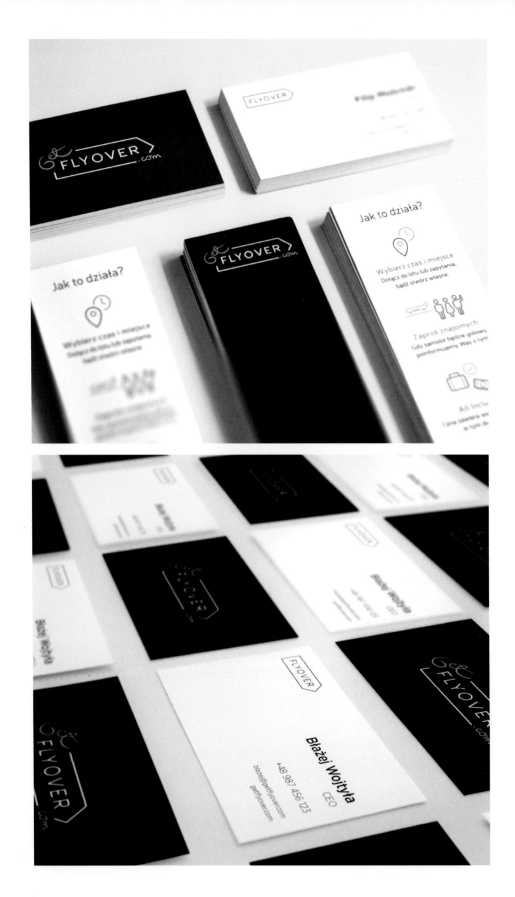

CO.R 创新战略咨询公司

设计师： 迭戈·卡尔内罗（Diego Carneiro） —— **客户：** CO.R 创新战略咨询公司（CO.R Innovation Strategy）

为 CO.R 创新战略咨询公司创建新的视觉形象并不容易。最后的设计是通过引入图表设计，将该公司的业务以精简、易懂的方式表现出来，让客户一目了然，从而推动商业上的成功。

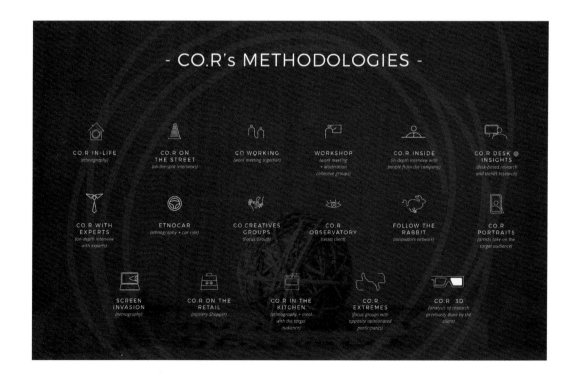

- METODOLOGIAS -

Somos **uma consultoria** que acredita na **pesquisa** como base do trabalho, mas os resultados **são o início de uma história** que vamos contar, não um fim em si.
Desenvolvemos **metodologias** próprias para a etapa de **campo** e também para uma **análise** criativa e efetiva.

Nosso **processo de análise** é muito **profundo**. Vamos atrás de todas as referências existentes, especialistas, pensadores para trazer um olhar original.
Ao conectar todas as descobertas dessa análise, chegamos a uma **ESTRATÉGIA DE MARCA RELEVANTE, CRIATIVA**

E INOVADORA, que os clientes se orgulhem de colocar nas ruas.
ESSE É O NOSSO DIFERENCIAL.

CO.R NA VIDA
(Etnografia)

CO.R NA RUA
(Abordagem Espontânea na Rua)

CO.WORKING
(Reunião de Trabalho Coletivo)

CO.R COM ESPECIALISTA
(Entrevista em Profundidade com especialista)

ETNOCAR
(Etnografia + passeio de carro)

GRUPOS CO.CRIATIVOS
(Focus Group)

WORKSHOP
(Reunião de Trabalho Coletivo + moderação de grupos)

CO.R INSIDE
(Entrevista em Profundidade com dirigentes das empresas)

CO.R DESK @ INSIGHTS
(Pesquisa de Desk Research e Tendências)

CO.R OBSERVATÓRIO
(Cliente Oculta)

FOLLOW THE RABBIT
(Rede de Influenciadores)

CO.R RETRATOS
(A visão de artistas sobre um target)

INVASÃO DE TELAS
(Netnografia)

CO.R NO VAREJO
(Mystery Shopper)

CO.R NA COZINHA
(Etnografia + refeição com o target)

CO.R EXTREMOS
(Focus Group com grupos extremos)

CO.R 3D
(Análise de pesquisas já realizadas plos clientes)

- METHODOLOGIES -

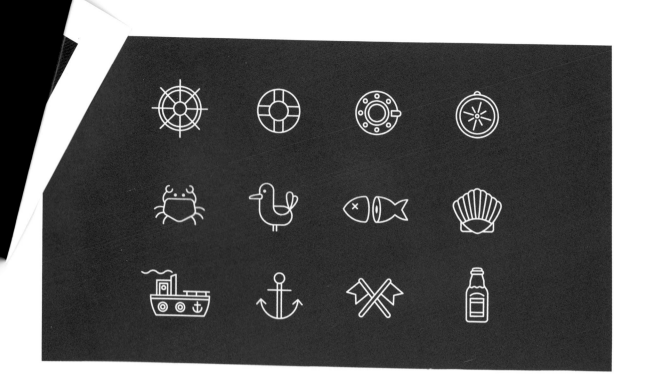

巴尔巴餐厅

平面设计师： 菲利普·波密卡罗（Philip Pomikaro），
内格拉·尼戈维奇（Negra Nigovic）
室内设计师： 玛丽塔·博纳西奇（Marita Bonacich）
客户： 巴尔巴餐厅（Barba Restaurant）

　　巴尔巴在克罗地亚语中是一个口头用语，表示达尔马提亚叔叔、老绅士、海上作业的工人或渔民。巴尔巴餐厅位于克罗地亚杜布罗夫尼克市，他们以当地传统的做法和口味，使用传统的香料来制作菜肴。由于他们的消费主体是年轻人，所以设计师采用现代化的设计方式和现代风格的视觉形象呈现现代烹饪手法烹饪的传统美食，表现了过去和现在的融合。

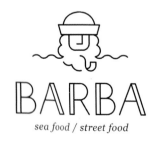

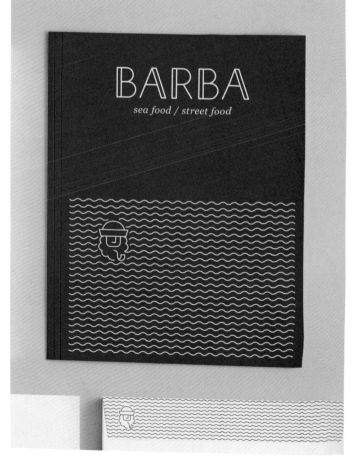

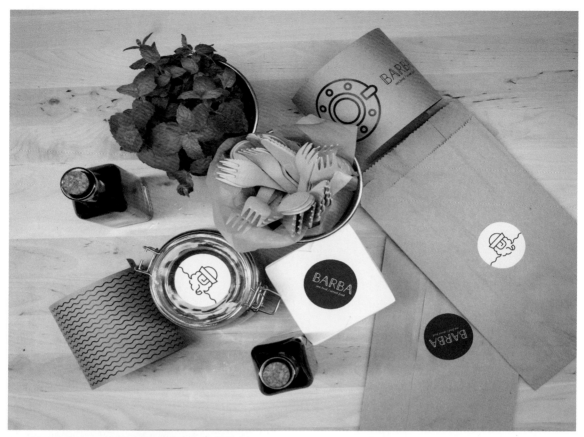

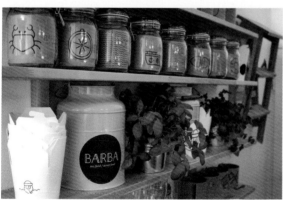

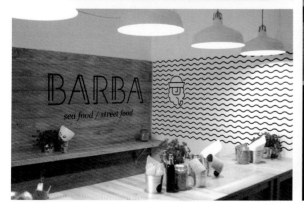

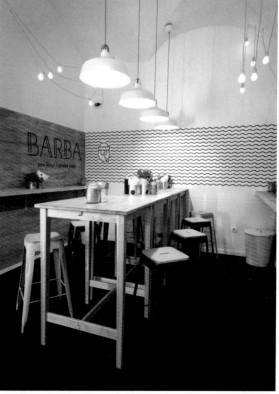

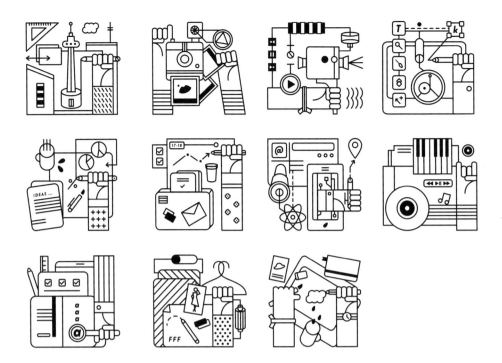

○── "下一步" 会议 ────────────────────

设计师: 阿斯特·亚基马维希特 (Aistė Jakimavičiūtė),
琼恩·米斯金特 (Jonė Miškinyte), 多马斯·米克塞斯 (Domas Mikšys)
网页设计师: 伊莎贝拉·瓦露特 (Justė Valužytė)
客户: "下一步" 会议 (What's Next?)

 "下一步" 是一个首次在立陶宛和波罗的海沿岸各国召开的会议, 主要探讨视觉文化、商业和技术。设计团队的主要工作是设计一个系统、俏皮和活泼的品牌形象。标志符号中的向上的螺旋代表了不断变革和创新的世界。在这个设计中, 五颜六色的抽象图案和动态的图标是视觉形象的关键要素。同时, 设计师用不同的色彩标签表现会议空间和不同活动, 并通过一系列的颜色创作了独特的图案。

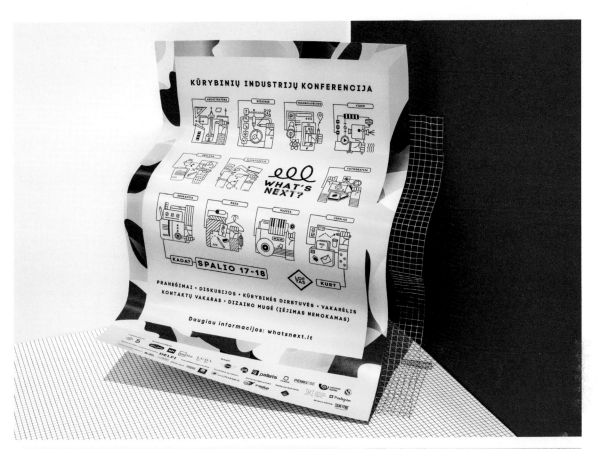

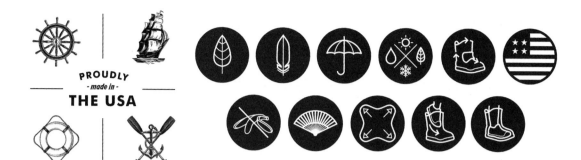

巴特勒

设计师: 塞巴斯蒂亚·比松 (Sébastien Bisson)
业务指导: 玛丽·克劳德·福尔廷 (Marie-Claude Fortin)
设计公司: 平面聚合设计工作室 (Polygraphe Studio)
摄影师: 桑德琳·卡斯特伦 (Sandrine Castellan),
马丁·吉拉德 (Martin Girard)
客户: 巴特勒 (Butler)

巴特勒是一个售卖多彩儿童长靴的品牌,他们的产品耐用可爱。企鹅是企业的吉祥物和象征。该设计包括标志、小册子、办公用具、包装、展示和店内材料。平面聚合设计工作室创作的视觉形象不但童真有趣,同时也传递了质量可靠的感觉。

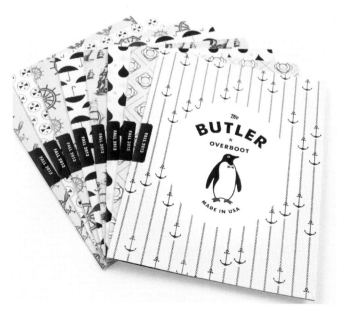

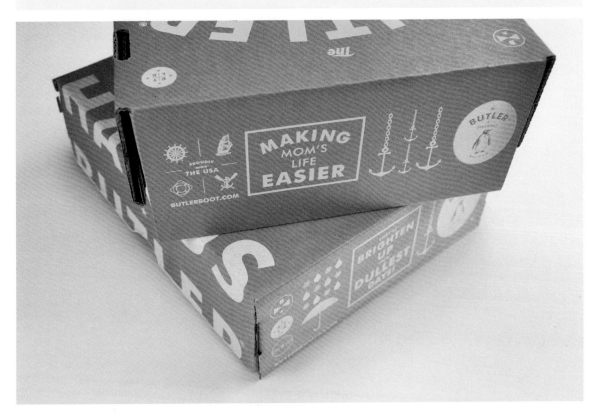

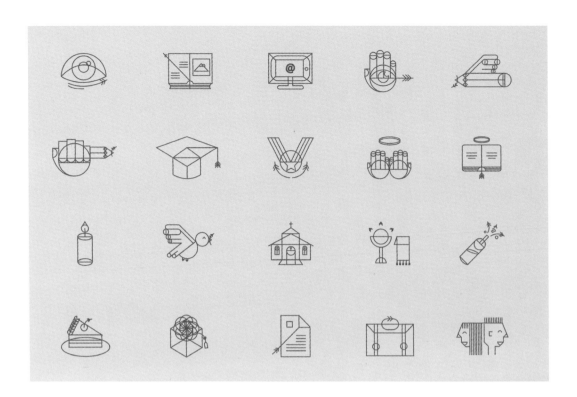

○── "Celebrate What I Am" 入职派对 ────────────────

○── **设计师：**安娜·卡克斯（Ana Cahuex）── **摄影师：**哈维尔·奥瓦列（Javier Ovalle）──

　　为了庆祝自己成为一名平面设计师，安娜·卡克斯举行了一个庆祝派对，并设计了视觉形象，其中包括从邀请函到毫不起眼的视觉细节等设计。她使用了一个简约的形象，为自己和她的客人营造了一个难忘和特别的印象。此外，她还构思了一个可按需求变化的、精心挑选的配色方案、图案设计、纸张和图标。为了体现自己从大学毕业到找到工作的经过，安娜设计了一个完整的图标库，将整个故事以简洁的形式传递出来。

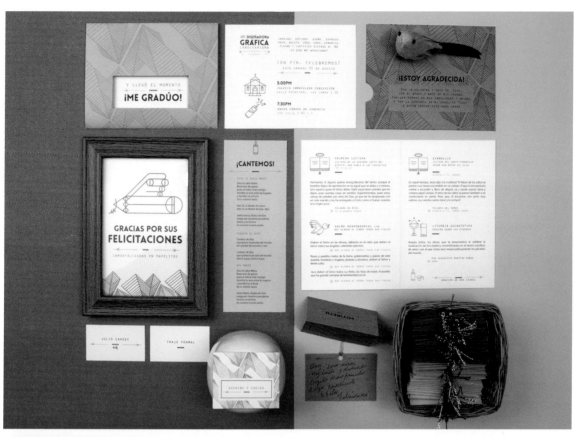

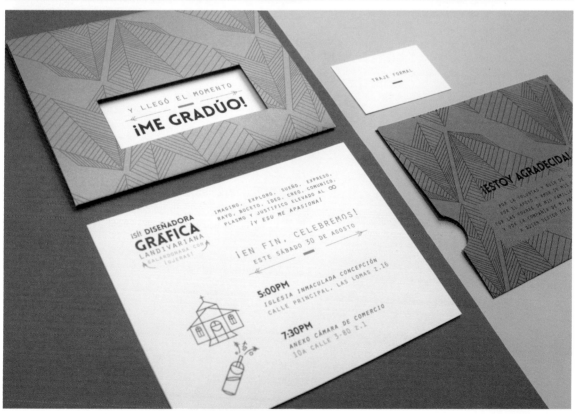

 AL — Alucinación visual / *Visual hallucination*
 Ap — Actos repetitivos / *Repetitive acts*
Ap — Agitación / *Agitation*
 Ap — Inquietud / *Restlessness*
Ap — Deambulación / *Wander*
 Me — Procesal / *Procedural*
Me — Biográfica / *Biographical*

 Ap — Paseos / *Walks*
Ap — Seguimiento al cuidador / *Follow the caregiver*
 Ch — Ansiedad / *Anxiety*
 Ch — Enfados / *Anger*
 Ch — Labilidad emocional / *Emotional lability*
 Or — Espacial / *Spatial*
 Or — Personal / *Personal*

Ch — Reacción catastrófica / *Catastrophic reaction*
 Ch — Depresión / *Depression*
 De — Delirios / *Delusions*
 Fn — Ritmo diurno y sueño / *Diurnal rhythm and sleep*
 Fn — Klüver-Bucy / *Klüver-Bucy*
 Me — Semántica / *Semantics*
 Me — Episódica largo plazo / *Long-term episodic*

 Fn — Trastorno alimentario / *Eating disorder*
 Pe — Apatía / *Apathy*
 Pe — Indiferencia / *Indifference*
 Pe — Irritabilidad / *Irritability*
 At — Atención / *Attention*
 Pr — Constructiva / *Constructive*
Pr — Ideatoria / *Ideational*

 Co — Concentración / *Concentration*
 Cv — Gnosia visual / *Visual gnosia*
 Cv — Interpretación espacial / *Spatial interpretation*
 Cv — Reconocer caras / *Recognize faces*
 Fe — Falta de iniciativa / *Lack of intuitive*

 Fe — Pensamiento abstracto / *Abstract thinking*
 Fe — Planificación / *Planning*
 Fe — Cálculo / *Calculation*
 Fe — Procesar información / *Process information*
 Fe — Razonamiento / *Reasoning*

 Fe — Esquema corporal / *Body image*
 Lg — Oral expresivo espontáneo / *Expression oral spontaneous*
 Lg — Comprender órdenes / *Understand commands*
 Lg — Oral expresivo denominativo / *Denomination oral expressive*
 Lg — Oral expresivo repetitivo / *Rhepetitive oral expression*

○—阿尔茨海默病症状地图

○— **设计师：** 塞尔吉奥·杜兰戈（Sergio Durango）

这是一个利用视觉图形和信息图标，将阿尔茨海默病进行可视化的实验项目。塞尔吉奥·杜兰戈试图通过图标和清晰的信息图表，将该病症的资料以视觉的形式表现出来。

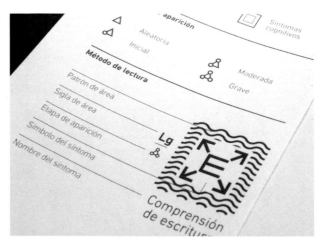

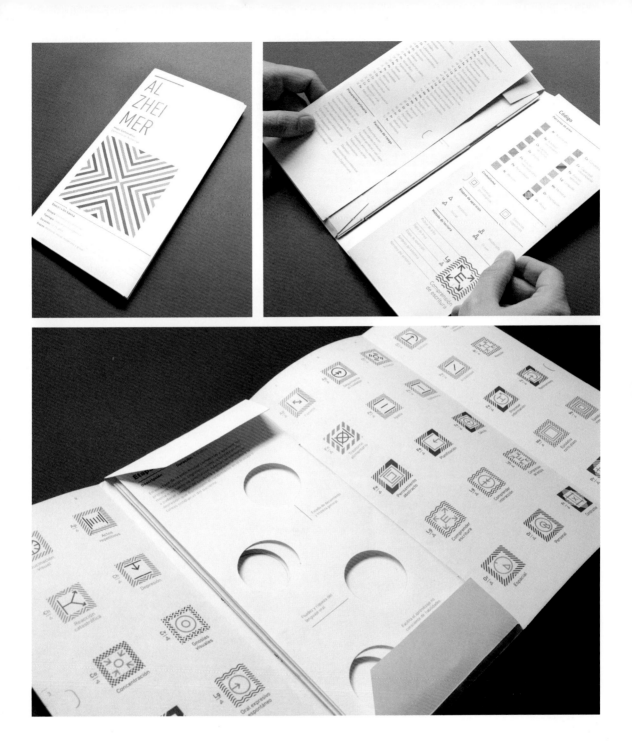

○— 英国熊服装 —————

○— **设计师:** 蒂亚戈·马查多 (Tiago Machado) —————
设计公司: Apex 设计工作室 (Apex Studio)
客户: 英国熊服装 (Bear Clothing UK)

　　英国熊服装是一个新的时尚服装品牌,这是一个呈现出男子气概的品牌。他们委托 Apex 设计工作室创作新的视觉形象,要求展现简洁、幽默、简约的设计风格。该品牌对设计师几乎没有任何限制,他们唯一的要求是需要设计一只熊的形象,就像品牌名字一样,除此以外,整个设计非常开放。这种熊可以在任何服饰上表现顾客的个性,包括帽子、围巾、眼镜等。

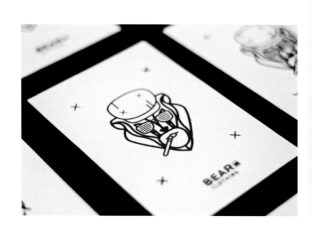

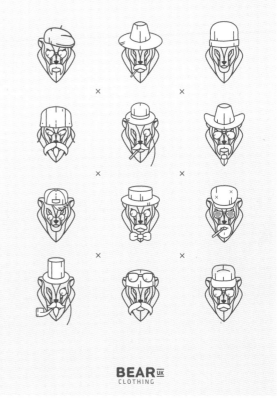

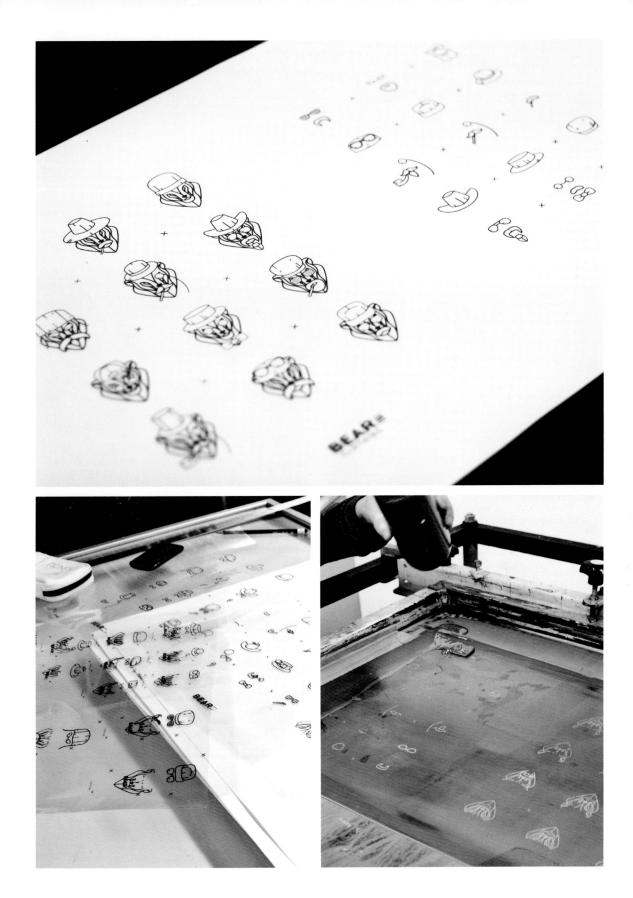

香肠时钟

设计师： 陈品如（PinJu Chen）

香肠时钟的灵感来源于位于柏林欧罗巴中心的 Mengenlehreuhr（意思是设置理论时间），它用色彩来表示时间。设计师选择了知名的德国食品——香肠来表达柏林这座城市。通过使用不同口味的香肠和萨拉米香肠来模仿 Mengenlehreuhr 系统，设计师试图通过食物作为一种模式来模拟这个系统。

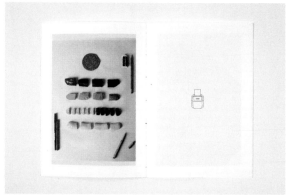

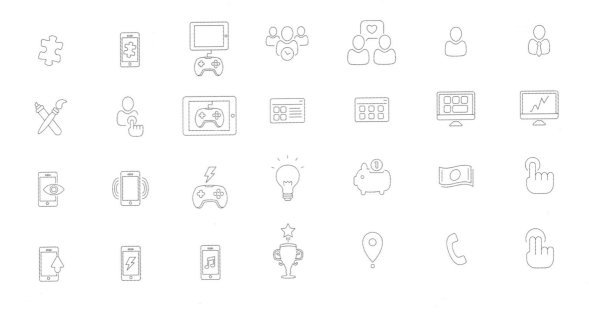

Brandiegames 开发工具

设计师: 马切伊·斯维尔切克 (Maciej Świerczek) ,
爱丽丝·魏德曼斯卡 (Alicja Wydmańska)
设计公司: 爵士创新工作室

　　Brandiegames 是一个可以在几秒钟内快速、简单、轻松地创建漂亮的手机游戏的开发工具。这个设计帮助品牌获得了更多的客户,将潜在客户变现为销售业绩,增加了客户黏着性,创造了话题。

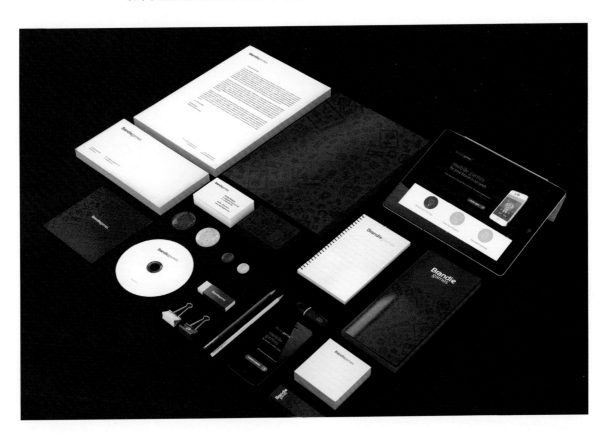

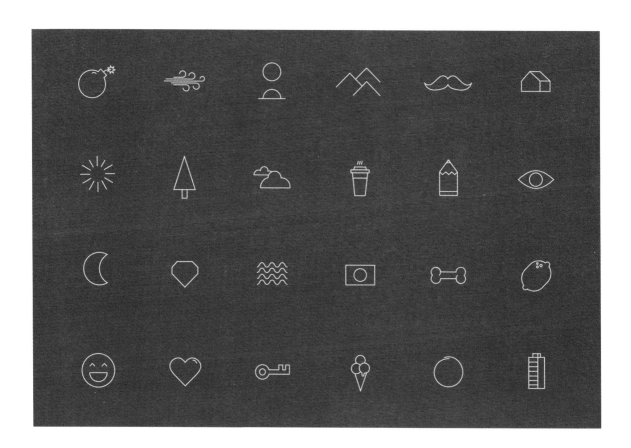

漫步应用

设计师： 马切克·马提纽克（Maciek Martyniuk）
设计公司： 约马吉克设计工作室（Yomagick）
客户： 漫步应用

漫步应用是一个概念性的社交网络，允许用户分享和推荐有趣的路线，并鼓励用户亲自步行探索。这个概念源于"步行者"的历史观念。它是一个用户自己经营的社区，可让用户发现、记录和分享不同的步行体验，同时，用户可以通过"心情过滤器"来研究休闲步行。

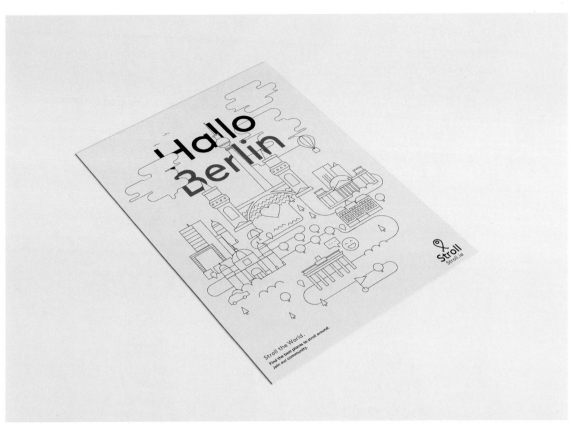

Breathable / Respirant

Quick Dry / Séchage rapide

Wind protection / Coupe vent

Insulation / Isolation

Odor control / Contrôle des odeurs

Extra grip / Adhérence optimale

Wool Blend / Mélange de laine

Fingermitt / Mitaines à doigts

Touch Screen Compatible / Pour écrans tactiles

Warranty / Garantie

Must Have / Produit vedette

Care Instructions / Prenez-en soin

Warmth Wisdom / Chaleureux conseils

Montrealer Since 1961 / 1961 MTL / Montréalais depuis 1961

Designed in Canada / Conçu au Canada

Waterproof / Imperméable

Merino Wool Blend / Mélange de laine merinos

◦━ 康贝冬季配饰公司 ━━━━━━

◦━ **设计公司：** 平面聚合设计工作室
设计师： 塞巴斯蒂亚·比松（Sebastia Buisson）
业务指导： 玛丽·克劳德·福尔廷（Mary Claude Fortin）
客户： 康贝冬季配饰公司（Kombi）

　　康贝冬季配饰公司是一家家族企业，于1961年在蒙特利尔成立。为了更贴近客户，书写新的篇章，康贝冬季配饰公司进行了一个重大的改革。平面聚合设计工作室为他们创作了新的标志、导视系统、包装、网站，以及印刷物料、展位、室内设计和社交媒体。新的形象有一种共鸣感和温馨感，直抵客户内心。

The perfect snowball, in 4 easy steps.

0° C / 24" snow / 1 handfull of snow / 4" diameter

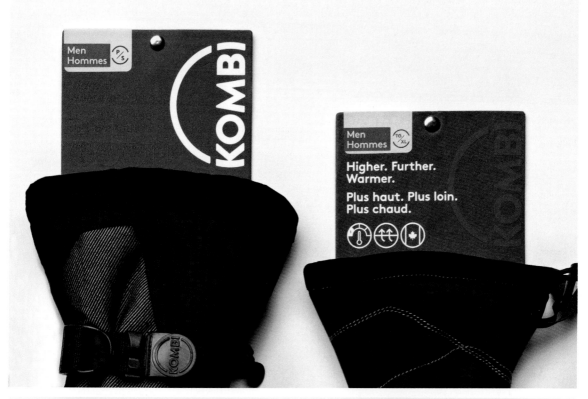

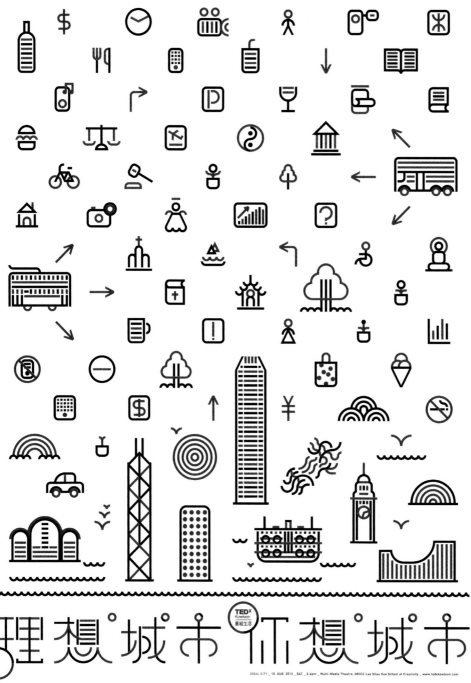

○── 理想城市 / 你想城市 ────────────

○── 设计师： 梁子峰（Benny Leung Tsz Fung）────────

设计公司： STUDIO—M / 山—工作室

　　设计师梁子峰被邀请加入 TED× 九龙创意团队，以"理想城市 / 你想城市"为主题设计了一系列视觉图形，他以"李祥（理想）"与"倪祥（你认为）"相结合解释了这种生活哲学。设计师还创建了一系列图标，诱发观众对理想城市的想象力。

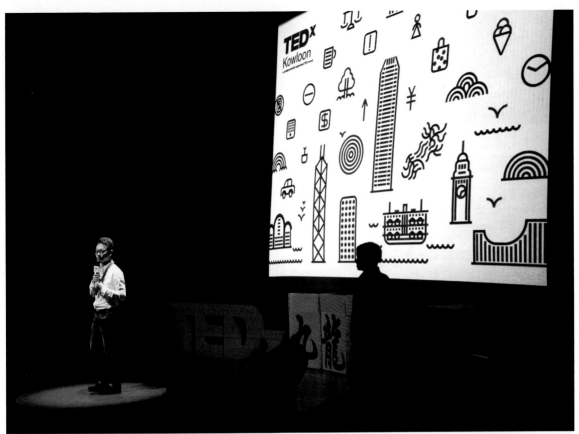

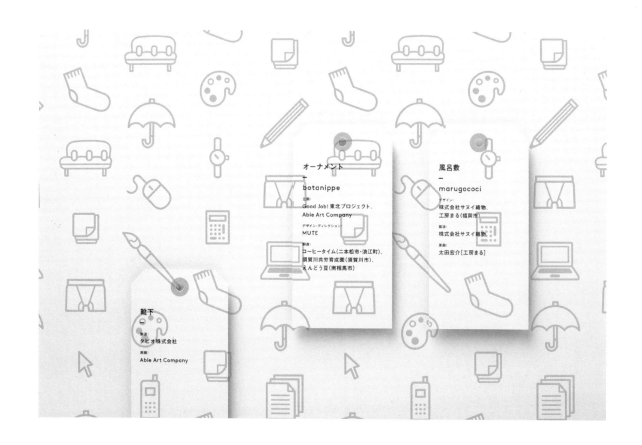

○— "优质！"产品品牌 ———————

○— 设计师：广田绿（Midori Hirota）————
　　艺术指导：原田佑马（Harada Uma）
　　设计公司：UMA 设计公司（UMA/design farm）
　　摄影师：太田拓实（Takumi Ota）
　　　　　　增田好郎（Yoshiro Masuda）
　　客户："优质！" 产品品牌（Good Job!）

　　"优质！" 是一个生产和销售产品的品牌。他们的标志设计来自 "∞"，通过这个象征无限的符号表达无限的可能性、新产品和新市场。设计师根据品牌的产品为其视觉形象设计了一系列图标，这些图标可作为图案应用在印刷物料的文字下。

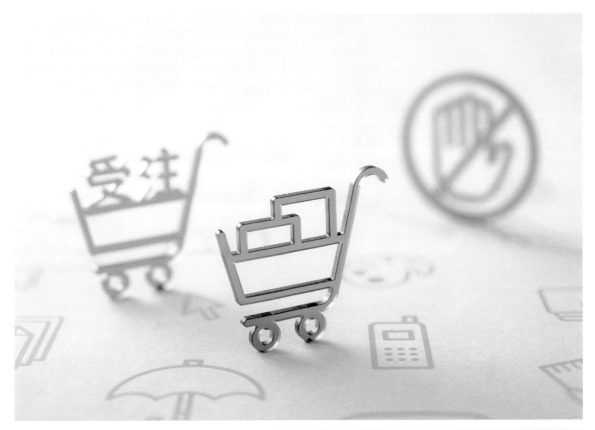

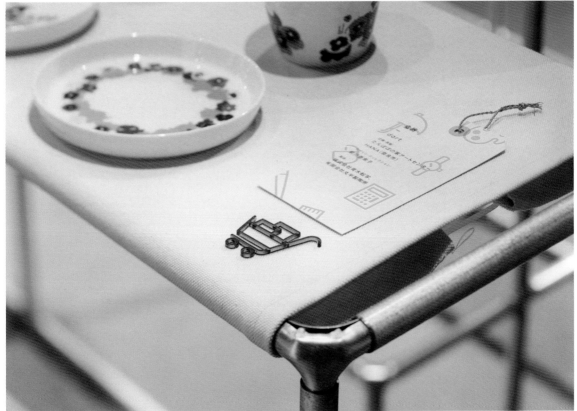

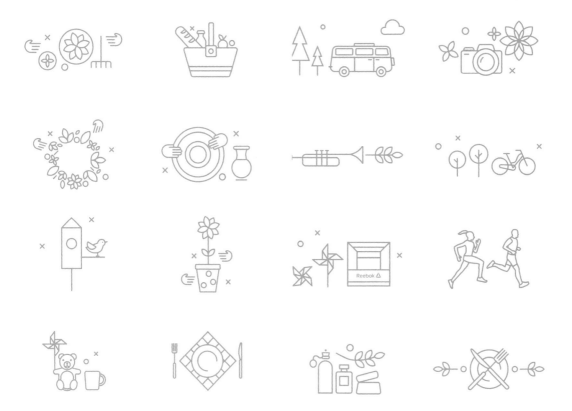

Veter 杂志节

设计师： 伊琳娜·克鲁格洛娃（Irina Kruglova）

　　莫斯科最大的公园举办了 Veter 杂志节，其中包括音乐和表演、美食街市、亲子大师班和娱乐游戏。伊琳娜·克鲁格洛娃为该杂志节的每个单独区域设计了这些图标。

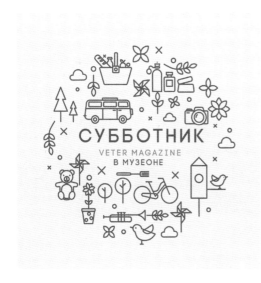

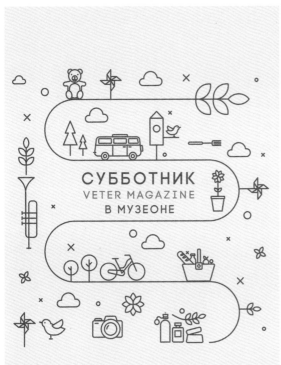

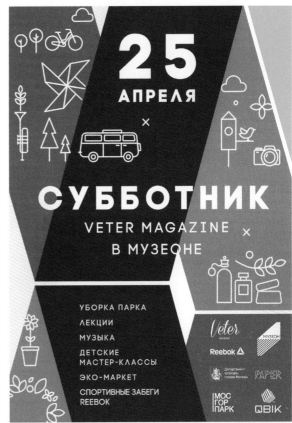

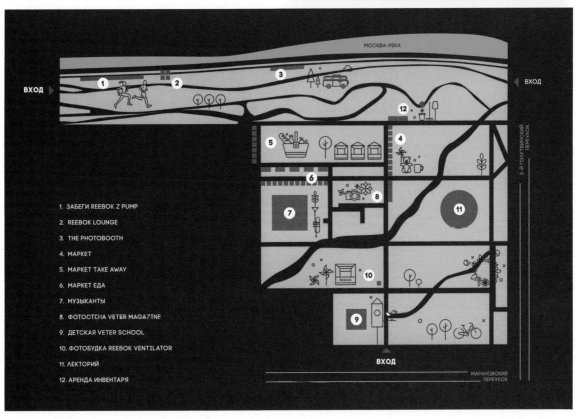

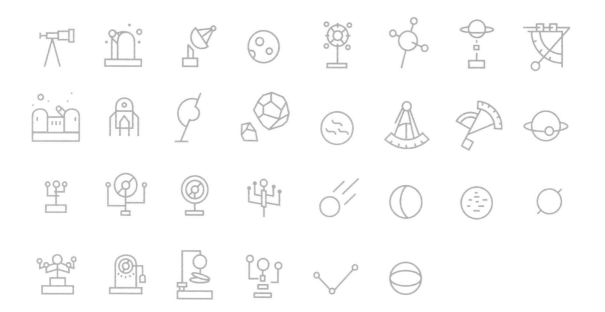

乌拉尼亚天文台

设计师：哈伊纳卡·伊利斯（Hajnalka Illés）—— **客户：**乌拉尼亚天文台（Uraniae Observatory）

布达佩斯著名的盖勒特山上的乌拉尼亚天文台虽然只有 37 年历史，却有着丰富的故事。哈伊纳卡·伊利斯在设计阶段以这 37 年的故事作为灵感，并在设计时融入了相关事件。他以机械观测台的几个天文教育工具和设计的描述为基础，制作了与乌拉尼亚天文台本身密切相关的视觉图像。

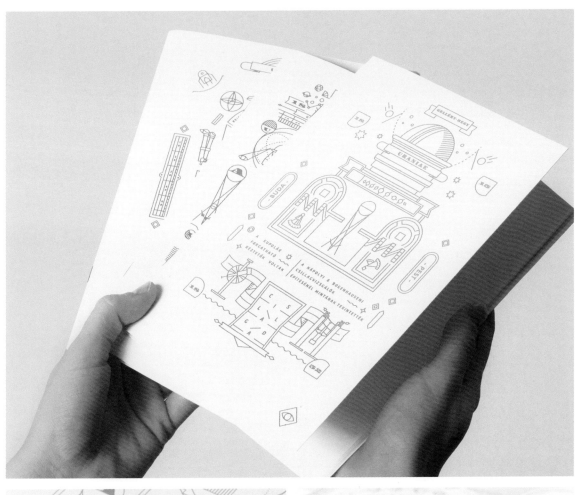

Moreno Moreno	Diablada Diablada	Ekeko Ekeko	Tiwanaku Tiwanaku	Puerta del Sol Gate of the Sun
Cóndor Condor	Cholita Cholita	Kusillo Kusillo	Siku Siku	Teleférico de La Paz Cableway in La Paz
Diablo Devil	Tinku Tinku	Llama Llama	Lago Titicaca Lake Titicaca	Camino de la muerte Death Road

○—— **玻利维亚** ————————————————————

○—— **设计师:** 辛西娅・托雷兹(Cynthia Torrez) ——————————

　　辛西娅・托雷兹在玻利维亚的个人旅行期间,决定设计一系列图标来记录她的旅游经历。由于这个国家的文化和传统非常出名,所以她以其首都拉巴斯和奥鲁罗狂欢节中的人物和元素作为灵感进行创作。在一个玻利维亚家传户晓的饮料 Api 的包装设计中,设计师也使用了这些图标。

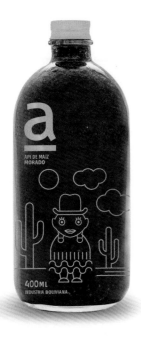
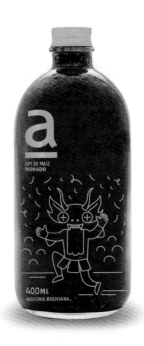
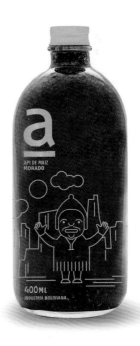

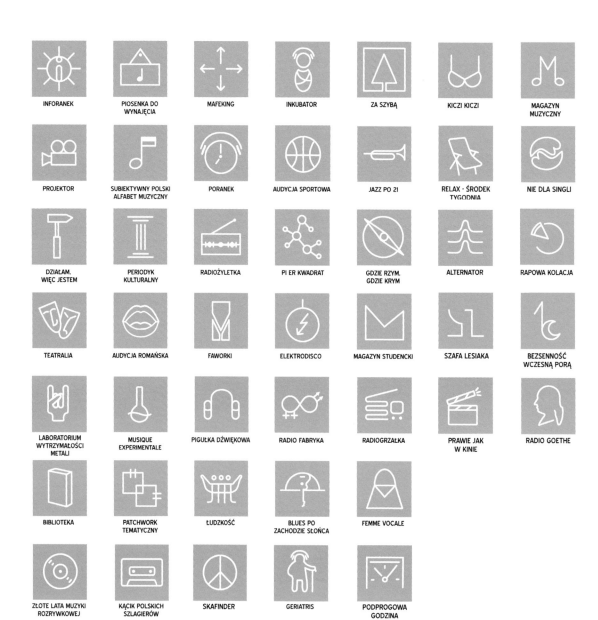

INFORANEK

PIOSENKA DO
WYNAJĘCIA

MAFEKING

INKUBATOR

ZA SZYBĄ

KICZI KICZI

MAGAZYN
MUZYCZNY

PROJEKTOR

SUBIEKTYWNY POLSKI
ALFABET MUZYCZNY

PORANEK

AUDYCJA SPORTOWA

JAZZ PO 21

RELAX - ŚRODEK
TYGODNIA

NIE DLA SINGLI

DZIAŁAM,
WIĘC JESTEM

PERIODYK
KULTURALNY

RADIOŻYLETKA

PI ER KWADRAT

GDZIE RZYM,
GDZIE KRYM

ALTERNATOR

RAPOWA KOLACJA

TEATRALIA

AUDYCJA ROMAŃSKA

FAWORKI

ELEKTRODISCO

MAGAZYN STUDENCKI

SZAFA LESIAKA

BEZSENNOŚĆ
WCZESNĄ PORĄ

LABORATORIUM
WYTRZYMAŁOŚCI
METALI

MUSIQUE
EXPERIMENTALE

PIGUŁKA DŹWIĘKOWA

RADIO FABRYKA

RADIOGRZAŁKA

PRAWIE JAK
W KINIE

RADIO GOETHE

BIBLIOTEKA

PATCHWORK
TEMATYCZNY

ŁUDZKOŚĆ

BLUES PO
ZACHODZIE SŁOŃCA

FEMME VOCALE

ZŁOTE LATA MUZYKI
ROZRYWKOWEJ

KĄCIK POLSKICH
SZLAGIERÓW

SKAFINDER

GERIATRIS

PODPROGOWA
GODZINA

○—— **ŻAK 图标** ————————————————

○—— **设计公司:** SKN 设计师机构 (SKN Designer) ——————————

　　学术俱乐部 SKN 设计师机构的成员创作了一套 45 个无线电节目图标。这些标志是为纪念罗茨理工大学学生广播电台ŻAK 诞辰 55 周年而设计的。这些图标被用于每个节目的 Facebook 粉丝页面、小站网站以及贴纸等宣传材料上。

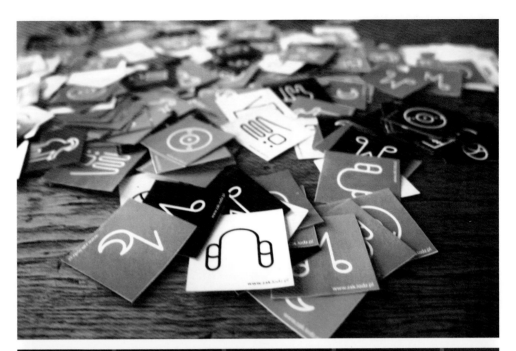

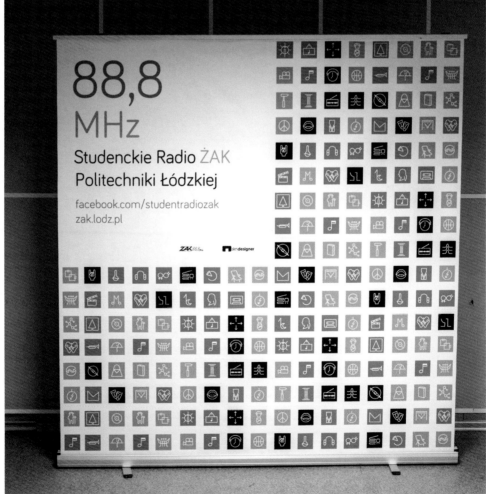

○── Gbox 工作室 ─────────────────────

○── **设计公司：**布劳特斯设计工作室（Bratus） ── **摄影师：**艾里克·黄（Eric Huynh） ──────

　　Gbox 工作室是越南一家从事摄影、广告和视频制作的工作室。布劳特斯设计工作室负责其品牌标志的战略创新。设计师以网格创作了一组代表不同字母的图标和工作室的核心价值，这些图标可以在创作版式时变换位置。

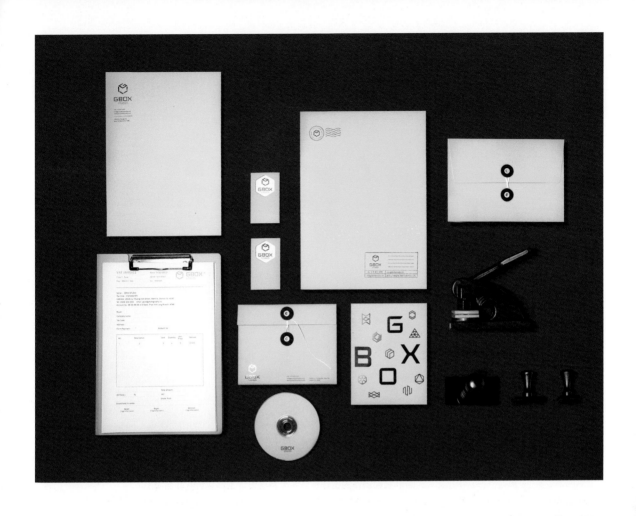

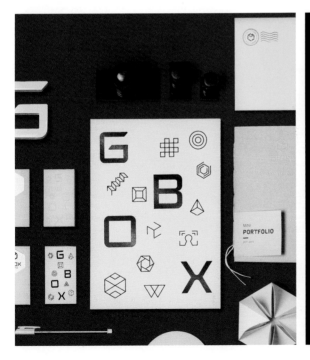

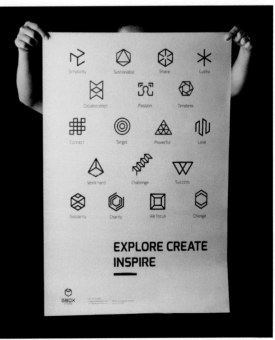

KAKAO 游戏合作伙伴
论坛品牌体验设计

设计师： 申明燮（Myungsup Shin），
尹止英（Jiyoung Yoon），
金止薰（Jihoon Kim）
设计公司： Plus X 设计公司
客户： KAKAO 游戏（Kakao Game）

KAKAO 游戏合作伙伴论坛是由韩国知名的 IT
公司 KAKAO 经营的游戏论坛。Plus X 设计公司
为该论坛创作了全面的体验设计和营销指导，其
创作理念和视觉形象来源于游戏的元素。Plus X
认为这种设计非常适合表达游戏论坛的概念，设
计师使用图像与纯色重叠的设计传达了其核心价
值与游戏开发商共存的理念。品牌标志被广泛运
用在空间、横幅、传单、纪念品中，从而营造了
统一的视觉体验。

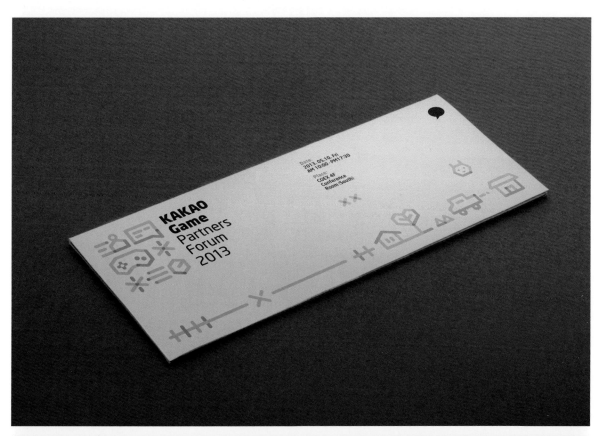

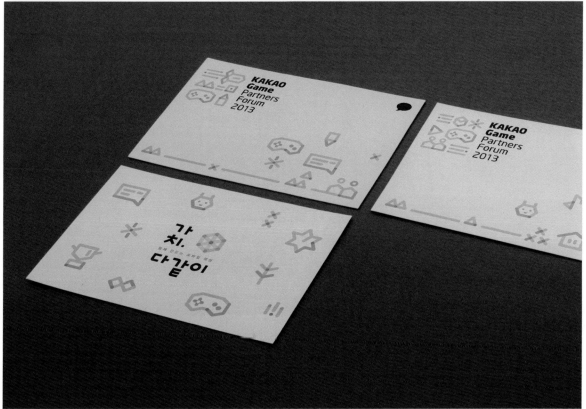

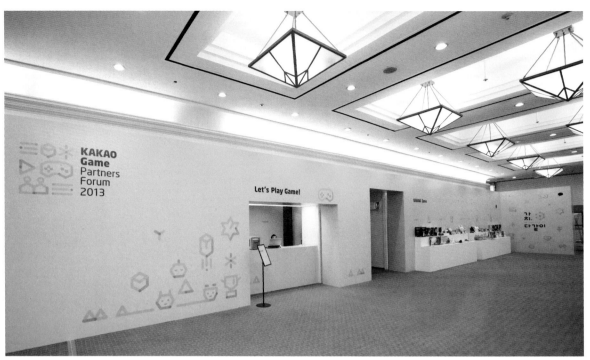

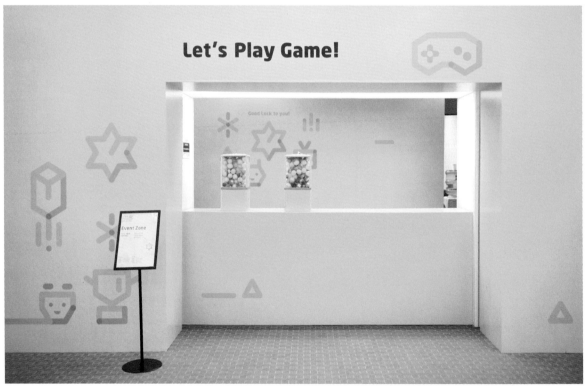

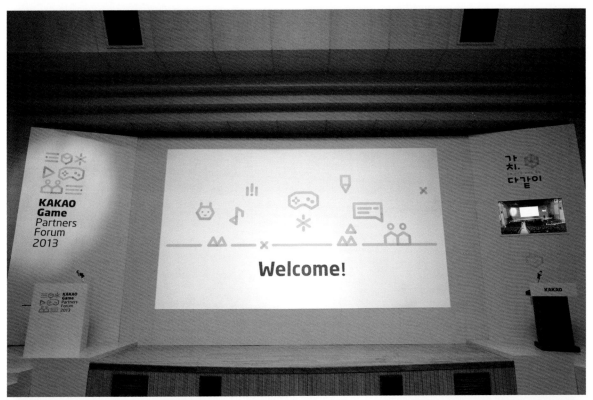

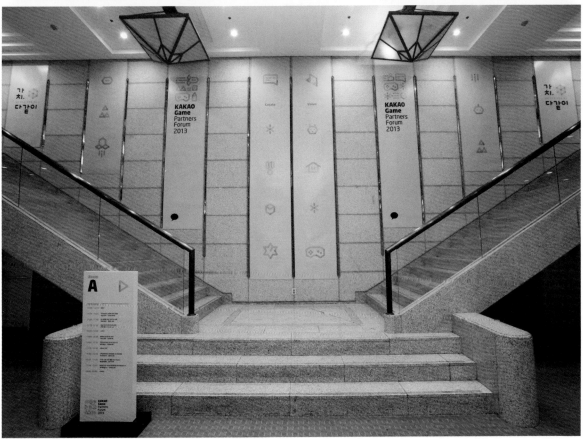

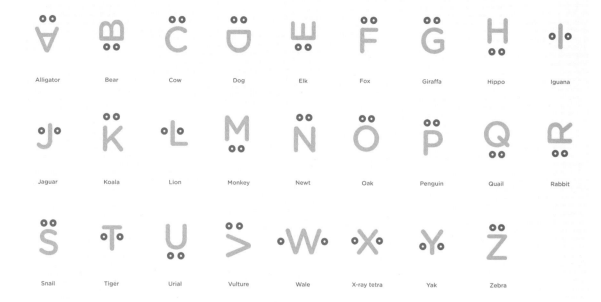

Alligator	Bear	Cow	Dog	Elk	Fox	Giraffa	Hippo	Iguana
Jaguar	Koala	Lion	Monkey	Newt	Oak	Penguin	Quail	Rabbit
Snail	Tiger	Urial	Vulture	Wale	X-ray tetra	Yak	Zebra	

○── 亚麻语言学校 ────────────

○── **设计师：** 沃娃·黎凡诺夫（Vova Lifanov）── **设计公司：** Suprematika 设计工作室 ──
客户： 亚麻语言学校（Лён 语言学校）

　　"Лён"是一所为小朋友开设的英语学校。"Лён"一词是指俄语中的"亚麻"，听起来就像英语"学习"一样。

Wale

Tiger

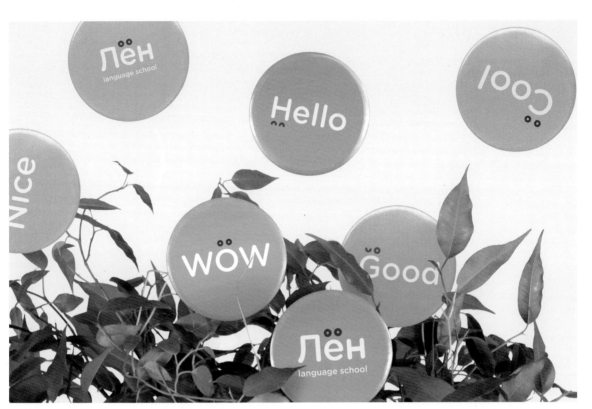

仙境建筑

设计师： 马西姆米立安·胡贝尔（Maximilian Huber），
卢卡斯·福利萨（Lukas Fliszar）
设计公司： 100und1 设计工作室
客户： 仙境建筑在线平台（Wonderland Architecture）

　　仙境建筑是一个总部位于奥地利维也纳，为欧洲年轻的建筑师提供交流信息、知识和经验的在线平台。该平台设计相当复杂，必须与不同类型及不同任务相联系。设计师将部门标志重叠，将每个部门的不同特征结合成一个整体的标志，从而表明了他们的工作环境。

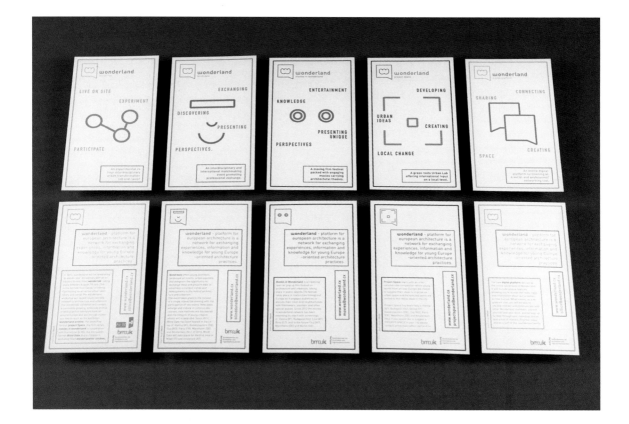

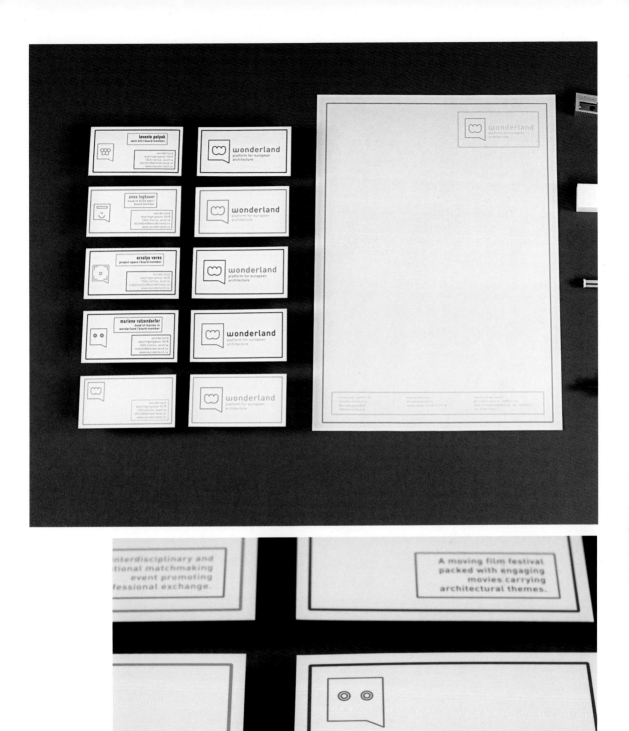

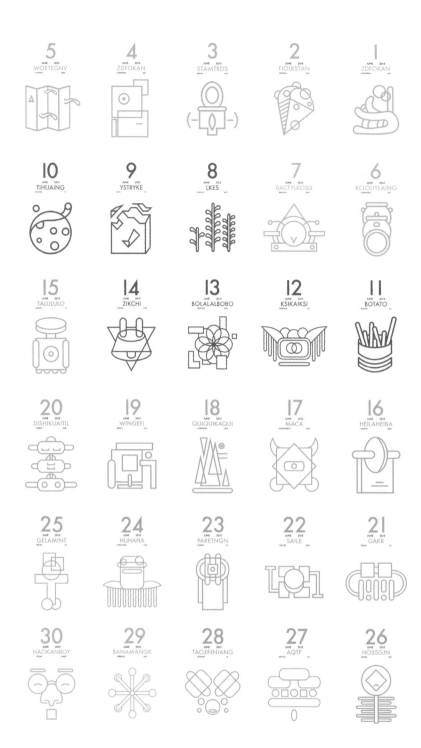

○——《银河系漫游指南》

○── 设计师：李凌昊 ──

　　李凌昊受道格拉斯·亚当斯(Douglas Adams)《银河系漫游指南》一书的启发，设计了《银河系漫游指南》的日历。该日历中每天介绍银河系中的一颗星，不同的星星由独特的图标表示，同时这些图标也是一个检索的标识。李凌昊还为不同的星星创作了故事。读者可以在其中找到虚构的、极具创意的、讽刺的或令人厌恶的图像和故事。设计师通过此设计表达了一种自由、积极的态度。

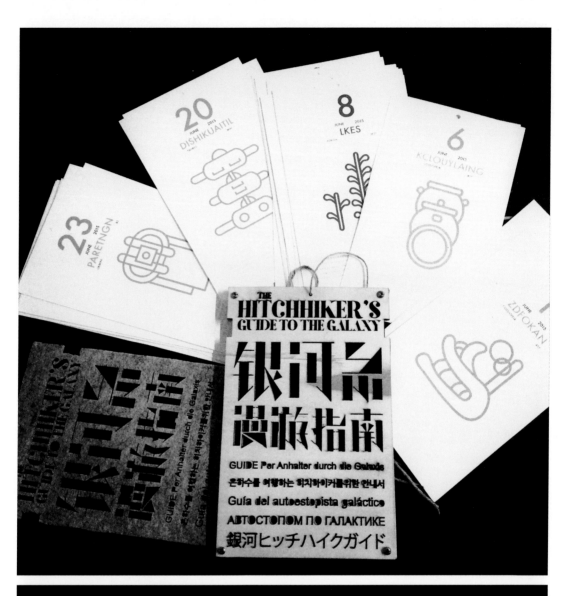

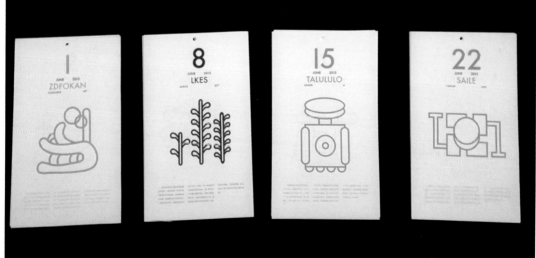

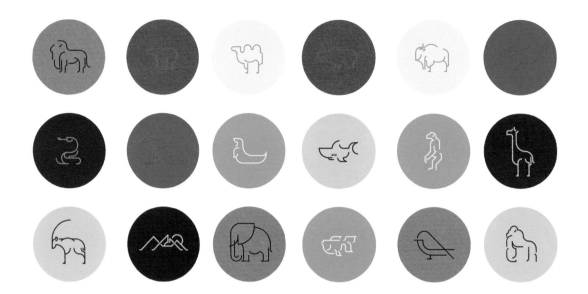

华沙动物园

设计师： 安娜·诺沃昆斯卡（Anna Nowokuńska）
客户： 华沙动物园（Warsaw Zoo）

　　该项目根据动物的形象创作了一个风格突出的视觉形象。标志的轮廓衍生自字母"W"，然后设计师根据网格以模块化元素创作了一套简约的图标，然后根据设施的不同填入不同的图标，创作了动态的标志。同时，设计师利用这些图标衍生出一系列的图案和插画元素，并应用在视觉形象、园内环境和宣传物料上。该设计的外观和感觉可以适用于不同的宣传材料，以吸引不同的观众。

 HERPETARIUM　　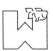 AQUARIUM　　 ELEPHANTS

 GIRAFFES　　 MONKEYS　　 SHARKS

 INVERTEBRATES　　 AVIARY　　 HIPOPOTAMUSES

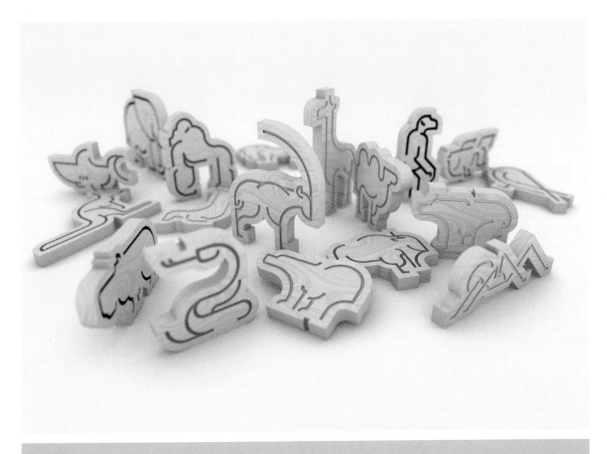

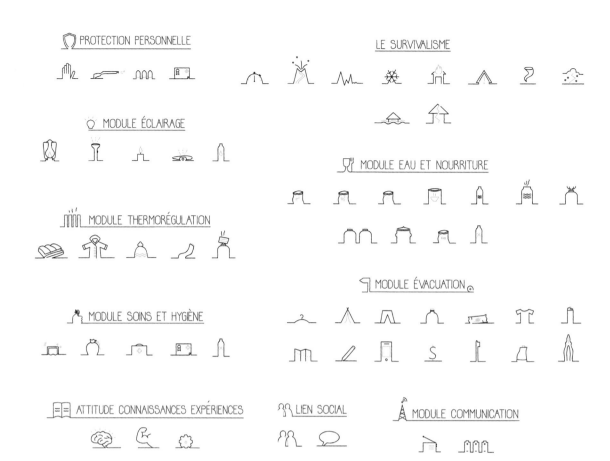

PROJET 10

设计师： 埃米莉·加尼尔（Emilie Garnier）

PROJET 10 是埃米莉·加尼尔在博客上探讨生存问题时，衍生出来的设计项目。它通过使用精挑细选的图像和颜色，来探讨与主题相关的禁忌和戏剧。设计师根据博客内容，自行设计并出版了一本图书，其中使用了这一系列俏皮和意义深刻的图标进行设计。此外，她还设计了一本用户可自定义的地图。她希望借此探讨，假设现代社会停止运作，那么博客的读者们可以通过这个网站、这本图书、这份地图和其他的一些装备，思考如何在一个崩溃的世界里生存下去。

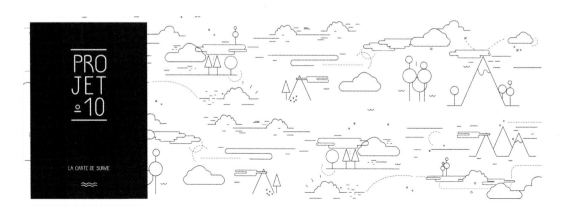

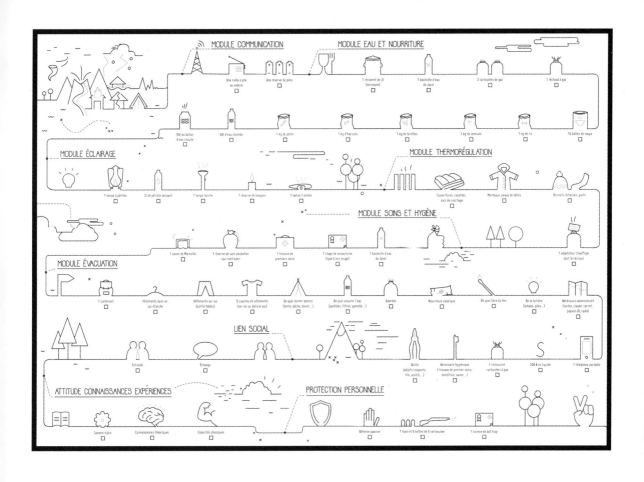

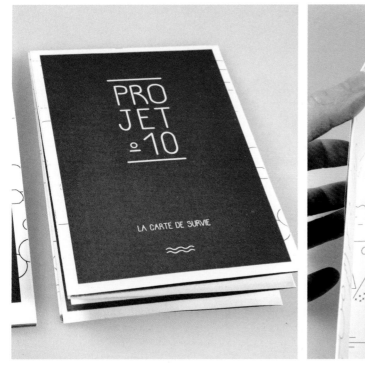

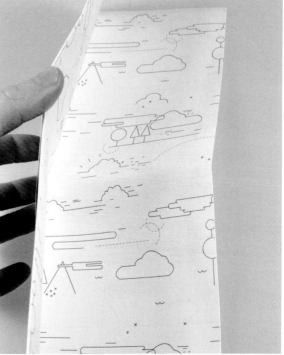

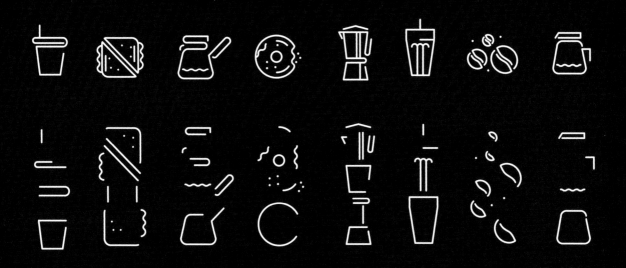

每日咖啡店

设计师: 诺拉·卡桑依 (Nora Kaszanyi)

每日咖啡店是一个虚拟的品牌,这个设计是诺拉·卡桑依读书时的一个学校项目,设计师为这个项目创作了 12 个图标。设计师用这 12 个图标创作了每日咖啡店的视觉形象和包装设计。其目标是在不同的媒介上以非常规的方式使用这些图标。于是她将图标拆分成可组合的零部件,并以垂直排列元件的方式创作了一系列不规则的图案。

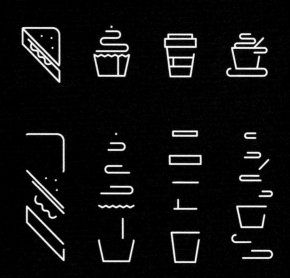

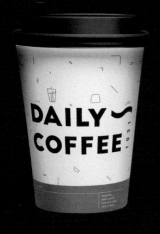

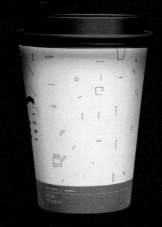

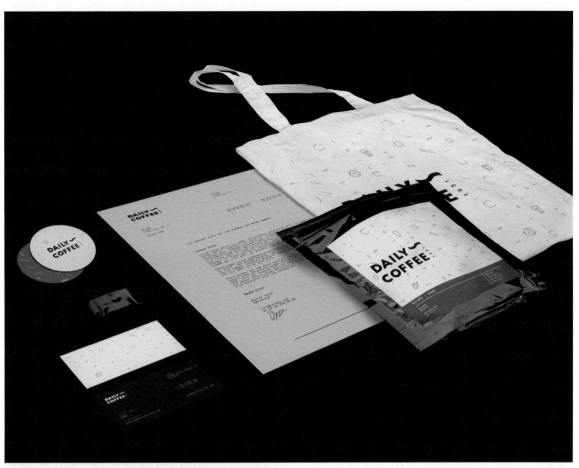

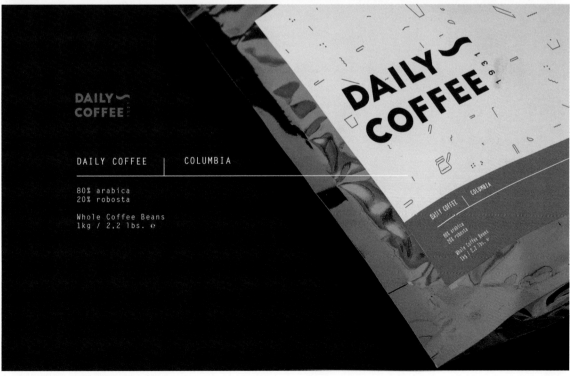

DAILY COFFEE | COLUMBIA

80% arabica
20% robosta

Whole Coffee Beans
1kg / 2.2 lbs. e

◯── ROLLO 手机社交游戏 ─────────────────────

◯── 设计师：卢卡斯·库拉科夫斯基（Lukasz Kulakowski） 客户：Rollo 手机社交游戏 ────

Rollo 是一个与 Instagram、Twitter、Facebook 和 Pinterest 相连接的手机社交游戏。他们提供了一个平台，让人们展现自己的才华和激情，同时乐于接受挑战。设计师使用丰富的色彩和特殊的字体，为 Rollo 设计了视觉新鲜并可以动态延伸的品牌形象，以及一系列的线上和户外广告。

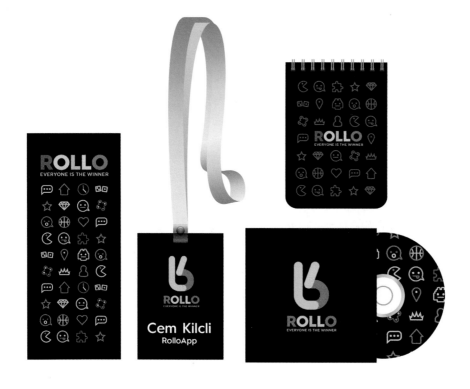

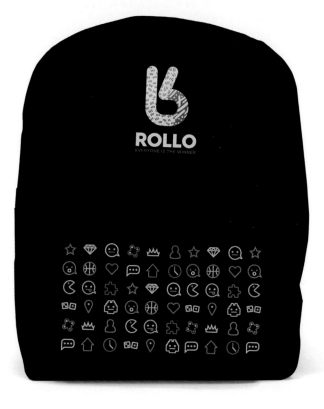

○── 波兰河滨两岸电影艺术节 ────────────────
○── **设计师:** 朱桑娜·罗格娣 (Zuzanna Rogatty) ──────────
　　客户: 波兰河滨两岸电影艺术节 (Dwa Brzegi Film and Art Festival)

　　这是为波兰第九届河滨两岸电影艺术节创作的视觉形象。该设计的主题概念为"电影屏幕上的投影",这个主题来自该电影节本身的形式。设计师旨在创建一个可用于任何媒介上的品牌系统,从电影屏幕到可以在办公室打印机上打印出来的 A4 海报。矢量标志非常灵活,可以应用于任意内容或格式。

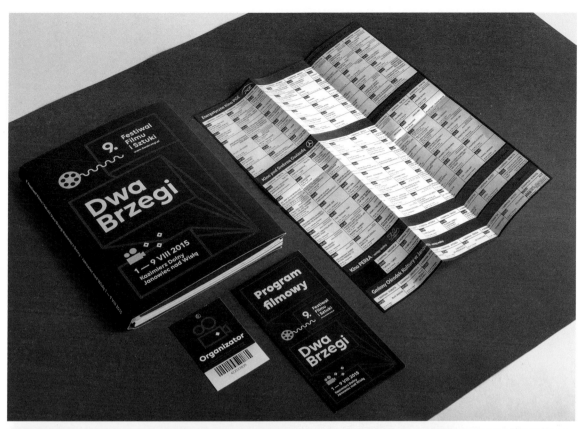

普乐维多糖果店糖果包装设计

设计师: 郭千惠 (Goh Chin Huei) —— **创意指导:** 蔡庆亮 (Chua Keng Leong) ,陈成吉 (Lawrence Tan) ——
设计公司: 蓝色甲虫设计工作室 (Blue Beetle Design)
客户: 普乐维多糖果店 (The Providore)

　　普乐维多糖果店是意大利最古老的糖果商之一，他们制作各种水果果冻和糖果。蓝色甲虫设计工作室精心设计了图标和颜色来表示不同口味，以此保持品牌调性。

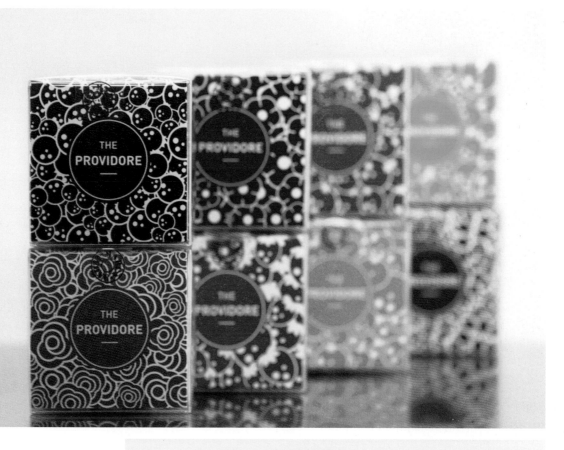

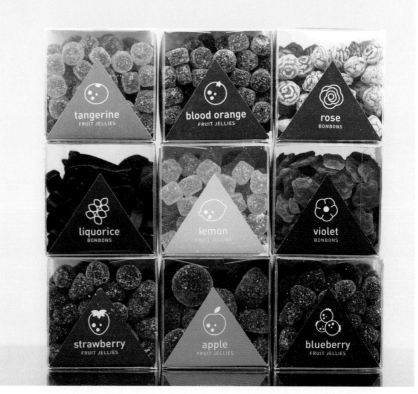

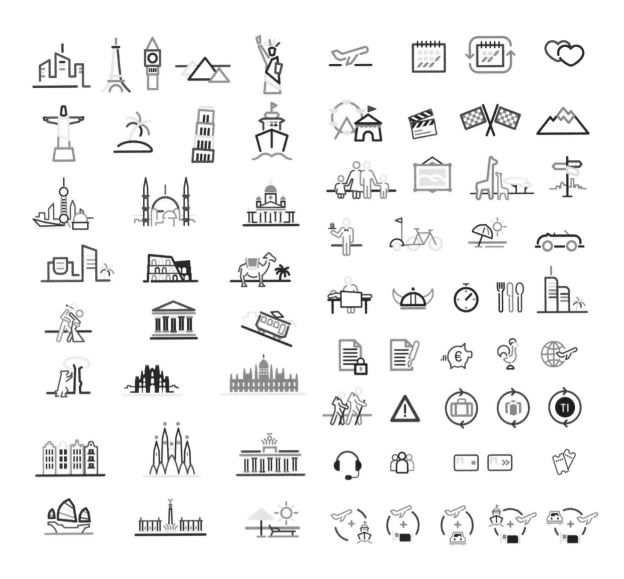

伊洛旅游公司

设计师： 大卫·拉法希尼奥（David Rafachinho）
客户： 伊洛旅游公司（Iello Travel）

　　伊洛旅游公司推出了一种新的旅行方式，为客户提供从预订、租赁到实际旅行的整套服务。设计师想要创造一个友好、轻巧、干净、安全的用户界面。但由于预算不足，设计师最终决定使用矢量图标进行创作，并创作了这个图标库。

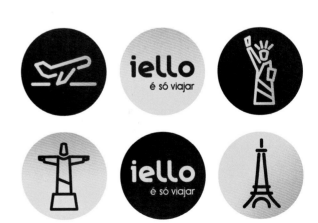

CITY BREAK CITY BREAK
Lorem ipsum dolor sit amet, consectetur adipiscing elit. Nulla nisl diam, iaculis ut commodo sed, sagittis id urna. Maecenas sed urna odio, id aliquet lorem. Nullam

TRÓPI COS TRÓPICOS
Lorem ipsum dolor sit amet, consectetur adipiscing elit. Nulla nisl diam, iaculis ut commodo sed, sagittis id urna. Maecenas sed urna odio, id aliquet lorem. Nullam

CRUZEI ROS CRUZEIROS
Lorem ipsum dolor sit amet, consectetur adipiscing elit. Nulla nisl diam, iaculis ut commodo sed, sagittis id urna. Maecenas sed urna odio, id aliquet lorem. Nullam

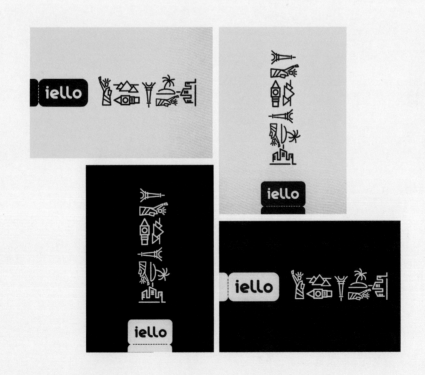

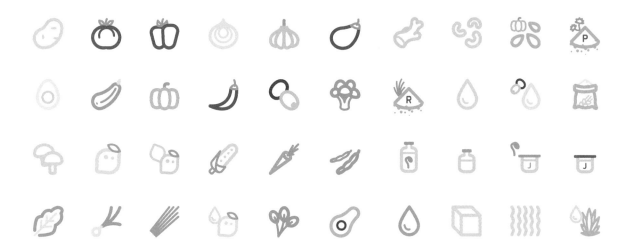

无字食谱

设计师: 罗兰·莱勒 (Roland Lehle) —— **产品:** 无字食谱 (Speechless Cookbook)

　　这个创新的食谱概念完全没有使用文字,只需简单地遵循容易理解的符号就可以烹饪美味、健康的素食。这本食谱面向全世界不同的客户,不管来自什么国家、使用什么语言都能理解。本食谱包含的卡片说明了其中使用的符号,所有简易的膳食都能通过这个菜谱轻松又系统地进行学习。

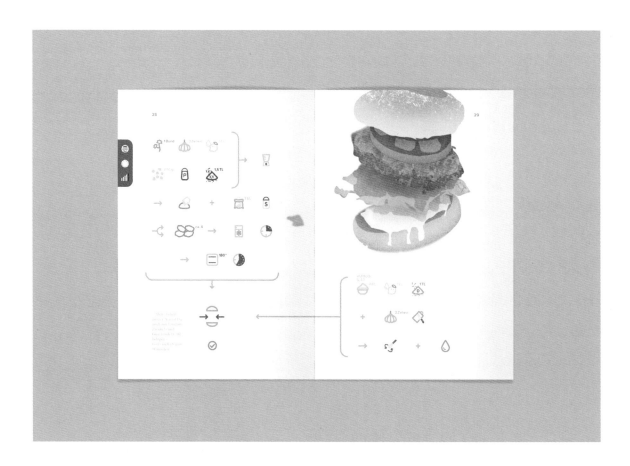

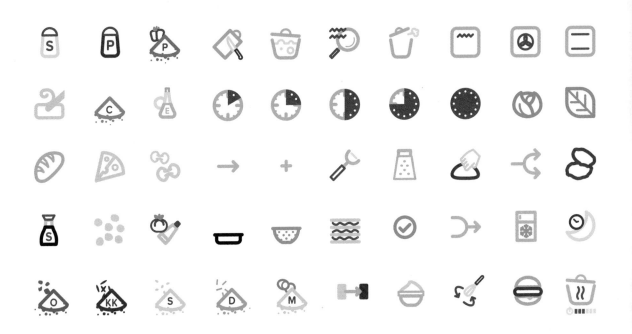

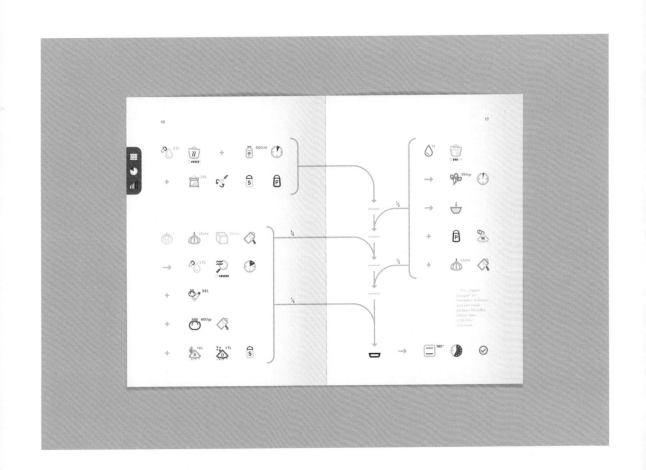

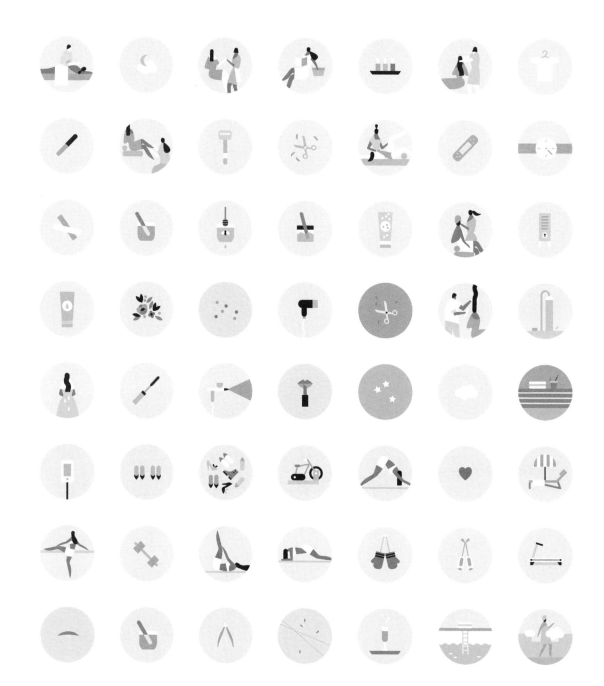

美化应用

设计师：洛塔·涅米宁（Lotta Nieminen） ———— **客户：**美化美容院（Beautified）

这是来自芬兰的设计师洛塔·涅米宁为美化美容院创作的品牌设计、印刷设计、用户界面设计和品牌插图。这个应用程序可以帮助用户及时查找和预订顶级沙龙和水疗中心。

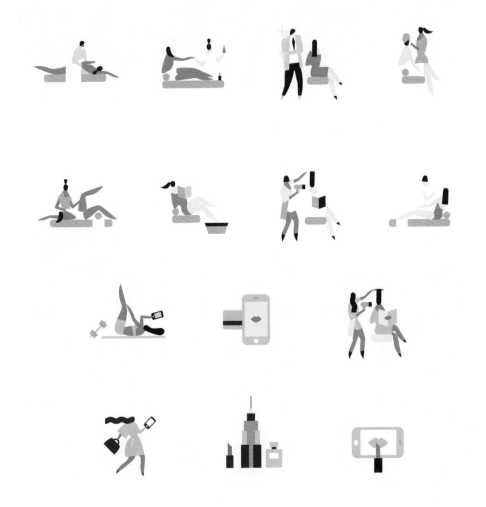

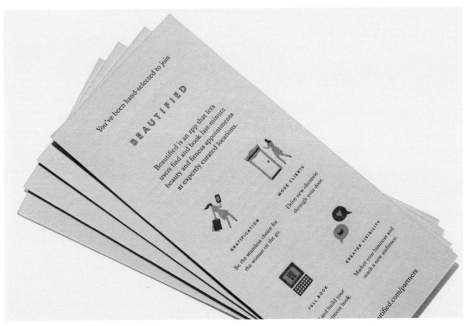

马约兰工坊将丰盛传统的德国美食与日本美学相结合，其烹饪方式和菜肴外观基于传统的日本习俗，但重点不只放在食材，更注重用餐时的礼仪分享——专注于时间的平静感觉和恬适之美，这些价值是马约兰工坊的视觉形象中最重要的部分。标志设计是对亚洲传统油墨印章的致敬，并作为官方签名来使用。密封件和符号作为包装设计中的装饰，其灵感来自德国老字号梅森瓷器的蓝色洋葱风格。这个符号系统能够描述不同类型的餐厅和餐具。

ingredient	flavour	consistence
meat	mellow	liquid
fish	hot	soft
vegetarian	hearty	well done

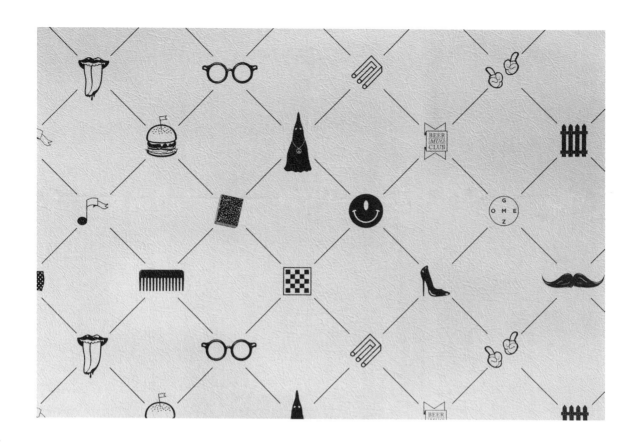

○── 戈麦斯酒吧 ──────────

○── **设计师公司:** 赛威设计工作室 (Savvy Studio) ──────
客户: 戈麦斯酒吧 (Gomez)

　　戈麦斯酒吧的主人希望将酒吧打造成全球性的邻居小酒馆,传递出"友好的邻里酒吧"的理念。设计师们设计了一个视觉形象,来表现该酒吧所在的社区。因此,他们创造了一个友好、有趣、充满个性的图形,使用某些元素来表现一个典型的邻里酒吧,但也赋予它普世的审美。同时,设计师们创作了一套有趣的图标让戈麦斯酒吧变得生动好玩,然后他们将这套设计应用到室内空间、菜单和宣传物料上。图标描绘了自动点唱机、休闲零食、冷啤酒、从瓦哈卡进口的手工酿制的梅斯卡尔酒,以及更多酒吧的美好时光。

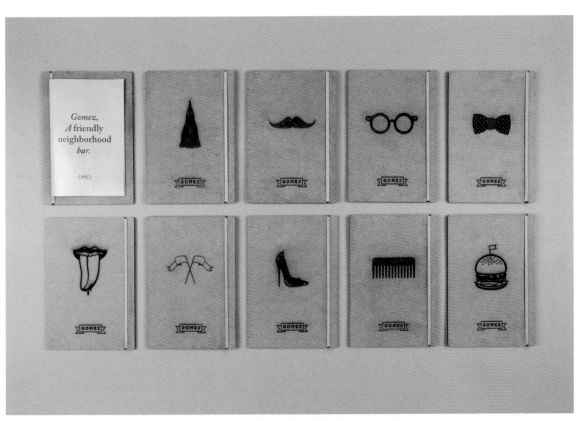

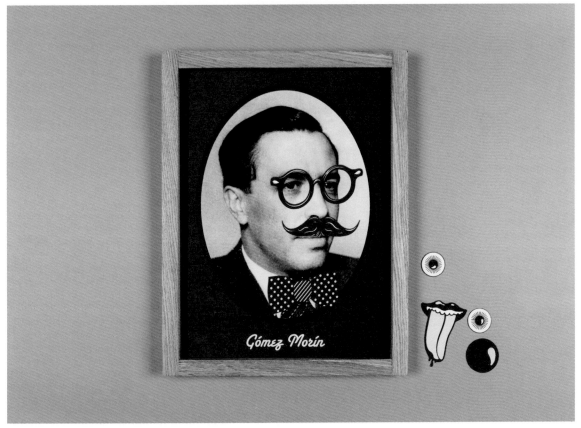

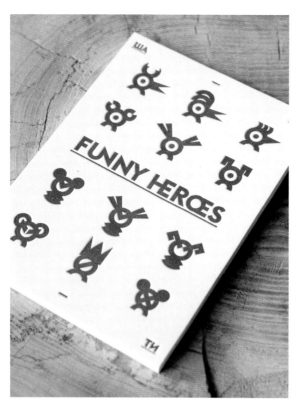
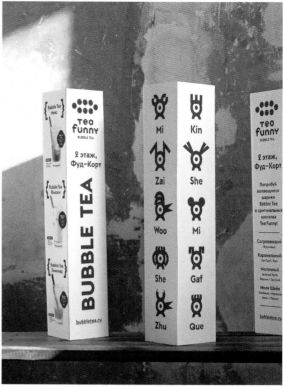

○── 茶多趣公司 ──────────────

○── **创意指导：**弗拉德·叶尔莫拉耶夫（Vlad Ermolaev）── **设计公司：**叶尔莫拉耶夫设计工作室（Ermolaev Bureau）──
客户：茶多趣公司（Tea Funny）

　　茶多趣公司将珍珠奶茶引入到俄罗斯市场，目前是俄罗斯规模最大的销售珍珠奶茶的公司。叶尔莫拉耶夫设计工作室利用充满活力的红色为他们设计了一个简洁、简单，但又有多样性的视觉形象。他们创造了一系列独特有趣的的图标设计，代表了不同类型的珍珠奶茶和配料。设计师制作了"泡茶"元素，不但可以独立于标志使用，还可以作为斜体图标使用。除了大型商店设有小店之外，茶多趣公司还经营着几个街道咖啡馆，在室内设计中，设计师使用了红、白双色和粗糙的木质纹理进行设计，以强调其产品的"自然"属性。

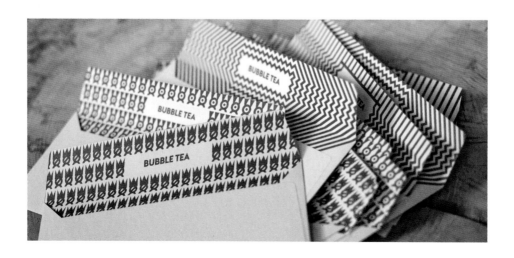

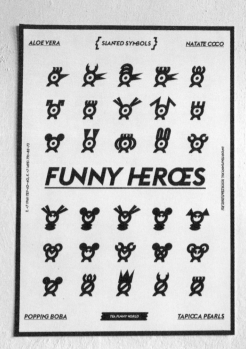

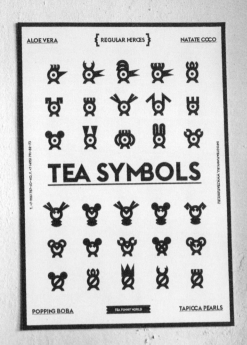

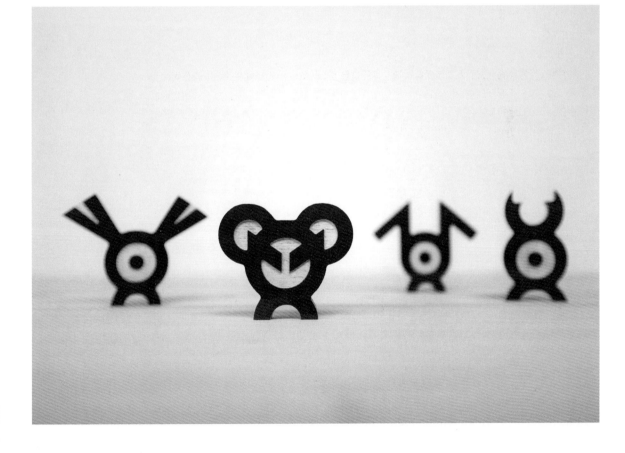

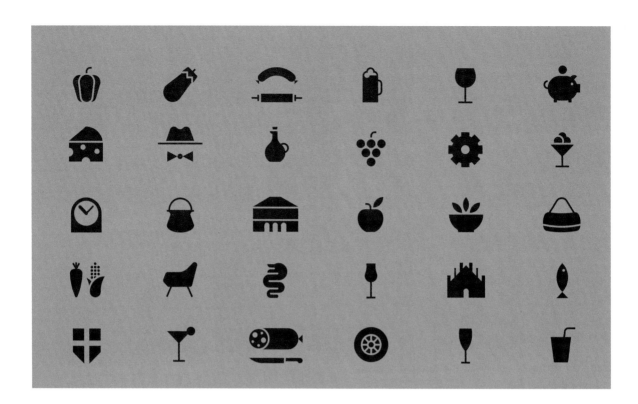

DOMM 餐厅

设计师： 卢卡·尤西比奥（Luca Eusebio），乔治·法沃托（Giorgio Favotto）
设计公司： 尤西比奥设计工作室（Studio Eusebio）
客户： DOMM 餐厅

DOMM 餐厅是苏黎世的一家餐厅，提供意大利北部的传统美食。

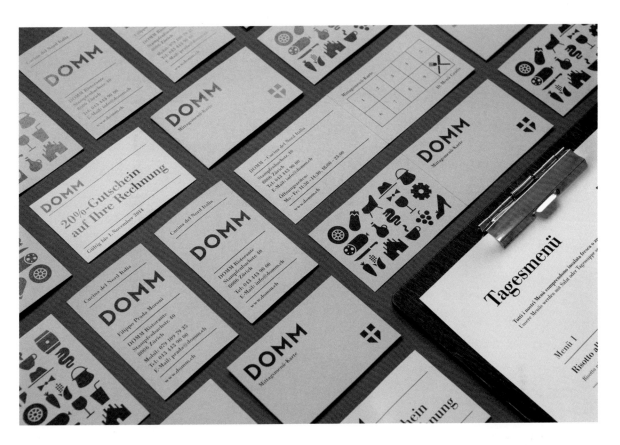

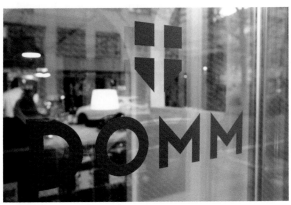

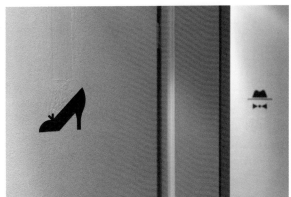

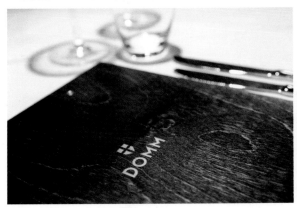

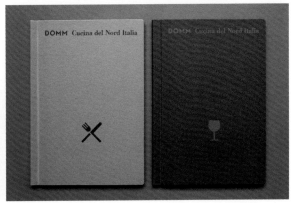

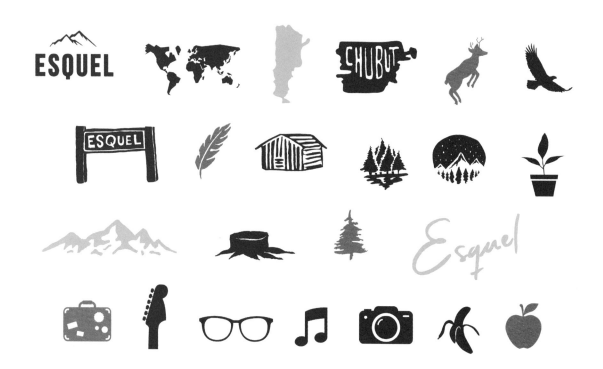

○── 明天笔记本 ────────────

○── **设计公司:** 拉姆设计工作室(LAMM Studio) ── **客户:** 明天笔记本(Manana) ──

　　明天笔记本是西班牙马德里的一个文具品牌,帮助旅行者在旅途中随时记录下生活的细节。用户可以在旅行中重新发现自我、了解自我和重塑自我,通过实地旅行与人一起交流生活。想象着你走过美丽的街道,进入一个风格独特的波希米亚咖啡馆,拿起你的笔记本,开始记录自己的内心世界、想法和涂鸦。

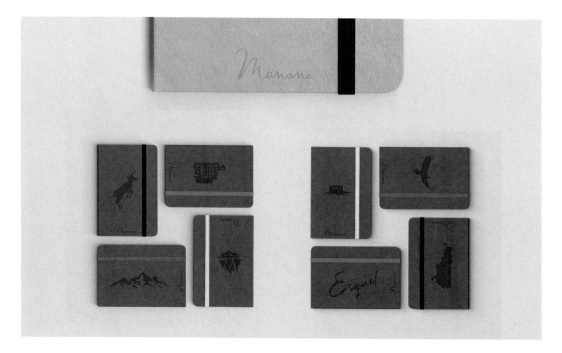

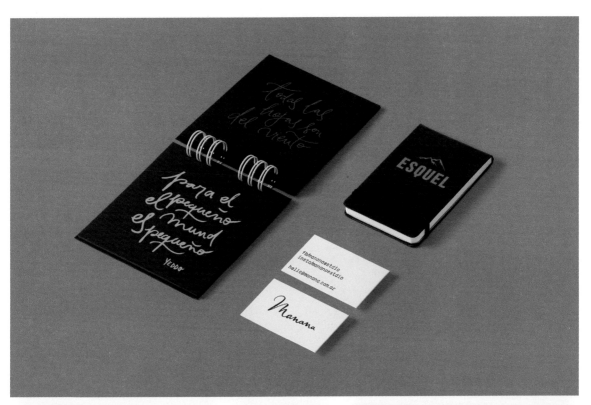

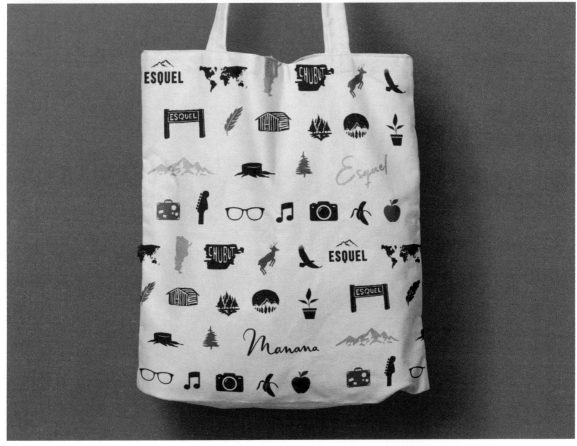

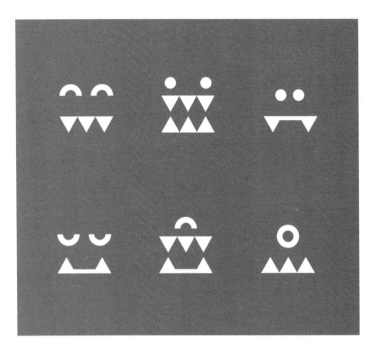

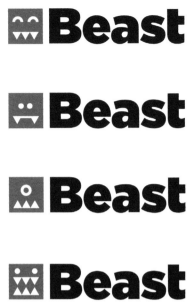

○──野兽云托管平台 ─────────────────────

○── **设计公司：** RoAndCo 设计工作室 ── **设计师：** 埃利奥特·伯福德（Elliott Burford）──
客户： 野兽云托管平台（Beast）

　　RoAndCo 设计工作室为野兽云托管平台创作了这个视觉形象。该公司主要为程序员、应用程序开发者和初创公司服务。这个视觉形象的设计由一系列的"小野兽"组成，这些图标设计的灵感来源于流行游戏的角色（如吃豆人或太空侵略者）。图标系统中的元素自由组合，以创建新的视觉形象，代表了该公司提供定制服务器的服务。这套动态的视觉形象可广泛应用于名片、USB、浏览器甚至迷你游戏。

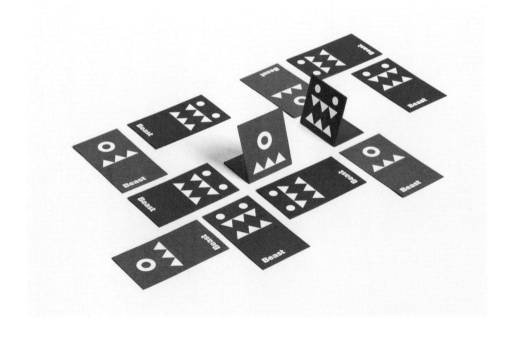

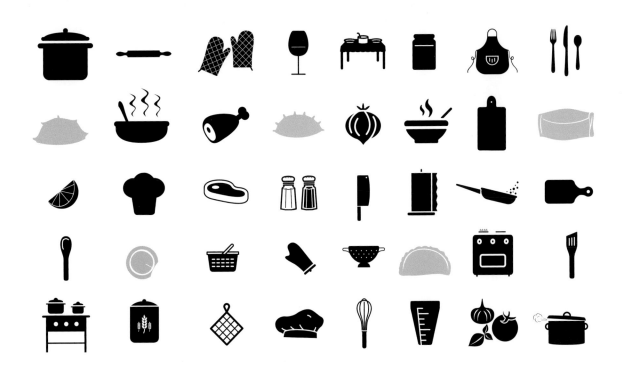

阿根廷人馅饼餐厅

设计公司: 拉姆设计工作室
客户: 阿根廷人馅饼餐厅 (La Argentinisima)

这是拉姆设计工作室为阿根廷人馅饼餐厅创作的视觉形象。这是为热爱自制餐点的私密好友创立的品牌,让人想起祖母的美味佳肴。餐厅用自己独具特色的食谱在南美各国传播阿根廷的味道。

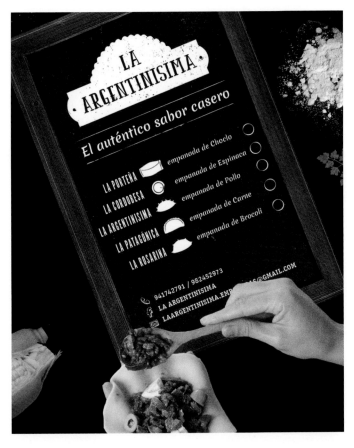

娜奥美的巧手 ————————

设计师： 谢香凝 ————————
客户： 娜奥美的巧手（Naomi's Twist）

娜奥美的巧手是一家在荷兰销售手工艺品的网上商店，谢香凝为该商店设计了新的推广材料。设计师以扁平化、简约的风格创造了主要的标志和插图，以反映"创作就是思考"的理念，并表达对不同材料的深刻理解。图标设计的颜色由红色和蓝色组成。

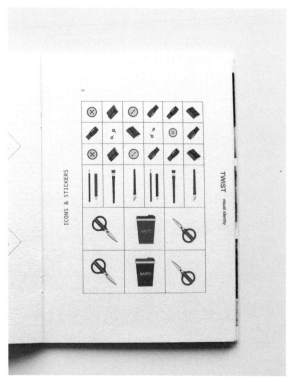

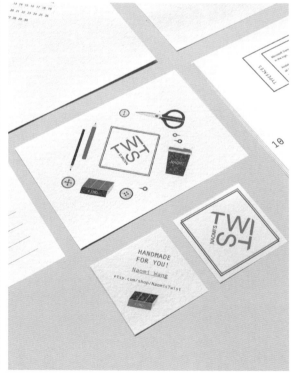

○── 瑞典工艺品协会全国协会 ──────────────

○ **设计公司：** 甜食设计公司（Snask）──────────
客户： 瑞典工艺品协会全国协会（National Association of Swedish Handicraft Societies）

　　这是甜食设计公司为瑞典工艺品协会全国协会创作的新的品牌形象，设计师们借这个设计向工匠们表达崇高的敬意！瑞典工艺品协会全国协会已经成立超过 100 年，拥有 17000 多名会员，22 个区域办事处和 8 个零售店。因此，要以一个名字和一个品牌表现他们的成就是一个严峻的挑战。设计师通过老式奶油刀和针织相结合来表现手工的概念，创造出这个充满历史感、现代感和内涵丰富的品牌形象。

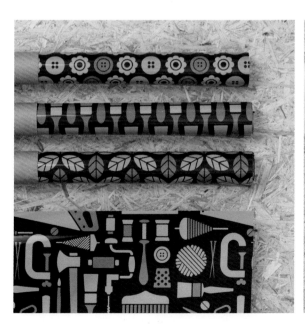
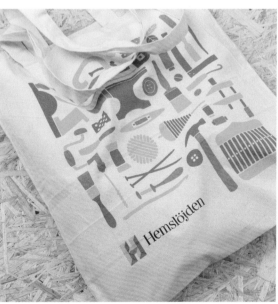

摇滚起来

设计公司: 帕兹创作工作室(Patswerk)

　　每逢节日，帕兹创作工作室都喜欢自己酿造啤酒和派发礼物。为庆祝工作室成立 7 周年，团队决定为客户和朋友制作限定礼物。这个项目中设计的图标主要用于包装设计。

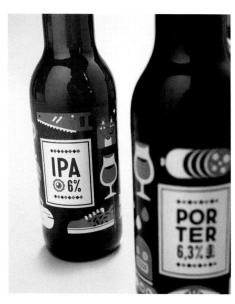

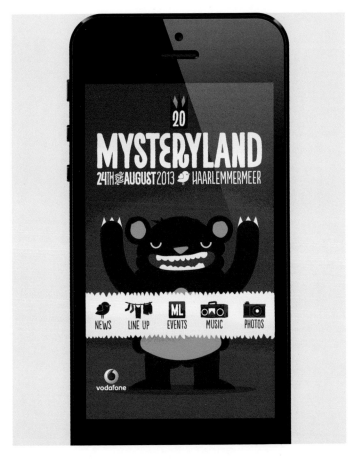

神秘之地音乐节

设计公司： 帕兹创作工作室
客户： 神秘之地音乐节（Mystery Land）

　　神秘之地音乐节是荷兰最大的电子音乐节之一。帕兹创作工作室受主办方委托，为这个音乐节进行了品牌设计。

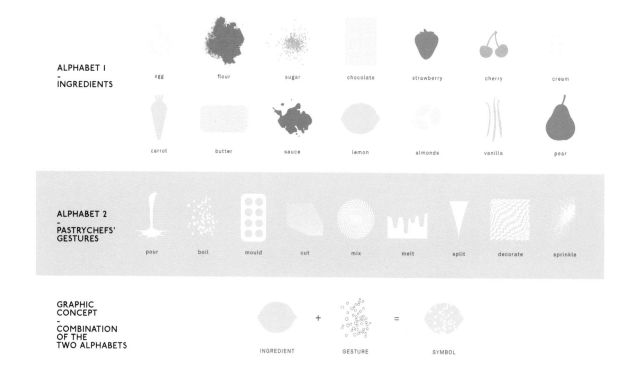

ALPHABET I
-
INGREDIENTS

egg flour sugar chocolate strawberry cherry cream

carrot butter sauce lemon almonds vanilla pear

ALPHABET 2
-
PASTRYCHEFS'
GESTURES

pour boil mould cut mix melt split decorate sprinkle

GRAPHIC
CONCEPT
-
COMBINATION
OF THE
TWO ALPHABETS

INGREDIENT + GESTURE = SYMBOL

莱斯屈里耶糕点店

设计公司： 阿托卡设计工作室（Atelier Atoca）
客户： 莱斯屈里耶糕点店（Lescurier Pastry Shop）

位于蒙特利尔的阿托卡设计工作室为莱斯屈里耶糕点店创造了新的品牌形象。设计师希望将图标如食谱一样排列，来反映客户"家庭自制"的风格。同时，受到糕点材料和糕点厨师的手势启发，这个新的图形系统是基于两个字母发展而成。通过组合字母可以衍生更多的插画，并将它们应用到包装、海报和商店橱窗上。

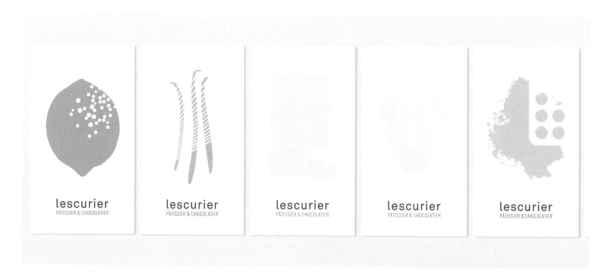

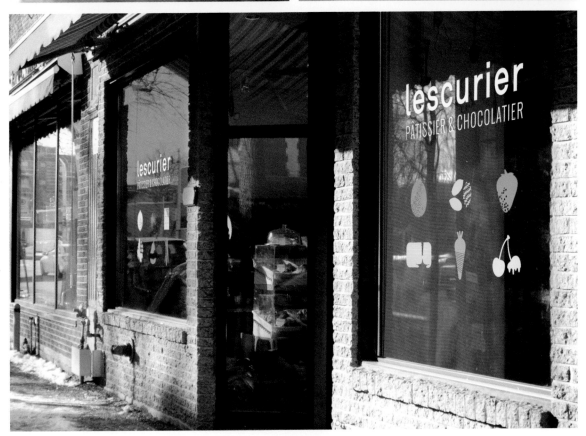

"绿圈圈当我们童在一起"艺术节

设计师：陈盈安（Chen Ying Ann）　**艺术指导：**何承育（Jonas Ho）　**项目指导：**许雅欣
客户：勤美璞真文化艺术基金会

"绿圈圈当我们童在一起"是一个大型艺术节。该项目的设计理念来自于儿童的想象力和勇气。设计师希望在参加节日时能够令游客想起自己的童年。基于这个想法，设计师创造了一套开放的、具有启发性的视觉图形，同时她还设计了一系列图标来代表艺术装置和节日的地标。

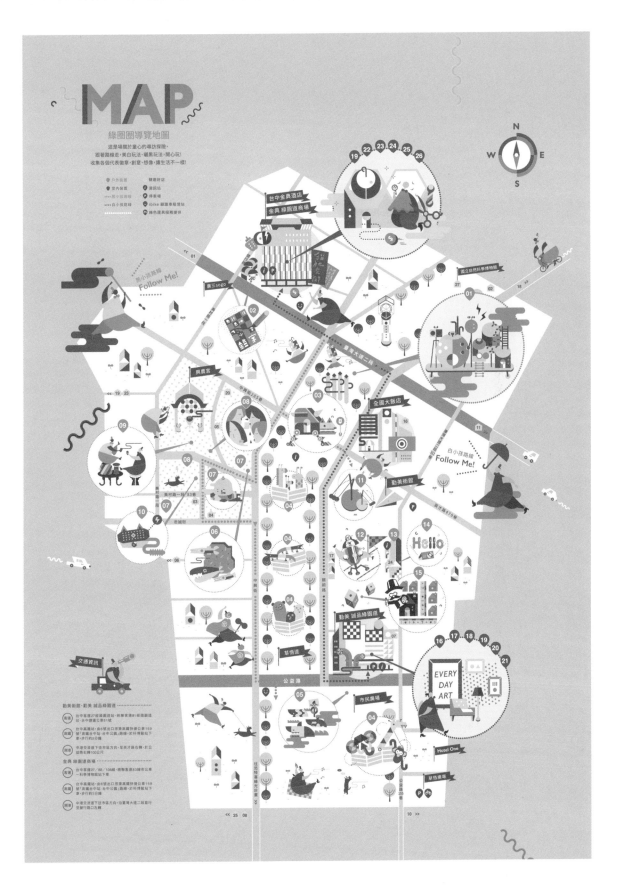

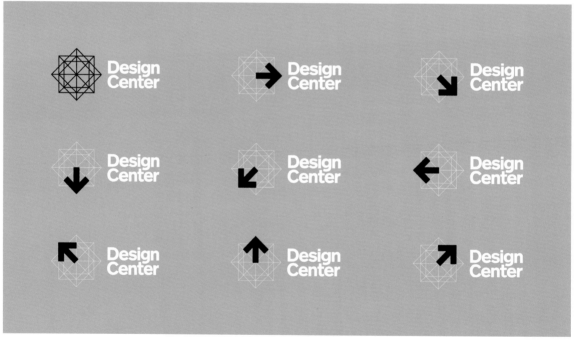

设计师：维托里奥·佩罗蒂（Vittorio Perotti），吉利亚·左沃（Giulia Zoavo）—————————————
客户：设计中心（Design Center）

　　这个项目是设计师为米兰设计周进行的创作，由于展览期间整个展馆都会充斥着各种各样的标志，视觉上会非常混乱，为了让视觉体验变得更加简洁，设计师创作了一个既能用作视觉形象，又能用作图标的标志设计。

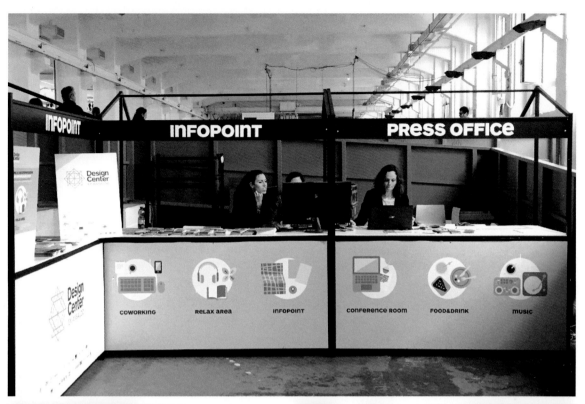

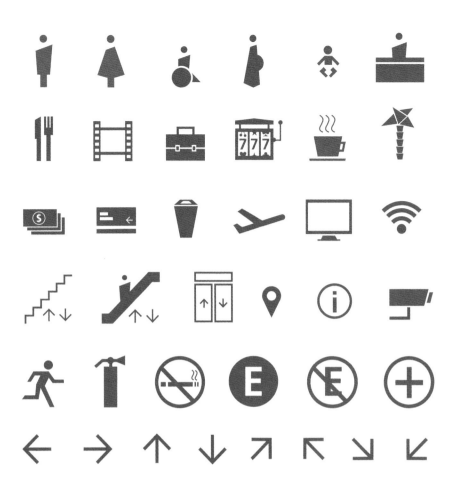

○—— **艺术指导:** 莱昂德罗·萨尔瓦多雷斯（Leandro Salvadores）————————
　　　设计公司: 黑发设计工作室（Morocho Estudio）
　　　客户: 拉斯·托斯卡斯·简宁购物中心（Las Toscas Canning）

　　这个项目的任务是重新设计 Las Toscas Canning 购物中心的导视系统，为该商场提供一个新的形象并正确标示商场每个区域。设计师提出了一项全面的建议，其中最重要的一个结构特征是八角形。考虑到这个要求，设计师们使用了几何图形来开发全新的标牌系统。

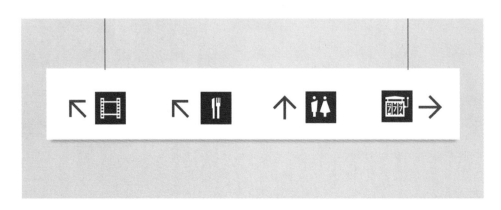

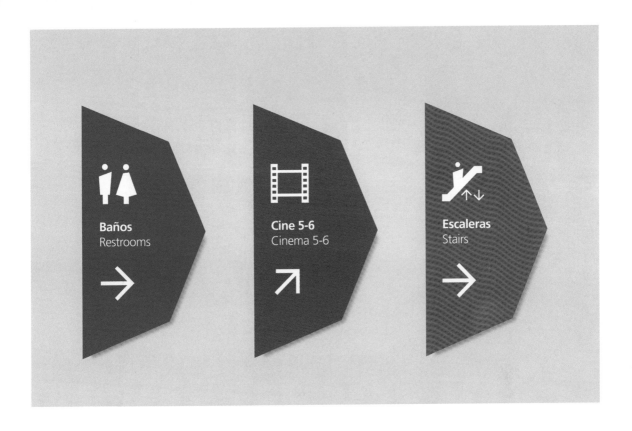

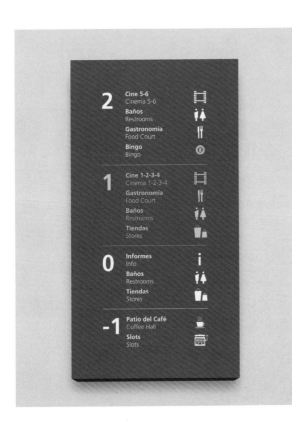

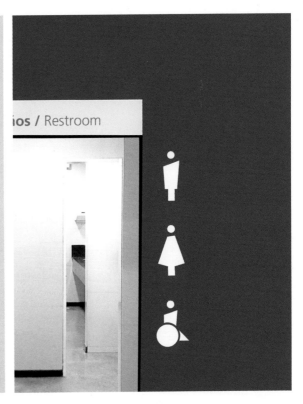

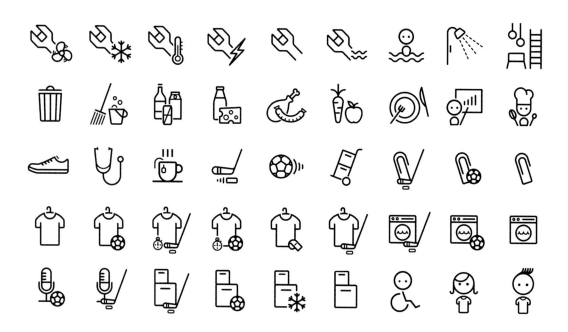

红牛体育学院

设计师: 多明尼克·兰兹内格 (Dominik Langegger) — **客户:** 红牛 (Red Bull)

该项目是为红牛饮料在奥地利的大型体育学院设计的。该学院为 14~18 岁的青少年提供冰球和足球训练设施。图标不仅仅是为导视设计而创作,设计师也将其视为建筑的装饰。这些简约、充满童趣的图标让体育学院的墙壁变得充满生气。设计过程中最大的挑战是找到一种方式,在不同场合都能使用该图标。设计师将一个基本符号与更具体细致的图标相结合,来实现这个需求。

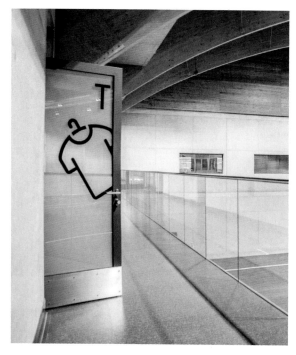
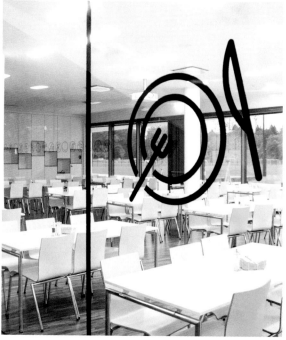

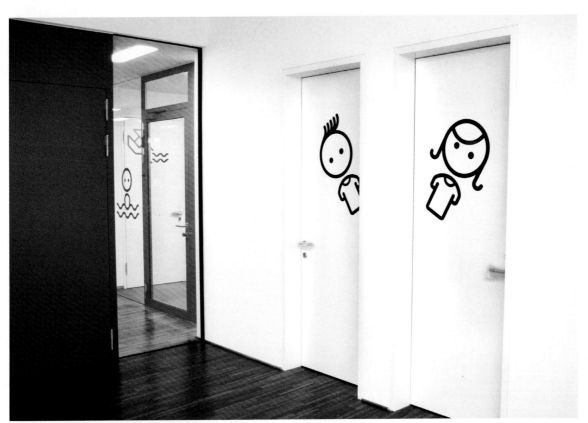

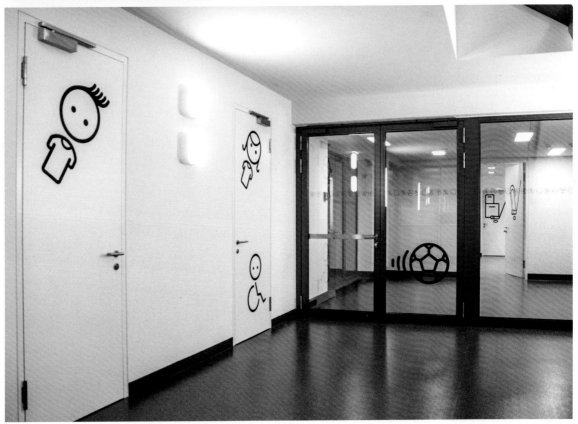

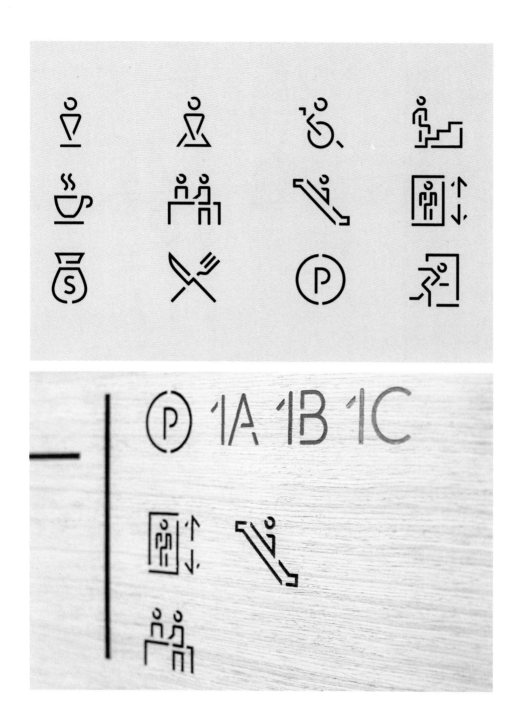

里约列宁斯基购物中心导视系统

设计公司： 烘焙设计工作室（The Bakery） —— **客户：** 里约列宁斯基购物中心（Rio Leninsky Mall）

　　这个项目是设计师为里约列宁斯基购物中心设计的导视系统。通过使用木材和苔藓，设计师试图将巴西热带雨林的气氛带入购物空间，让整个空间充满自然气息，使人感觉亲切。

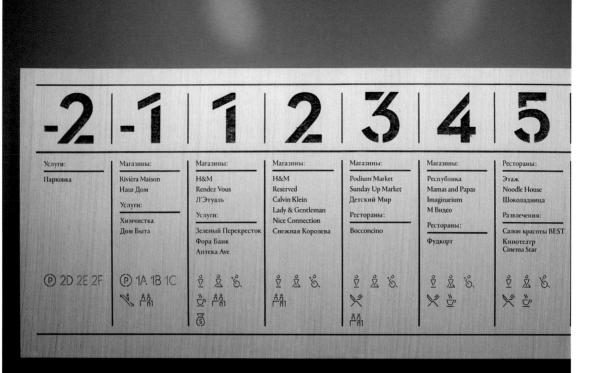

-2	-1	1	2	3	4	5
Услуги:	Магазины:	Магазины:	Магазины:	Магазины:	Магазины:	Рестораны:
Парковка	Rivièra Maison Наш Дом	H&M Rendez Vous Л'Этуаль	H&M Reserved Calvin Klein Lady & Gentleman Nice Connection Снежная Королева	Podium Market Sunday Up Market Детский Мир	Республика Mamas and Papas Imaginarium М Видео	Этаж Noodle House Шоколадница
	Услуги:	Услуги:		Рестораны:	Рестораны:	Развлечения:
	Химчистка Дом Быта	Зеленый Перекресток Фора Банк Аптека Ave	Bocconcino		Фудкорт	Салон красоты BEST Кинотеатр Cinema Star

Ⓟ 2D 2E 2F Ⓟ 1A 1B 1C

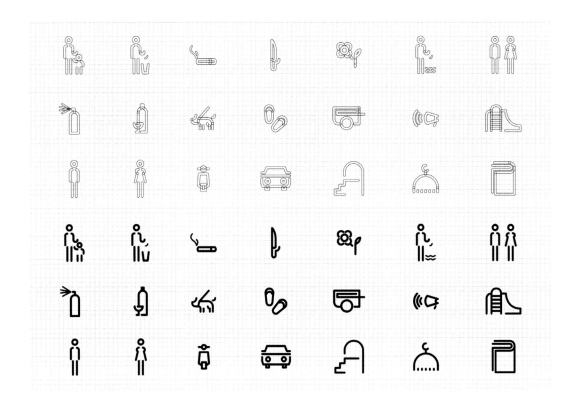

阿伦阿伦万隆广场导视系统

设计师： 埃吉·苏拉彻曼（Eggy Surachman） **设计公司：** 纳萨设计工作室（Nusae Design）

客户： 阿伦阿伦万隆广场（Alun—Alun KotaBandung）

印尼万隆市市长里德旺·卡米尔（Ridwan Kamil）联系了纳萨设计工作室，为阿伦阿伦万隆广场设计了导视系统。万隆是一个待客友好的城市，因此他们希望阿伦阿伦万隆广场可以成为市中心一个受欢迎的公共空间，让市民聚集在一起进行社交并让孩子们愉快地玩耍。设计背后的主要思想是明确传达信息，并保持乐趣。设计师创作了一套红底、圆形的图标，然后将其应用到设计严谨的导视系统中，并以多变的形式摆放在广场上，吸引游客的注意力。

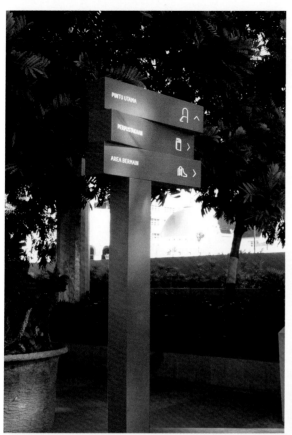

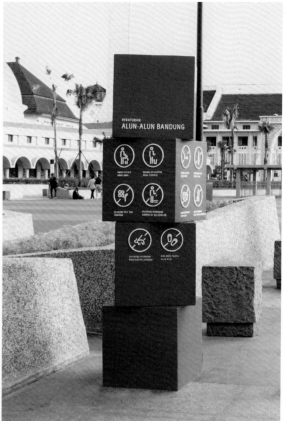

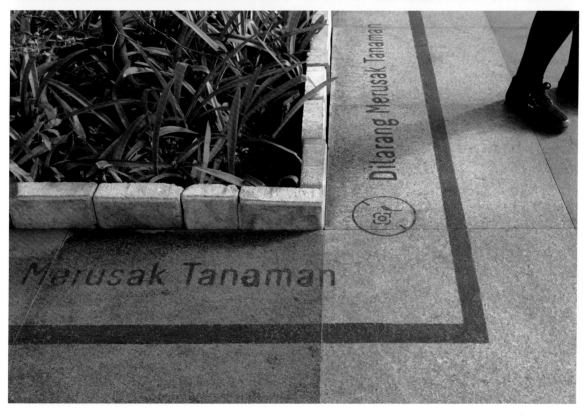

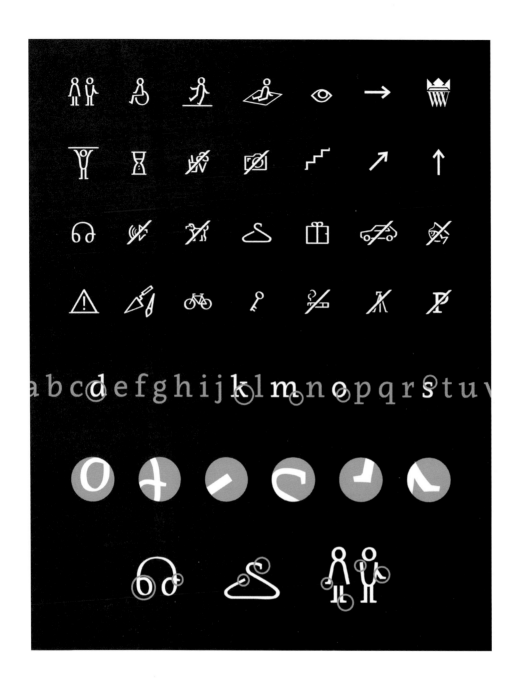

威拉诺夫王三世皇宫博物馆导视系统

设计师: 沃伊切赫·斯坦尼斯基(Wojciech Staniewski),马切·巴茨科斯基(Maciej Bączkowski),卡罗丽娜·马祖基维茨(Karolina Mazurkiewicz)

设计公司: 2X2 设计工作室(Studio 2X2)

客户: 威拉诺夫王三世皇宫博物馆(the Museum of King Jan III's Palace)

2X2 设计工作室为威拉诺夫王三世皇宫博物馆的主殿、公园和周边地区设计了导视系统。为了设计一个清晰的视觉信息系统,并且能统一不同的形式、时代、风格和色调,因此设计师限制了颜色范围,然后根据 Clavo 字体的结构元素,建立了一套用于标志和印刷品的图标设计。

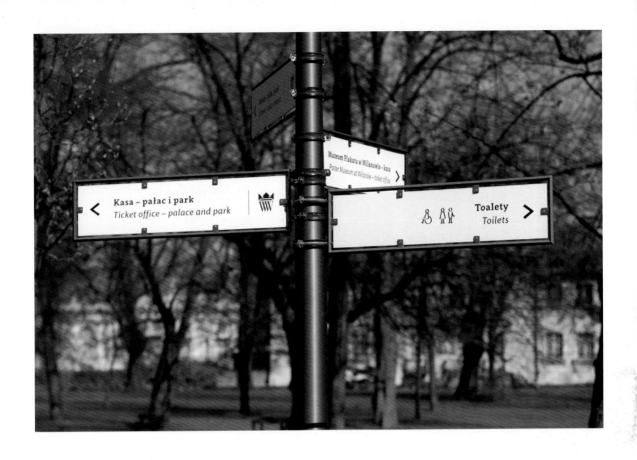

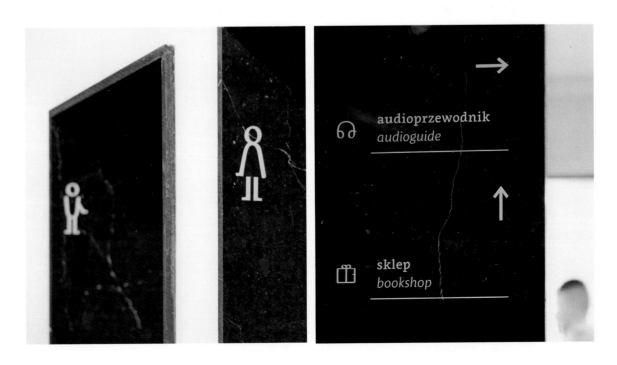

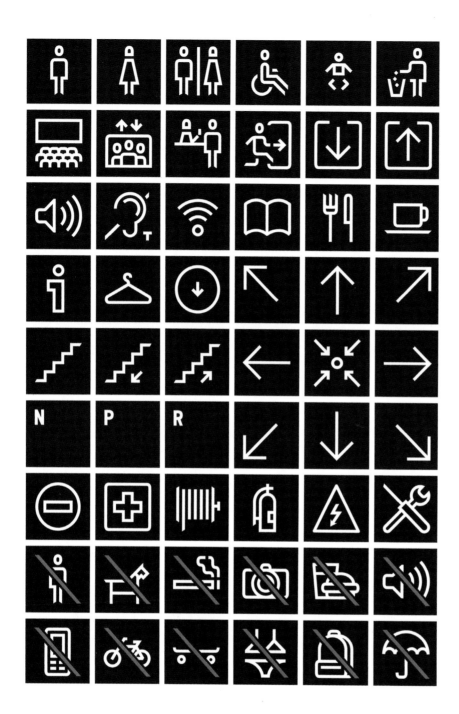

新生文化中心

设计公司： 形式设计工作室 —— **客户：** 新生文化中心（El Born Cultural Center）

这个项目是形式设计工作室为新生文化中心设计的导视系统。同时，他们从该中心的视觉形象的定制字体中抽取了模块，设计了配套导视系统的50多个图标。这些图标清晰、简洁，并能应用在该中心的不同位置。设计师选用了一种灰色层压板，在制作时可以让这套导视系统无缝融入到空间中。图标本身采用白漆铝制，提高了视觉对比度和纹理对比度。同时，考虑到视觉障碍人士的需求，这套导视系统也能触摸阅读。

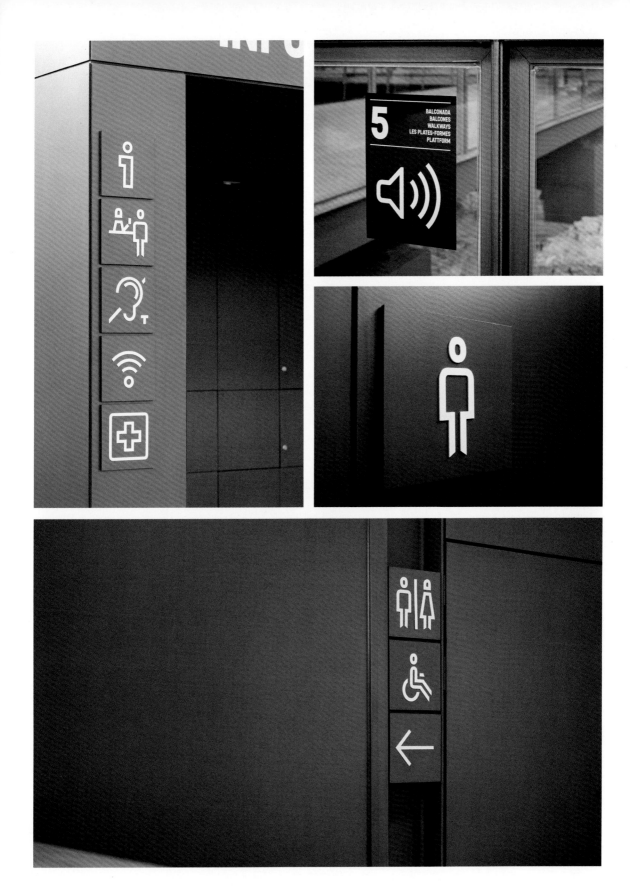

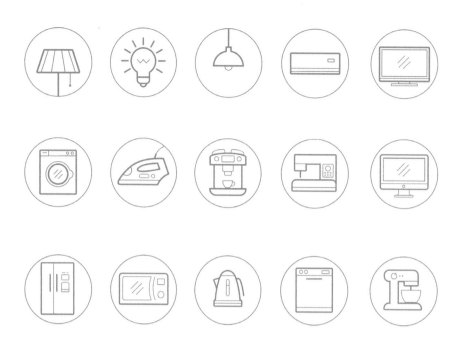

ALTIUM 云阅读

设计公司： 阿瑟设计工作室（Artua Design Studio）　　　**客户：** Altium 有限公司

Altium 有限公司是一家世界顶级的软件开发商，他们为中国市场推出了新的服务：云阅读。首款产品是为移动端用户打造的手机应用。

○─ 旅行日志博客 ─────────────────────
○─ **设计师:** 奥尔加·乌兹科瓦(Olga Uzhikova) ─── **产品:** 旅行日志(Travel Blog) ───

　　旅行日志是奥尔加·乌兹科瓦设计的第一个博客网站。她创造了一个甜蜜的卡通形象——袋鼠丽丽——作为博客的主角,将该形象作为向导应用在博客中,通过它用户可以访问来自世界各地的旅游胜地。设计师还为此网站创建了一套线描的旅行图标,这些图标有助于说明旅行情况。

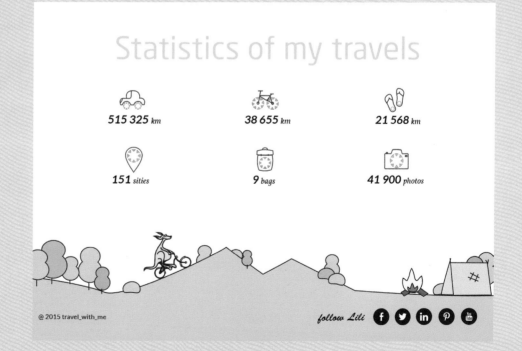

stream	explore	search	like	dislike	message
settings	share	close	today	this month	all time

Videogames

Music

Movies

Financial Services

Bar & Restaurants

Hotel & Destinations

Airlines

Books

TV & Radio

Communications

Brands & Boutiques

Sports

○── **Rater 社区** ──────────────────────────────

○── **设计师:** 加布里埃尔·提诺科(Gabriel Tinoco),诺拉·穆尼奥斯(Nora Muñoz) ──
设计公司: 砂炮设计工作室(Cherry Bomb Design Studio)
客户: Rater 社区

　　Rater 社区可以让消费者分享购物体验,对不同的产品和服务进行评分,例如他们最喜爱的乐队的新专辑,刚刚购买的新书或流行的餐厅。在 Rater 社区中,消费者可以互相帮助以便做出更好的选择。

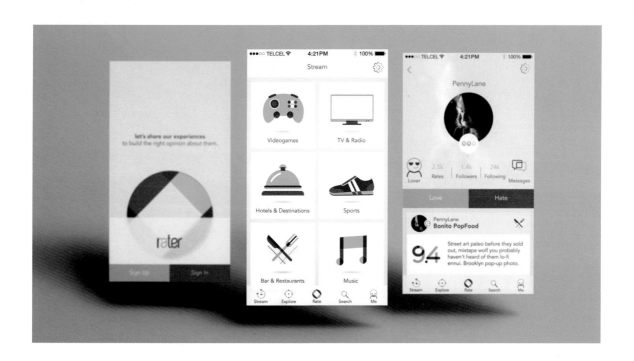

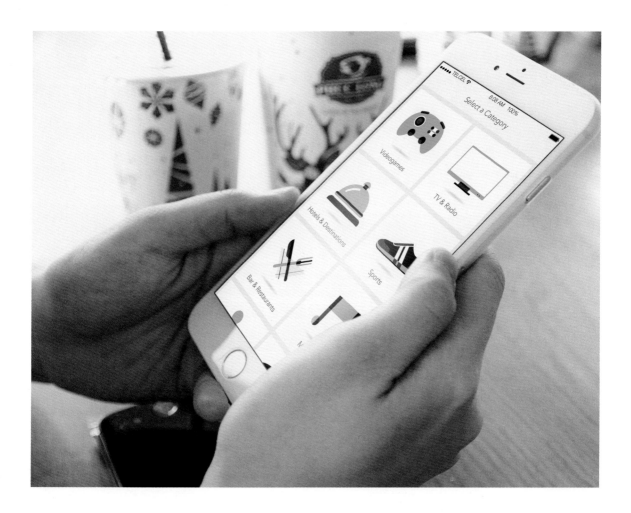

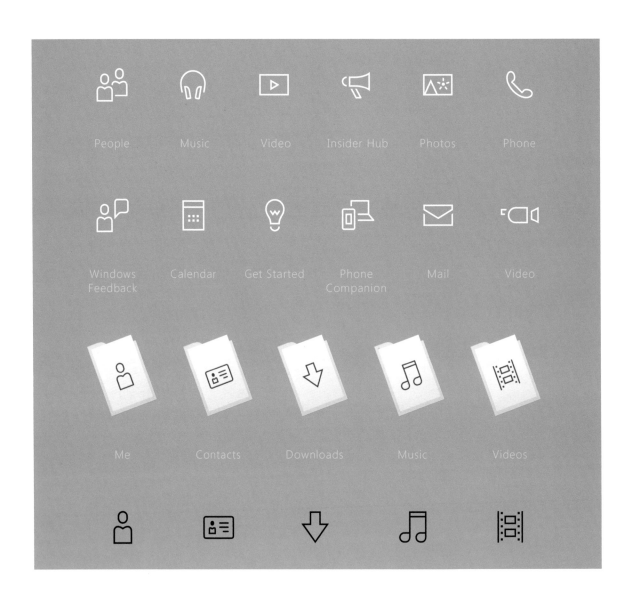

Windows 10 图标设计

设计师: 堀切川和也 (Kazuya Horikirikawa)

堀切川和也为 Windows 10 创作了概念性图标设计,以便更好地匹配 Windows 10 的系统字体。该设计的灵感来源于 Windows 字体的视觉要素,如字体的宽高比、曲线和角度等。

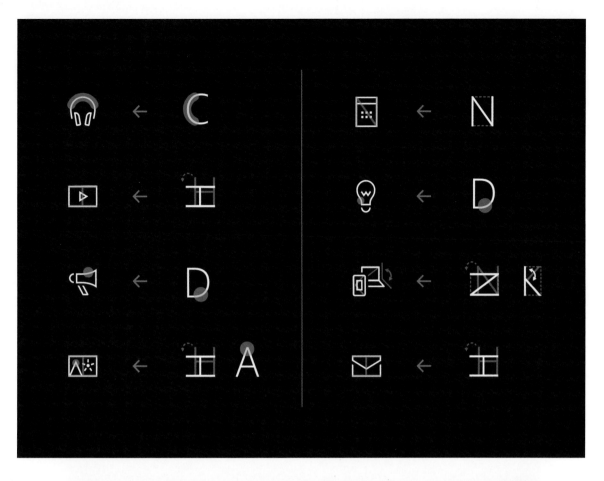

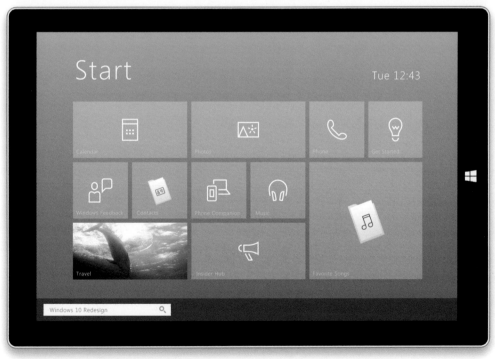

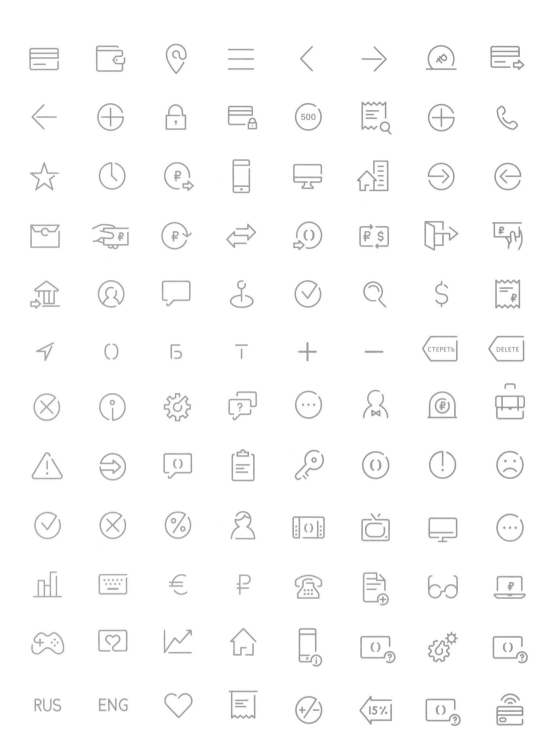

Otkritie 银行

设计师: 塞尔盖·盖尔特瑟夫 (Sergey Galtsev) ——— 指导: 马克思·德斯亚克 (Max Desyatykh) , 安德烈·利西辛 (Andrey Lisitsyn) ———
设计公司: 红色疯狂机器人设计公司 (Redmadrobot) 客户: Otkritie 银行 (Otkritie Bank)

　　红色疯狂机器人设计公司为 Otkritie 银行创作的线上和线下的图标, 可应用于移动应用程序、网站和自动柜员机的分支导航等设备上。

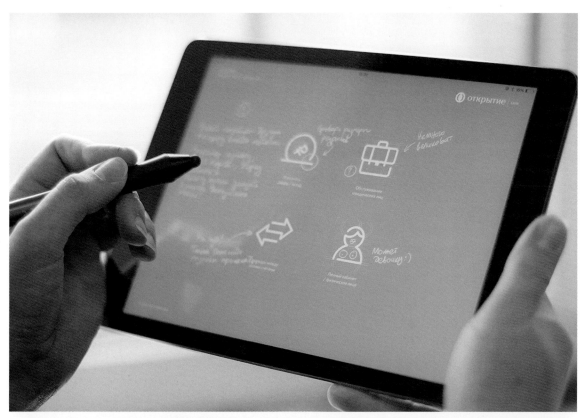

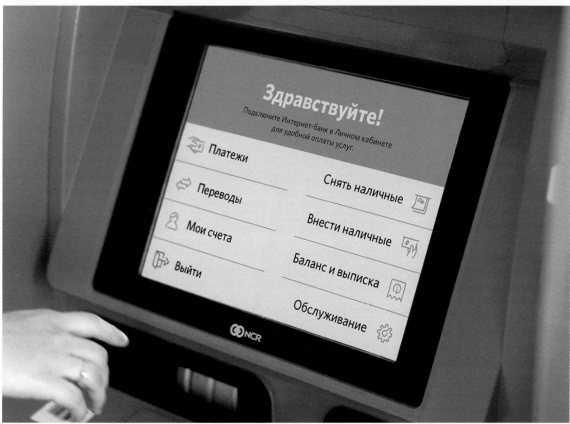

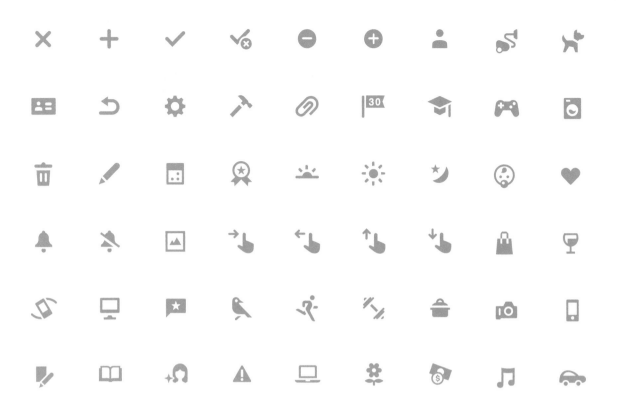

Grami

设计师： 堀切川和也　**客户：** Grami 应用

Grami 是一个 iOS 应用程序，可以帮助用户养成良好的习惯。该应用程序的用户界面设计强调视觉简约和良好的用户体验之间的平衡。

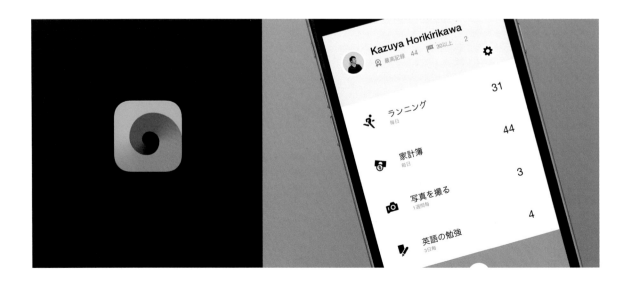

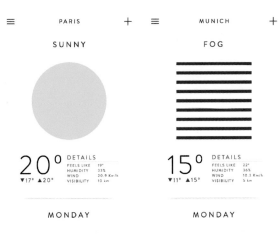

设计师： 加布里埃尔·纳祖亚（Gabriel Nazoa）
客户： 天气应用（Weather App）

　　设计师尝试通过简单的导航系统重新赋予经典天气图案新的美感，使用户可以在城市、日期和时间之间同时进行选择。为了将天气元素简化为最简单的表达方式，设计师使用黄色、蓝色的圆圈和线条设计了一系列的图标。

Be aware of a
WET UMBRELLA

Do not **HOLD**
subway **DOORS**

Do not **CARRY**
HUGE ITEMS

Do not **LEAN ON**
OR HUG the pole

Take off your
BACKPACK

Do not **BLOCK**
subway doors

Do not **SPEAK**
on the **PHONE**

Do not
SPREAD legs

Do not **BRING**
your **BIKE**

Do not
LITTER

○── 日常礼仪（EE）应用程序 ──────────

○── **设计师：**阴止慧（Jihye Um）── **客户：**日常礼仪（EE）应用程序（EE：EVERYDAY ETIQUETTE）──

　　日常礼仪(EE)应用程序是一款手机游戏的原型，玩家可以与Facebook的朋友或电话联系人一起玩。这款应用程序鼓励人们以简单、幽默、互动的方式在公共沟通工具上练习良好的礼仪。用户按照地铁上需要遵循的十项基本的良好礼仪添加图标，从而获得分数，朋友间可以相互比赛。此外，任何使用该应用程序的人都将有机会免费搭乘地铁。这个应用程序的目标是帮助人们学习地铁的十项基本礼仪，意识到其重要性并遵守规范。

Get scores
by adding icons

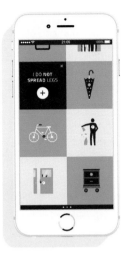

Win a random ride
while browsing icons

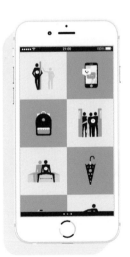

⊙—— **设计师指南启动周期** ————————————

⊙—— **设计师:** 伊琳娜·内津斯卡 (Iryna Nezhynska) ————————

　　在参加了两次"创业周末"和许多场黑客马拉松之后,设计师决定分享她的经验,向其他设计师解释参加这个活动的理由,以及如何以最有效的方式来参与。本指南正是为此而创作。

The Designer's Guide to

STARTUP WEEKEND

by Iryna Nezhynska

Bad news:

YOU WILL WORK HARD ALL WEEKEND LONG

You will

FIND NEW FRIENDS,

who breathe the same air you do

It can rescue your project,
if something goes wrong

Forget about the project for 2 hours,
go outside the building and have a break with

YOUR TEAM

YOUR DREAM-TEAM

marketing guru
who knows how to make money from nothing

2 developers
knights of

YOU
master of grids and lord of UX

copywriter
immortal Lorem-ipsum conqueror

and

HAVE A LOT OF FUN

And

GOOD LUCK, MY FRIEND ;)

○── Opt-Inn 网站 ──────────────

○── **设计师:** 卡约·奥里奥（Caio Orio）── **客户:** Opt-Inn 网站 ──

　　Opt-Inn 是一个提供整合战略发展与创意的方案，帮助企业改善业务流程的服务平台。巴西平面设计师卡约·奥里奥被委托设计他们的网站和视觉形象。设计师创造了亲切的图标和插画，赋予该网站现代主义风格和当代感觉的视觉形象。

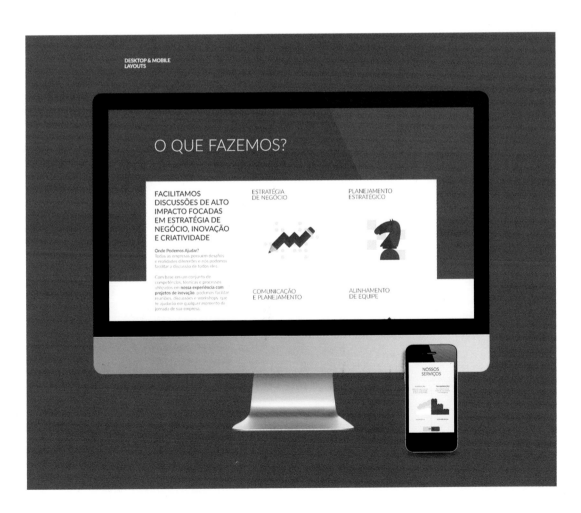

Withcam 相机应用

设计师： 李哲浩（Jay Lee） **用户体验设计师：** 李耀翰（John Lee）
客户： Withcam 相机应用

　　Withcam 是一个概念性项目，这个免费的 App 可以让用户在经历美好的时光或遇见动人的风景时，为自己以及他们的朋友留下特别的时刻。

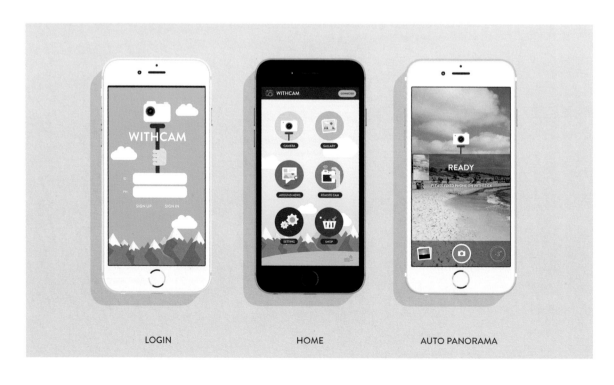

LOGIN　　　　　　　　　HOME　　　　　　　AUTO PANORAMA

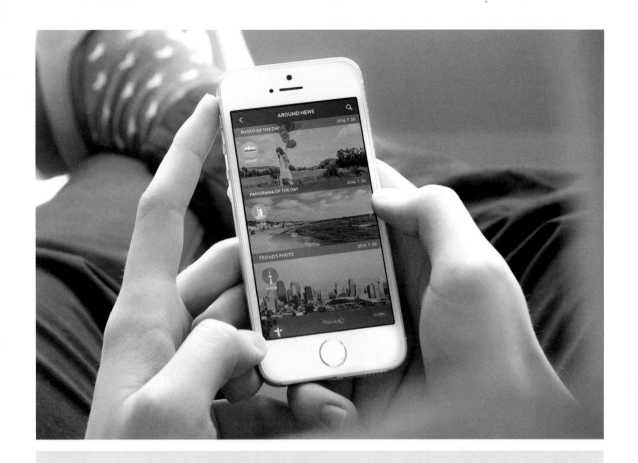

Service Features

Selfie with WITHSTICK

Just press the button on the WITHSTICK,
You can get more better view in selfie.

Auto Panorama

you don't need to turn anymore.
just feel beautiful Scenery

Remoto Shot

If you faraway from your home,
call your friends and familiy!
They can be your photographer.

日常瞬间应用

设计师： 姜秀英〔Su Young Kang〕　　**客户：** 日常瞬间应用〔Dailymoment〕

日常瞬间应用是一款Android系统的锁屏应用，设计师希望通过这个崭新的方式来显示个人时间表。这个应用可以设置日常计划，锁定屏幕后显示用户的时间表。每个图标随着时间的变化实时改变，表示不同的事件类别。

奈巴斯廷奶油

设计公司：帕兹创作工作室
客户：奈巴斯廷奶油（Nebacetin）

　　帕兹创作工作室为巴西奶油品牌"奈巴斯廷"设计了多个分步教程，展示了奶油的许多不同用途。每个教程由 4 个标志性的图标组成。

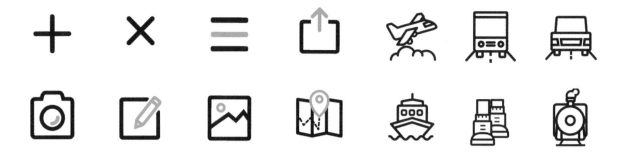

世界漫游录

设计师： 安贤熙（Hyunhee An） **客户：** 世界漫游录（Wander World App）

　　世界漫游录由平面设计师安贤熙设计，是一个旅游杂志的应用程序，可以帮助用户记录旅程中的每一个宝贵时刻。

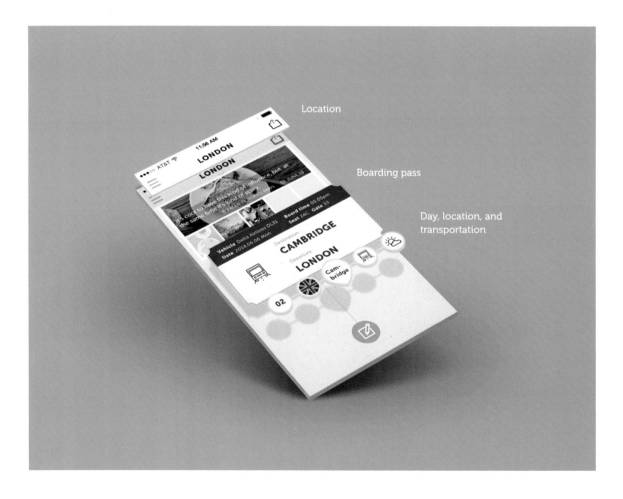

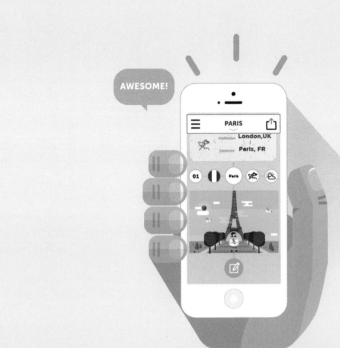

NO WIFI NEEDED

You don't have to worry about wifi
when you are on journey.
Wherever you are just upload photos!
When you can use wifi,
your photoes will be uploaded
right away.

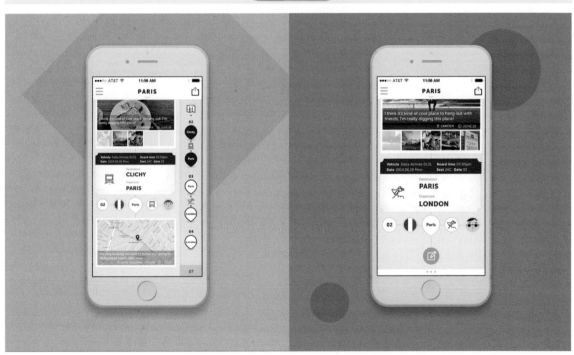

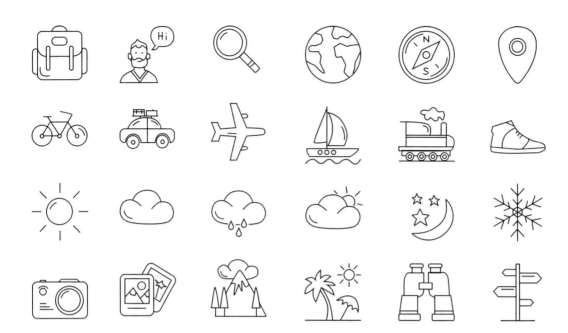

○—— **设计师：**纳塔利娅·马尔塞娃（Natalia Maltseva） —— **客户：**彼得历险记（Peter Travel Blog）————————

　　彼得历险记是一个分享自己旅行经历的博客，在这里分享了设计师在世界各地旅行时的有趣故事以及实用的旅游攻略。为了使内容清晰明了，纳塔利娅·马尔塞娃为该网站设计了一套象征天气、交通工具和旅游用品的图标。

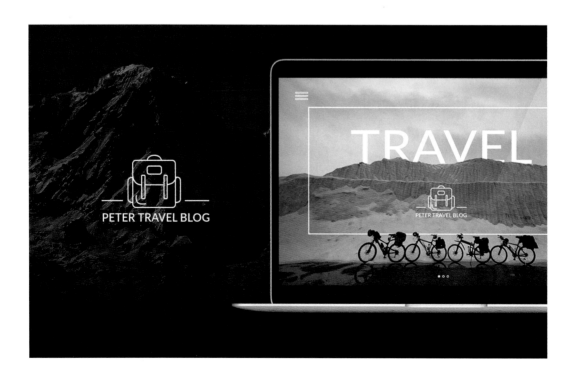

HI!

My name is Peter and I'm a travel addict.

Join me as I share entertaining stories and useful tips from around the world...

To some, travel means sunbathing on the deck of a cruise ship while getting a massage. That's nice, but it's not for me!

To me... travel isn't just about relaxing; it's also about venturing out into the unknown, following your own path, and pushing beyond your comfort zone. It means trying new food, experiencing other cultures, and doing silly things sometimes. At its best, travel lets you view the world with a sense of awe and wonder.

SOME FACTS ABOUT MY JOURNEY

40 COUNTRIES 28620 KMS 50 000 PHOTO 7000 M 52 °C -35 °C

SWITZERLAND: THE JUNGFRAUJOCH - HIGHEST ASTRONOMICAL OBSERVATORIES IN THE WORLD

posted April 8, 2015

LATEST
FROM
THE BLOG

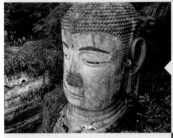

SICHUAN: REALLY GREAT THE LESHAN GIANT BUDDHA

posted March 25, 2015

CHINA: GREAT ARCHITECTURE, WHICH TAKES US THROUGH TIME

posted March 15, 2015

SEE MORE...

VIEW MORE »

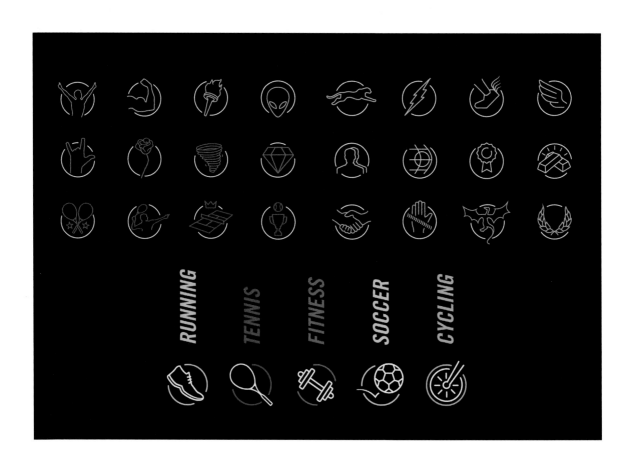

"打破限制" 健身应用

设计师： 维托里奥·佩罗蒂 —— **客户：** "打破限制" 健身应用（Smash Your Limits）

　　"打破限制" 健身应用是一个让健身者与真正的健身教练合作的平台。通过该应用，用户可以选择不同的运动项目和目标，下载个人培训计划并及时与健身培训师沟通。

蒙特之家公寓酒店

设计公司： 磨坊设计工作室（Mill Studio）
客户： 蒙特之家公寓酒店（Monte House Apartments）

蒙特之家公寓酒店是一家坐落于波兰塔特拉山脉的小镇扎科帕内里的一所极具吸引力的酒店。其室内设计围绕自然设计，让人非常震撼。这家酒店是一个周末度假的理想场所。

由于大多数品牌设计都是基于图片，设计师选择使用简单的版式和亲切的图标设计，来突出蒙特之家公寓酒店给人的感觉就像家一样。

波希尔 – 体育部门

设计公司： 媒体实验室（Media Pracownia）
设计师： 马尔钦·帕拉斯津斯基（Marcin Pałaszyński）
客户： 波希尔—体育部门（posir — Sport Departments）

　　这个设计是为波兰波兹南市体育和娱乐中心进行的部门品牌设计。为了简化视觉交流，设计师们设计了图标以识别波兹南的运动用品。所有的图标已经被波兹南市批准，并正在逐渐投入使用。

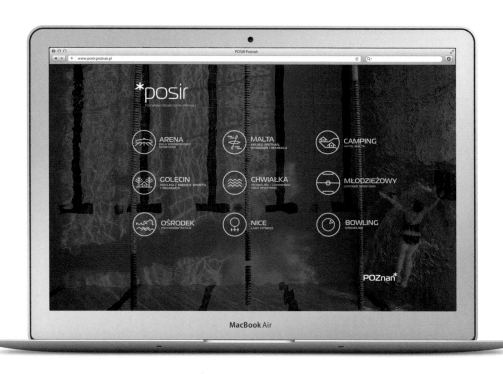

◯── 施蒂里亚数字控股公司 ──────────────

◯── **设计师**：库尔特·格兰泽（Kurt Glänzer）── **创意指导**：迈克·福伊斯（Mike Fuisz）──
设计公司：moodley 设计工作室（moodley Brand Identity）
客户：施蒂里亚数字控股公司（Styria Digital Holding）

　　今天，数字世界成为我们生活中不可或缺的一部分，日常生活、购物、旅行都基于这个"0 和 1"的世界。moodley 设计工作室为施蒂里亚数字控股公司设计了新形象，试图传递出完善的数字化服务可以为现代生活带来更优的生活体验和乐趣的理念。这个设计使用了用户友好的颜色、趣味盎然的图标，展现出活力十足的感觉。

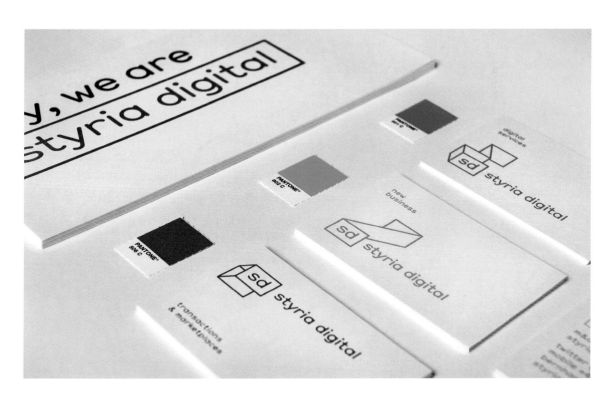

SERVICE

NATURE

REST

WORKSHOP

TEA PARTY

DIVINATION

GARDENING

HEART TALK

ROOM-KEY

ORGANIC GOODNESS

NATURE

避风港

设计师: 郑美夕 (Ella Zheng Meisi)
客户: 避风港 (Haven & Paven)

　　避风港是一个简朴的山地小屋，让人们与大自然重新连接，远离城市生活的喧嚣。设计师为客户创作了一个简单、基本和功能性的设计，以直观的方式传达品牌精神。

H&P

Haven & Paven

Haven & Paven

···

Good Advise

~

Here are a few good things you will expect at
your stay in Haven & Paven.

···

Always Remember The Name Dino

Dino is our wonderful concierge, who maintains
Haven & Paven in its wonderful state. Dino will
make your stay a perfect bliss.

An Organic Feast of Goodness!

All ingredients are harvested from our edible
gardens. The menu changes weekly and if you miss
a particular food from home, send a request to
Dino. Our amazing chefs will figure their way out!

Nature Is At Your Doorstep

Step out and bond with nature. Its free and the
view is breathtaking. Sometimes, a little fox
might come visit and share some warmth.

Getting The Ample Rest You Deserve

If you came here for rest, you have found the
right place. Our little sanctuary is well hidden
in the forest of Stockholm and all huts are
sound proofed ensuring that you get ample rest.

A Variety of Fancy Key Chains

Keep the key well. At the end of your stay, we will
exchange the key of your little hut with a replica.
We thank you for staying with us and the key will
always unlock your beautiful memories here.

Haven & Paven
Edeforsväg 2 A
960 24 Stockholm
Sweden

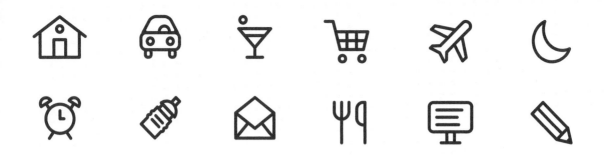

○— **设计师:** 卡门·纳彻(Carmen Nácher) ——— **客户:** 行程安排应用(Planner App) ————

　　这个设计是为现代生活设计的行程安排应用,帮助人们以一种简单、可定制的方式安排他们的日常活动。该设计的最显著的优点是使用图标代表文字,让信息清晰直观。这些设计直接表现人们日常生活中最常见的事项,让用户可以细化到一天24小时中的每一个活动,根据事项和描述,使用对应的图标来创建个人定制的应用。该应用程序还允许用户保存某一个时段的活动或计划,以便以后继续使用。

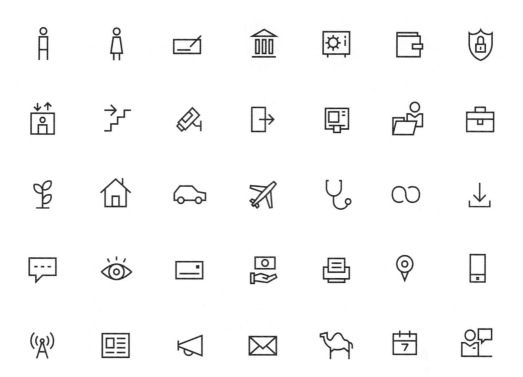

Noor 银行图标

设计公司： 沃尔夫·奥林斯公司（Wolff Olins） — **设计师：** 埃利奥特·伯福德
客户： Noor 银行（Noor Bank）

这个设计是沃尔夫·奥林斯公司为 Noor 银行进行的视觉形象升级，有线上和线下两套图标设计。Noor 银行是阿联酋最具创新的伊斯兰银行之一，有志于帮助迪拜成为全球伊斯兰商业和贸易的中心。这个图标设计旨在反映他们的价值观：干净、简单、勤奋、优雅、自信、谦逊。这个设计包括子栏目的导航图标，以及网站和手机应用的用户界面。

○—— "重力" 供应链应用 ────────────────

○ **艺术指导：** 苏打俱乐部市场营销公司（Club Soda）── **设计公司：** 磨坊设计工作室 ──
客户： "重力" 供应链（Gravity）

　　"重力" 供应链是为了实现 "端到端的流程" 的供应链管理而开发的应用程序，可以设计、执行和优化供应链。设计师为这家中国香港的初创公司创建了基于网络的应用程序界面和首页，还设计了图标库和图标的版式。由于系统本身很复杂，设计师选择了基于直线的扁平化设计风格，使 "重力" 供应链应用程序尽可能简单化。

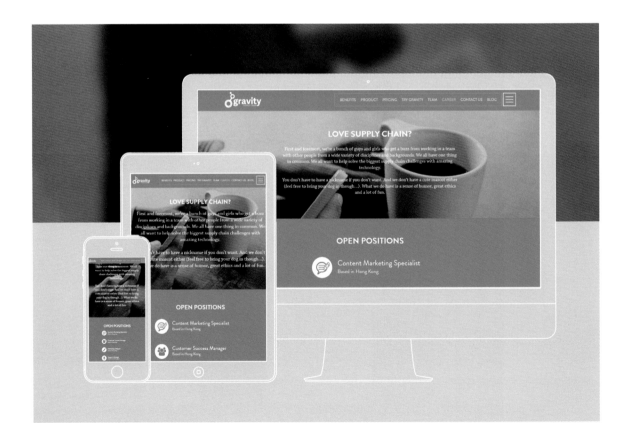

1 JUST SAY NO TO ENTERPRISE

What's more, it you're not connected you have a problem. Most platforms at best give you visibility into your first tier of partners – and even getting to that point is hard. Why? Because data is fragmented across multiple systems, geographies and business groups.

However, that's not a problem for Gravity. We break down the silos that exist in your supply chain, allowing you to share and receive accurate and real-time data from multiple-tiers. Imagine that.

2 SUPPLY CHAIN MADE SIMPLE

Gravity has four applications, all built for your supply chain.

Supply establishes visibility and control into the ordering and production process. This delivers improved manufacturing compliance and increased supply certainty; whilst enabling advanced product flow directly from source to end-buyer.

Transport lets you manage and optimize your global transportation network. Reducing cost and increasing delivery reliability by establishing control and promoting collaboration across all your modes and providers.

Inventory establishes an instant and accurate view of your inventory wherever it is. Match supply with demand and take decisions on which allocations or orders can be brought forward or delayed. All helping to eliminate the build up of excess inventory in unwanted locations.

Discovery empower's you with real-time performance and insight of your supply chain. Allowing continuous KPI-based improvements and the monitoring & control of operational transactions by exception.

PERKS OF WORKING WITH US

YOUR VOICE IS HEARD

You're not starring in a silent movie. You'll have a major influence on the products that we build. Guaranteed.

FLEXIBLE WORK HOURS

Work from home if you feel like a lie-in or leave early if you need a haircut. We're not fussed as long as you get your stuff done.

COMPETITIVE SALARY

Just because we're a start up doesn't mean you should worry about making the rent.

AWESOME LOCATION

Come on. We're in the center of one of the world's most awesome cities. What else could you possibly want? Excellent transport links, great food and drink locations? Tick. Tick. Tick.

VACATION

Everyone needs R & R to be on top of the game. That's why we give you a generous amount to chill and enjoy life. Oh, and you also get an extra day on your birthday…. so we can all celebrate!

FOOD…AND DRINK

Team breakfast, Team lunch, Team dinner. You name it we have it. And on Friday's we go big…

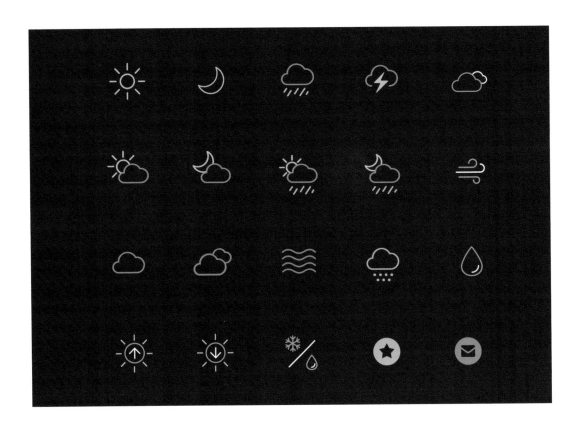

○—— "oWeather" 天气应用 ————————————————

○── **设计师：**阿提姆·斯维特尔斯基（Artem Svitelskyi） ── **客户：**"oWeather" 天气应用 ──

　　"oWeather" 天气应用是一个拥有现代设计风格的天气预测程序，非常适合日常使用。设计师跟踪天气趋势，创建了一系列漂亮的图标和流畅的用户界面，可适用于手机、平板电脑或智能手表。创新的通知系统能够提醒用户天气变化。

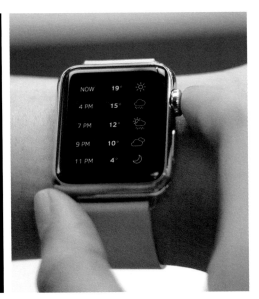

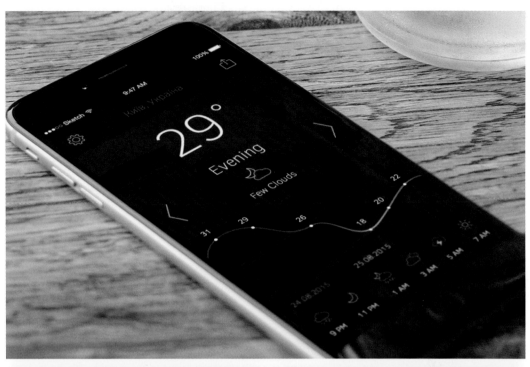

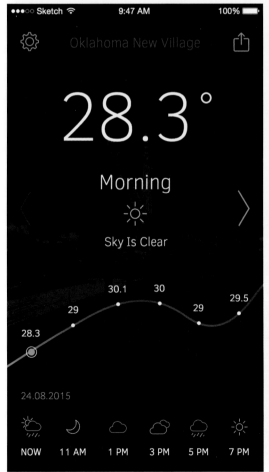

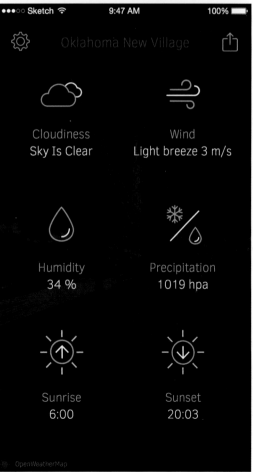

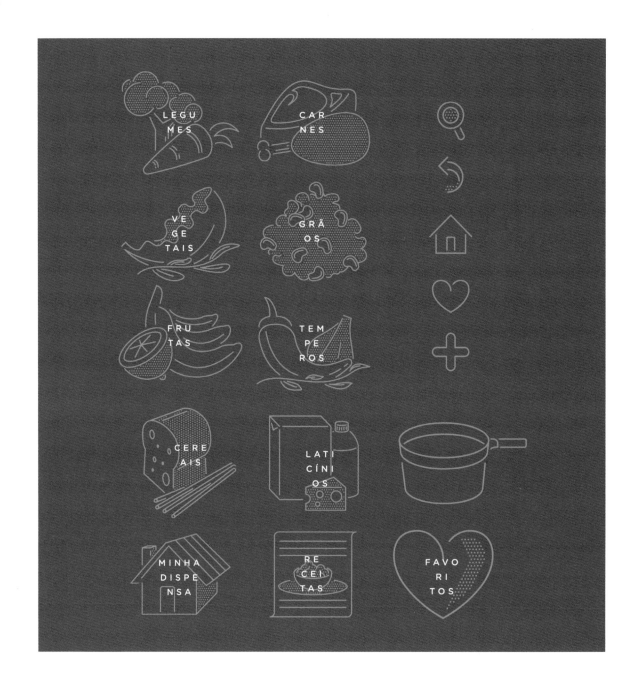

"家"食谱

设计师： 费利佩·库蒂尼奥（Philipe Coutinho），克劳迪奥·篠原（Claudio Shinohara）
客户： "家"食谱（Receitinhas）

"家"食谱手机应用是一个应用程序，可以让你在家做饭时，根据厨房里的食材选择合适的菜单。
该程序已在 App Store 有售。

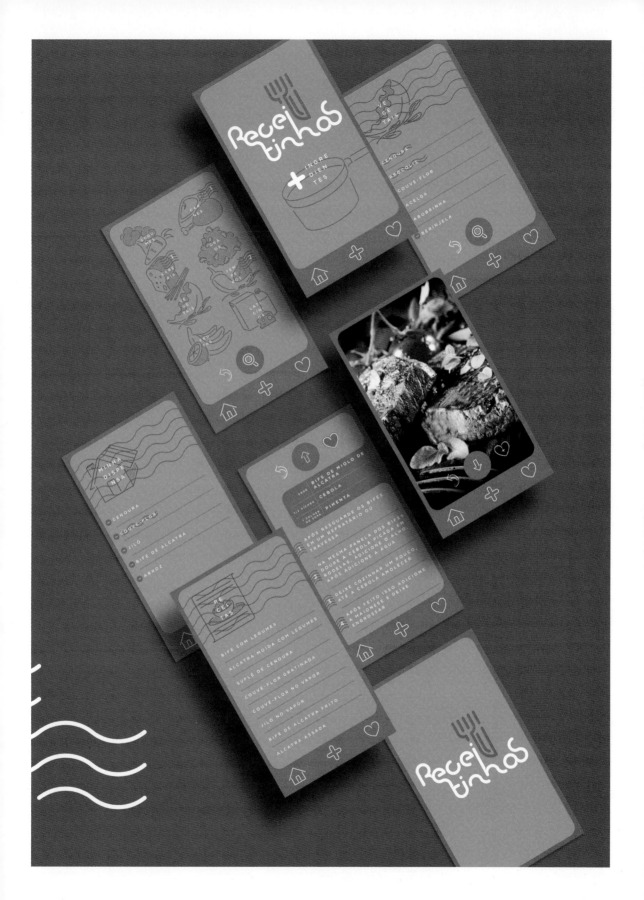

街头咖啡馆

设计师: 尼诺·马马拉泽(Nino Mamaladze),
尼克·布图利什维利(Nick Buturishvili),
尼克·库恩巴里(Nick Kumbari),
莱万·安博卡泽(Levan Ambokadze)
客户: 街头咖啡馆(Strada Cafe)

　　设计师们在街头咖啡馆这个项目的设计中,希望让顾客在没有抵达餐厅之前,就能感受到该餐厅的魅力并彼此互动。设计简洁、易识别的图标,设计师通过这一设计让顾客进行交流。不需要使用传统烦琐的菜单设计,顾客也可以一目了然,快速做出决定。

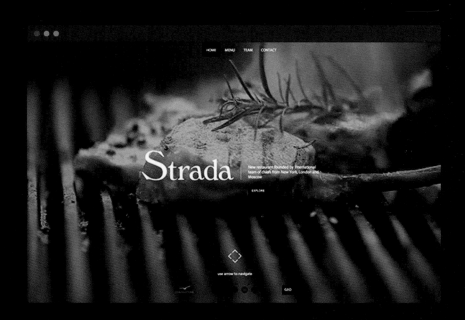

MENU

MENU
A little something to get the taste of the coming attractions.

OEUVRES
Savoury food in all of its might and glory.

CHECK-OUT
Quick and painless - both aesthetically and functionally.

雅典技术教育学院
平面设计学院

设计师： 乔治·沙瓦洛斯（George Tsavalos）
玛丽安塔·西奥多拉图（Marianta Theodoratou）
客户： 雅典技术教育学院平面设计学院

这个项目是为雅典技术教育学院平面设计学院设计的视觉形象。它包括标志设计、名片设计、信封设计、海报设计、导视系统和基于标志元素的衍生设计。设计师的目标是创作一个简单易懂、跨越地域与文化的视觉形象。

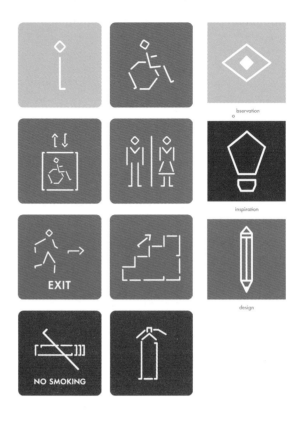

索 引

100und1 设计工作室

来自全球各地不同领域的设计师联合组成了年轻活力的 100und1 设计工作室。该团队非常专业，并拥有多年的工作经验，他们与自由设计师合作，为来自不同领域的客户提供全方位的服务。

阿迪·迪兹达雷维奇

阿迪·迪兹达雷维奇（Adi Dizdarević）是一位波斯尼亚的平面设计师和艺术家，生活在波斯尼亚和黑塞哥维那的比哈奇。他的客户包括德国电信、三星、万宝路香烟、爱立信、CLEVER°FRANKE 设计公司等。

林致维

林致维（Ainorwei Lin）是生活在中国台湾台南市的一位年轻设计师。他在台南科技大学学习数字内容与应用设计系学习，专注于视觉传达设计并创作从印刷设计到概念项目的作品。

阿斯特·亚基马维希特、琼恩·米斯金特、多马斯·米克塞斯

阿斯特·亚基马维希特（Aistė Jakimavičiūtė）、琼恩·米斯金特（Jonė Miškinytė）与多马斯·米克塞斯（Domas Mikšys）都是立陶宛维尔纽斯艺术学院的毕业生。他们都曾参与组织"penketai."视觉文化论坛。

安娜·卡克斯

安娜·卡克斯（Ana Cahuex）是一位生活在危地马拉首都危地马拉城的平面设计师。她主要从事品牌设计和编辑设计。她也在探索纸工艺品的美妙世界。

安娜·诺沃昆斯卡

安娜·诺沃昆斯卡（Anna Nowokuńska）既是一位平面设计师，也是一名建筑师。她喜欢现代舞蹈、旅行、蘑菇、咖啡，以及设计相关的事物和工作方法。在她的设计过程中，她利用了来自建筑和平面设计学科的知识和经验。

Apex 设计工作室

从一个有抱负的插画家到成为平面视觉的设计师，Apex 设计工作室的创意总监蒂亚戈·马查多（Tiago Machado）深受美国漫画艺术的影响，同时，他以创作可以用于收藏的设计作品作为自己的目标。他相信，独特的设计作品是一个工作室扩张、发展和获得影响力的基础。

阿提姆·斯维特尔斯基

阿提姆·斯维特尔斯基（Artem Svitelskyi）是一位 UX 和 UI 设计师，主要从事平面设计、网页设计、用户界面设计、图标设计、品牌设计、企业形象设计和印刷设计等。目前他专注于手机、电子商务、UX 与 UI 设计。

阿瑟设计工作室

阿瑟设计工作室（Artua Design Studio）位于美国得克萨斯州威尔明顿。他们从事用户界面设计、图标设计、标志设计、插图设计和移动应用程序的开发。

阿托卡设计工作室

阿托卡设计工作室（Atelier Atoca）是一个从事艺术指导和平面设计的工作室，由克莱门汀·普皮诺（Clémentine Poupineau）和保琳·马尔曼齐（Pauline Mallemanche）于 2013 年在加拿大蒙特利尔创立。该工作室为蒙特利尔和世界各地的文化和商业客户进行设计服务和活动策划。

阿克塞尔·埃夫雷莫夫

阿克塞尔·埃夫雷莫夫（Axek Efremov）是一位生活在俄罗斯彼得罗扎沃茨克市的平面设计师，主要从事文字设计、平面设计和品牌设计。

光束设计工作室

光束设计工作室（Belcdesign）位于波兰罗兹，专门从事视觉形象设计、文字设计和网页设计。

蓝色甲虫设计工作室

蓝色甲虫设计工作室（Blue Beetle Design）是一家综合设计咨询公司，致力于为客户创作强大而智能的解决方案。成立于 1996 年的蓝色甲虫设计工作室，主要提供包括企业和品牌标识设计、包装设计、企业和营销材料和环境设计在内的创意服务。

Bond 创意公司

Bond 创意公司（Bond Creative）是一家专注于品牌和设计的创意机构，分别有赫尔辛基和阿布扎比两间工作室。

他们以工匠精神对待设计。他们主要活跃于品牌领域，进行品牌塑造或品牌重塑的工作。他们的作品包括视觉形象设计、数字设计、零售空间设计、包装设计和产品设计。

布劳特斯设计工作室

布劳特斯设计工作室（Bratus）是一个位于越南胡志明市的品牌和战略创意机构。凭借其"智能设计，卓越创作"的理念，该团队专注创造大胆和令人难忘的作品，为企业注入自信，帮助他们在竞争中脱颖而出，成为一个真正持久、系统的品牌。

卡约·奥里奥

卡约·奥里奥（Caio Orio）是一位生活在巴西圣保罗的平面设计师和艺术指导。他相信使用平面设计的基本原则，可以构建强大、一致的视觉语言。他喜欢使用几何形状创作合成插图，不但能够使内容显得更加丰富，还能传达清晰的信息。

卡门·纳彻

卡门·纳彻（Carmen Nácher）是一位西班牙的平面设计师，她在瓦伦西亚艺术与设计学院（EASD）学习平面设计。如今在柏林生活，并作为一名平面设计师接受来自世界各地不同项目的委托。

卡罗尔·廖

卡罗尔·廖（Carol Liao）是美国洛杉矶的一位平面和互动设计师，她的设计旨在平衡同质化和独特性。

卡罗琳娜·佩雷斯

卡罗琳娜·佩雷斯（Carolina Peres）是一位居住在伦敦的葡萄牙图形设计师，毕业于视觉传达设计系。卡罗琳娜·佩雷斯自 2010 年以来一直从事自由职业，主要从事文化、电影、食品和贸易等多个专业领域的企业形象和品牌设计项目。

陈盈安

陈盈安（Chen Ying Ann）是一位在中国台湾生活与工作的设计师，她喜欢地理、信息平面和猫咪。

砂炮设计工作室

成立于 2010 年的砂炮设计工作室（Cherry Bomb Design Studio）是一家专门从事品牌设计、插画设计和网页设计的平面设计机构。

辛西娅·托雷兹

辛西娅·托雷兹（Cynthia Torrez）是一位生活在阿根廷科尔多瓦的平面设计师。

达里奥·费尔南多

达里奥·费尔南多（Dario Ferrando）是一位居住在柏林的自由职业设计师，他主要创作数字设计，如图标、网站、应用程序和用户界面等。

大卫·拉法希尼奥

大卫·拉法希尼奥（David Rafachinho）是一位生活在葡萄牙里斯本的资深平面设计师。他从 2003 年开始就作为平面设计师工作，曾担任奥美的艺术总监。2014 年他离开奥美，目前担任 FCB 里斯本广告公司的艺术总监。

迭戈·卡尔内罗

迭戈·卡尔内罗（Diego Carneiro）是一位生活在巴西圣保罗的平面设计师。他拥有超过 9 年的设计经验，目前在巴西的 CO.R 创新战略咨询公司工作。

多明尼克·兰兹内格

多明尼克·兰兹内格（Dominik Langegger）过去曾作为自由职业设计师工作了 6 年时间，在萨尔茨堡应用科技大学完成了硕士学位。他喜欢几何图形构成的清晰、简洁的设计形式。除了设计图标，他也喜欢编辑设计和企业设计。

迪伦·麦克唐纳

迪伦·麦克唐纳（Dylan McDonough）是居住在澳大利亚墨尔本的设计师。他创作简洁的设计并提供新鲜的视野。他与不同行业、不同体量的客户合作，管理并设计有效的品牌和视觉传达设计。

埃利奥特·伯福德

埃利奥特·伯福德（Elliott Burford）是澳大利亚的一位设

计师和艺术指导。他擅长使用品牌和视觉形象来表现客户的理念、产品和形象。埃利奥特·伯福德为商业企业、非营利机构和展览提供插画设计、产品设计和电影。他曾参与在罗马、巴黎、威尼斯、里斯本和墨尔本的个人展览和多人展览。他的插图曾刊载于《有线杂志》。

郑美夕

郑美夕（Ella Zheng Meisi）是一位新加坡的设计师和插画师。她喜欢实验、手作以及不断进行自我提升。

埃米莉·加尼尔

埃米莉·加尼尔（Emilie Garnier）是法国的一位平面和网页设计师，主要从事包装设计、印刷设计、型录设计、海报设计和网页设计。

叶尔莫拉耶夫设计工作室

叶尔莫拉耶夫设计工作室（Ermolaev Bureau）专注视觉品牌创意、视觉策略构思以及为企业和个人在传播和美学艺术方面做项目执行。

尤金妮·尤德维尔

尤金妮·尤德维尔（Eugene Dieudeville）是一位在俄罗斯莫斯科工作的平面设计师，专门从事艺术指导、插画设计和动态图像设计。

菲利普·波密卡罗、玛丽塔·博纳西奇、内格拉·尼戈维奇

菲利普·波密卡罗（Filip Pomykalo）、玛丽塔·博纳西奇（Marita Bonacic）和内格拉·尼戈维奇（Negra Nigoevic）是波斯尼亚和黑塞哥维那的3位跨界的设计师，他们从事各个领域的工作，包括品牌设计、编辑设计、展览设计、室内设计等。

形式设计工作室

形式设计工作室（Forma & CO）是一家位于西班牙巴塞罗那的独立工作室，由约尔·洛萨诺（Joel Lozano）和丹尼·纳瓦罗（Dani Navarro）创立。他们主要创作企业形象、沟通策略、编辑设计、插画设计、动画设计和网页设计等。

未来设计工作室

未来设计工作室（Futura）成立于2008年，是一家风格复古的独立设计工作室，宗旨是在保证功能性、趣味性和风度的前提下重新定义墨西哥设计价值，擅长最大化利用素材以及细节处理。未来设计工作室的总部位于墨西哥，顾客遍及全球。

加布里埃尔·纳祖亚

加布里埃尔·纳祖亚（Gabriel Nazoa）是一位目前在巴黎工作的委内瑞拉设计师，她喜欢使用蓝色、白色、圆圈、方块、水果、南美的特色元素，以及20世纪80年代流行的元素。加布里埃尔·纳祖亚主要从事插画设计、拼贴设计、文字设计和网页设计。

乔治·沙瓦洛斯

乔治·沙瓦洛斯（George Tsavalos）1994年出生于希腊雅典，他毕业于雅典技术教育学院（Technological Educational Institute of Athens）和瓦卡洛艺术设计学院（Vakalo Art and Design College）的平面设计专业。他还曾参与欧盟硕士项目，在葡萄牙高等艺术设计学院（ESAD Porto）学习平面设计。

古斯塔夫·卡尔森

古斯塔夫·卡尔森（Gustav Karlsson）是瑞典的一位从事品牌设计与包装设计的自由设计师。

古斯塔沃·克拉梅茨

古斯塔沃·克拉梅茨（Gustavo Cramez）是一位创意旺盛、多才多艺的设计师，他专注于提供优质、简约、现代和有影响力的设计。他学习过平面设计和插画设计，主要从事用户界面/用户体验设计、品牌设计、印刷设计和图标设计。

哈伊纳卡·伊利斯

哈伊纳卡·伊利斯（Hajnalka Illés）出生于1987年，是一位匈牙利的平面设计师，专业从事视觉形象设计、图标设计、插画设计、文字设计和编辑设计。她曾有4年从事印刷设计的工作经验。她的设计风格直接、周全，基于逻辑和根据不同的内容进行创作。

安贤熙

安贤熙（Hyunhee An）是一位视觉传播者，她主要从事数字媒体设计、用户界面设计和平面设计。她是一位充满激情的创作者，致力于塑造视觉和品牌传播以及卓越的用户体验。

伊琳娜·克鲁格洛娃

伊琳娜·克鲁格洛娃（Irina Kruglova）是一位俄罗斯的插画家和平面设计师，目前在芝加哥生活与工作。她现在主要从事插画的创作，绘制不同风格的插画，并通过各种技术和工具制作成矢量图像。

伊琳娜·内津斯卡

伊琳娜·内津斯卡（Iryna Nezhynska）是一位来自波兰的品牌设计师，主要为科技品牌创作视觉形象。她将注意力集中在创业公司，帮助他们从一开始就建立以用户为中心的、强大的品牌。

詹姆斯·斯本塞·卡拉克

詹姆斯·斯本塞·卡拉克（James Spencer Clarke）是英国的一位自由职业设计师与插画师。

李哲浩

李哲浩（Jay Lee）的主要设计领域是用户界面和用户体验的设计。

爵士创新工作室

爵士创新工作室（Jazzy Innovations）寻求技术与设计之间的共生。作为一群专业、杰出的创意工作者，他们正在创作独特的设计和开发创新的技术，以此作为媒介传递有趣和令人兴奋的想法。

阴止慧

阴止慧（Jihye Um）是美国纽约的一位平面设计师。

堀切川和也

堀切川和也（Kazuya Horikirikawa）是日本的一位从事用户界面设计的自由设计师。他喜欢设计图标、标志、用户界面和动画。其作品曾在日本的几个图形和用户界面设计比赛中获得奖项。

克劳迪亚·盖亚

克劳迪亚·盖亚（Klaudia Gal）是一位出生于匈牙利的平面设计师。她在匈牙利伊格尔市的埃斯特哈齐卡洛里学院取得数字平面设计的学士学位后，又在丹麦西兰商业技术学院学习电子商务概念开发。她的作品的重点在研究和实验，以孕育创新的解决方案。

科帕与霍思克设计师事务所

科帕与霍思克设计师事务所（Kurppa Hosk）是一个灵活的设计机构，该团队帮助前瞻性品牌发掘、创作有针对性的体验，为客户加强自身与用户、内部利益相关者和整个社会的关系。科帕与霍思克设计师事务所通过线上、线下的渠道和平台，以品牌艺术的方法为起点，将理性的商业思维与直觉的创造力相结合。

拉姆设计工作室

拉姆设计工作室(LAMM Studio)是一个年轻的设计工作室，位于阿根廷布宜诺斯艾利斯。他们主要从事品牌设计、书籍设计、包装设计、网页设计和插画设计。

李凌昊

李凌昊是一位来自中国天津的设计师，他专注于平面设计、插画设计和印刷设计。

洛塔·涅米宁

洛塔·涅米宁（Lotta Nieminen）是一位来自芬兰赫尔辛基的插画家、平面设计师和艺术指导。她在赫尔辛基艺术与设计大学和罗德岛设计学院学习平面设计和插画设计，并从 2006 年开始一直以自由职业者的身份活跃在这两个领域的创作之中。她曾为时尚杂志 *Trendi*、五角设计联盟（Pentagram）和 RoAndCo 设计工作室工作，如今在纽约经营自己的工作室。

卢卡斯·库拉科夫斯基

卢卡斯·库拉科夫斯基（Lukasz Kulakowski）是爱尔兰WebSummit 工作室的设计总监。他喜欢简约、干净和几何的标志、优秀的文字设计和墨水插画。

马尔文·贝拉·赫基

马尔文·贝拉·赫基（Malwin Béla Hürkey）是德国奥芬巴

赫艺术设计大学的一名学生，他主要从事文字设计、企业形象和编辑设计的工作。

玛丽安塔·西奥多拉图

玛丽安塔·西奥多拉图（Marianta Theodoratou）是一位希腊的设计师。

媒体实验室

媒体实验室（Media Pracownia）的团队由一群设计的专业人士和发烧友组成，他们为完成项目的目标努力工作，而功能性和完美性是他们的核心价值。该团队提供品牌战略、品牌传播和管理的服务。

磨坊设计工作室

磨坊设计工作室（Mill Studio）是一家位于波兰克拉科夫市的设计工作室。工作室致力于满足其客户的需求，以战略性和创造性的思维，为客户提供风格一致、设计巧妙的设计方案。其作品因此屡获殊荣。

米莉亚姆·舒马伦

米莉亚姆·舒马伦（Miriam Schmalen）是生活在德国亚琛的自由摄影师、修图师和平面设计师。

moodley 设计工作室

moodley 设计工作室(moodley Brand Identity)是一间由创立人主导、获奖无数的策略设计机构，其办公室设立在维也纳和格拉茨。自1999年起，Moodley 设计工作室与客户通力协作开发企业和产品品牌，以确保企业健康成长。

黑发设计工作室

黑发设计工作室（Morocho Estudio）是一家位于布宜诺斯艾利斯的设计公司，主要从事广泛的跨界工作，包括平面设计、交互设计和视听设计的解决方案。团队通过自己的作品，制作出彰显个性、概念、技术、感情和追求的设计。

纳塔利娅·马尔塞娃

纳塔利娅·马尔塞娃（Natalia Maltseva）是乌克兰哈尔科夫的一位网页设计师。

尼诺·马马拉泽、尼克·布图利什维利、尼克·库恩巴里、莱万·安博卡泽

尼诺·马马拉泽（Nino Mamaladze）、尼克·布图利什维利（Nick Buturishvili）、尼克·库恩巴里（Nick Kumbari）和莱万·安博卡泽（Levan Ambokadze）是来自格鲁吉亚第比利斯的平面设计师。

诺拉·卡桑依

诺拉·卡桑依（Nora Kaszanyi）16岁那年就爱上了平面设计。她目前正在匈牙利莫霍利·纳吉艺术与设计大学学习。作为平面设计师，诺拉·卡桑依认为视觉界面最重要的因素是内容的凝聚力。她努力为每个人创作用户至上的体验。

纳萨设计工作室

纳萨设计工作室（Nusae Design）是一个创意和平面设计的工作室，团队由经验丰富的品牌设计师和设计行业的专业人士组成。该团队与从初创公司到跨国公司等不同的客户合作，提供吸引眼球的设计，抓住受众，建立品牌并实现目标。

奥尔加·乌兹科瓦

奥尔加·乌兹科瓦（Olga Uzhikova）是乌克兰哈尔科夫的一位用户界面和用户体验设计师。他相信好的设计既要有功能性又要对用户友好，且不会牺牲美感。

Para Todo Hay Fans ® 设计工作室

Para Todo Hay Fans ® 设计工作室由费德里科·阿斯托加（FedericoV. Astorga）于2010年创办，在瓜达拉哈拉、哈利斯科、墨西哥都有办公室，是一家通过互联网创造、传播并推广客户品牌、提供解决方案的在线营销机构。他们的服务包括：网页开发、多媒体服务、品牌推广、在线营销、社交媒体和广告设计。他们的作品世界闻名、随处可见，先后与意大利、加拿大、美国、捷克、俄罗斯、澳大利亚、英国、埃及、希腊、瑞士、阿根廷和哥伦比亚等国家的客户合作过。

帕兹创作工作室

帕兹创作工作室（Patswerk）由3位长期合作的好友——拉蒙·奥维里诺（Ramon Avelino）、罗希尔·穆德尔（Rogier Mulder）和雷斯·范托尔（Lex van Tol）于2008

年创立。帕兹创作工作室的作品以风格细腻大胆而著称。他们的作品有趣生动、色彩缤纷，并常常在其中加入趣味盎然、干净利落的线条。

彼得·科米耶夫斯基

彼得·科米耶夫斯基（Peter Komierowski）是一位生活在加拿大温哥华的插画师，拥有超过 10 年的创作经验。自然世界是他创作过程中的缪斯，而温哥华的生活则始终为他敞开机会的大门。

费利佩·库蒂尼奥

费利佩·库蒂尼奥（Philipe Coutinho）是一位生活在巴西圣保罗的设计师，主要从事插画设计、平面设计和文字设计的工作。

陈品如

陈品如（PinJu Chen）出生在中国台湾，现在是一位在伦敦工作的视觉艺术家。她是伦敦金斯敦大学平面设计硕士。她认为，"设计就像按摩"，因为它提供给人无与伦比的体验，就像按摩一样。她的作品通常基于日常生活经验和当下的问题进行创作，然后适当添加一些幽默。

Plus X 设计公司

Plus X 设计公司是韩国一家成立于 2010 年，从事用户体验设计和营销的公司。该公司主要负责韩国大型公司的设计项目，如 SK 电信、现代卡和三星。Plus X 专注于提供系统性的体验设计，而不仅仅是某一个领域的设计。

平面聚合设计工作室

平面聚合设计工作室（Polygraphe Studio）是一家平面设计和品牌形象工作室，位于加拿大蒙特利尔。

POST 设计工作室

POST 设计工作室是一家位于伦敦的独立设计机构，其团队由经验丰富的摄影师、撰稿人、摄像师和专业印刷技术工人组成。他们为客户提供视觉形象、印刷设计、网页设计和桌面出版的服务，务求实现清晰、智能的设计解决方案。

红色疯狂机器人设计公司

红色疯狂机器人设计公司（Redmadrobot）成立于 2008 年，与苹果的 App Store 一起诞生。从那时起，该团队为企业、全球品牌和创业公司创作了超过 100 个应用程序。他们的应用程序不但编程严谨，而且拥有对用户友好的界面设计和无可挑剔的用户体验。

罗兰·莱勒

罗兰·莱勒（Roland Lehle）是一位从事艺术指导、视觉传达设计、插画设计、用户界面设计和产品设计的设计师。

珊娜·赫尔斯滕

珊娜·赫尔斯滕（Saana Hellsten）是一位来自芬兰的从事跨界创作的设计师，现居纽约。她的作品已发表在多本在全球发行的书籍中，也曾赢得过如 ADC 奖等设计奖项。

赛威设计工作室

赛威设计工作室（Savvy Studio）是一家跨界工作室，致力于在客户和公众影响之间打造持久的品牌体验。赛威设计工作室的设计师团队囊括了市场营销、传播、平面设计、工业设计、文案营销和建筑设计等多方面的人才，他们常常与国际知名的艺术家和设计师合作提供创意解决方案。

肖恩·特拉维斯

肖恩·特拉维斯（Sean Travis）是一位美国设计师，他认为自己是一个善于解决问题的人。

塞尔吉奥·杜兰戈

塞尔吉奥·杜兰戈（Sergio Durango）是一位平面设计师，负责解决沟通问题。对于他来说，良好的设计总是围绕着概念或想法展开，其结果由每个项目的不同要求和一致性决定。

斯尔维斯特里·蒂埃里

斯尔维斯特里·蒂埃里（Silvestri Thierry）生活在突尼斯首都突尼斯市，是一位热爱品牌塑造和简约设计的平面设计师。

SKN 设计师机构

SKN设计师机构(SKN Designer)是波兰罗兹工业大学(Lodz University of Technology)的一个学生组织。团队成员主要从事 3 个不同的设计领域: 纺织、时装和平面设计。

甜食设计公司

甜食设计公司（Snask）是一家位于斯德哥尔摩中心的从事品牌塑造、设计和短片制作的设计公司。他们主要创作品牌系统、视觉形象、短片制作、装置设计、沟通策略、设计手册、定格动画、电视广告和精心制作的品牌故事，并时常受到国际媒体的报道和引述。

2X2 设计工作室

2X2 设计工作室（Studio 2X2）是波兰一个蜚声国际的平面设计工作室。他们设计和制作清晰、风格一致的导视系统。

尤西比奥设计工作室

尤西比奥设计工作室（Studio Eusebio）是一家平面设计工作室，于 2006 年在瑞士苏黎世成立。该工作室主要从事平面和电子媒介上的平面设计。他们的设计集中在企业设计和形象、标志设计、信息图标设计、编辑设计、网页设计、网络开发和交互设计。

STUDIO-M / 山 – 工作室

STUDIO-M / 山–工作室由中国香港设计师梁子峰（Benny Leung Tsz Fung）于 2012 年创立。这家独立设计工作室主要从事品牌设计、文字设计、艺术指导与平面设计。

姜秀英

姜秀英（Su Young Kang）自 2010 年起从事用户界面设计和平面设计的工作，主要为文化和 IT 的客户服务。她认为设计不仅时尚，充满吸引力，而且十分有意义。

Suprematika 设计工作室

Suprematika 设计工作室是一家俄罗斯的设计机构，主要从事品牌设计和网站设计。

苏珊娜 · 帕西尼奥斯

苏珊娜 · 帕西尼奥斯（Susana Passinhas）是一位现居荷兰阿姆斯特丹的葡萄牙设计师。她认为设计是反映人和生活。在她的作品中，处处透露着对生活的热情，你可以找到她对基本图形和明亮颜色的热情。

烘焙设计工作室

烘焙设计工作室（The Bakery）为世界各地的客户提供各种跨界的设计作品。他们的团队虽然年轻，但经验十足，团队成员曾在伦敦和莫斯科著名的设计工作室或机构锻炼。他们的雄心驱使他们为各种规模的客户服务。其作品被世界各地的媒体争相报道。

三角设计工作室

三角设计工作室（TRIANGLE-STUDIO）是一个从事品牌设计、编辑设计和插画设计的艺术和平面设计工作室。该工作室根据理性战略和情感共鸣进行品牌设计。

特里希 · 费勒

特里希 · 费勒（Trixi Feller）是德国柏林一位平面设计师。她从事信息设计、插画设计、企业设计和编辑设计。

UMA 设计公司

UMA 设计公司（UMA/design farm）由日本设计师原田佑马（Harada Uma）于 2007 年成立。UMA 设计公司的设计师擅长设计书籍、平面图案、展览设计等。

维布里品牌设计工作室

维布里品牌设计工作室(Vibri Design & Branding)是巴西东北部城市福塔雷萨的一家设计工作室。该工作室虽然在许多领域进行设计探索，但其工作重心是编辑设计、品牌设计和包装设计。他们认为设计是讲述和分享故事。

维托里奥 · 佩罗蒂

维托里奥 · 佩罗蒂（Vittorio Perotti）自我评价为一个完美主义者、折中主义者和好奇心强的人。他喜欢几何形状、强烈的对比和令人惊叹的想法。

白色设计工作室

白色设计工作室（White Studio）是一家从事跨界设计的工作室，该工作室已成立超过 20 年，最初位于葡萄牙波尔图市，如今搬到伦敦。白色工作室从事广泛的领域设

计项目，包括印刷设计、网页设计、编辑设计、导视设计、包装设计与室内设计。他们专注于设计的本质——概念，因此每个项目都有其独特的形式。他们始终与客户密切合作。

沃伊切赫·萨西纳

沃伊切赫·萨西纳（Wojciech Zasina）主要从事网站和移动端的品牌和用户界面设计，其创作热情来源于图标和只用寥寥数笔构成的极简几何图形。

谢香凝

谢香凝是荷兰恩斯赫德市萨克森大学（Saxion University）艺术与设计专业的一名学生。

约马吉克设计工作室

约马吉克设计工作室（Yomagick）是由爱尔兰都柏林的设计师马切克·马提纽克（Maciek Martyniuk）创立。

约尔马·坎波斯

约尔马·坎波斯（Yorlmar Campos）是委内瑞拉的一位建筑师。从 2011 年开始，他的工作主要集中在平面设计、字体设计、导视系统和图标设计。

朱桑娜·罗格娣

朱桑娜·罗格娣（Zuzanna Rogatty）毕业于波兰的波兹南艺术大学，目前是一位字体设计师和平面设计师。她喜欢波兰传统的霓虹灯的字体和美国的标志牌。

致谢

　　我们在此感谢王绍强老师，在繁忙的工作之余为本书进行了审阅和稿件的选择。也要感谢各个设计公司、各位设计师以及摄影师慷慨投稿，允许本书收录及分享他们的作品。我们同样对所有为本书做出卓越贡献而名字未被列出的人致以谢意。